賦予生命於畫布
跨越時代的藝術之路

文藝復興巨人 ✕ 肖像畫先驅 ✕ 抒情風景畫家 ✕ 皇家藝術學院院士

將瞬間化為永恆，創造世界之美！

阿爾伯特·哈伯德 著

關明孚 譯

U0078322

Little Journeys To the Homes of Eminent Artist

每一顆彗星都匆匆隕落，毀滅是它唯一的結局
——生命雖然短暫，作品卻是不朽

- -

12 個章節，如同一場藝術歷史之旅，跨越時間與空間，一窺大師的輝煌與血淚

目錄

目錄

出版者言

　　阿爾伯特‧哈伯德已經去世，或許我們應該說，他順著他那偉大的小旅程走向了來世。然而他的智慧已在這個時代扎根、成長，永遠鮮活，為後人銘記。

　　為了使今天這些阿爾伯特‧哈伯德的經典之作能夠面世，我們已準備了十四年。從 1894 年，《拜訪世界名人之旅》(*Little Journeys to the Homes of the Great*) 這套叢書開始寫作起，這十四年來的每個月，我們都把這些令人景仰的文字奉獻給世界，從無間斷。這些珍寶般的文字已被奉為經典，並將永世流傳。累積下來，共有一百八十篇，帶領我們造訪那些變革了時代、創造了帝國甚至打下文明烙印的人類傑出者。透過哈伯德，這些不朽的豐功偉績和燦爛思想展示在我們面前，並且將在未來世紀中不斷迴響。

　　普魯塔克 (Plutarch) 曾為希臘與羅馬名人作傳，寫下了四十六部作品，哈伯德的系列作品同樣是關於偉人們，在這個領域，他們倆都取得了無人能及的成就。這些偉大的作品，在現代文明第一縷曙光出現在地平線之前，就已奉獻給了世人。普魯塔克用一個微小的瞬間、一個簡單的詞語，或是一個無傷大雅的俏皮話，就揭示了他筆下傳主的功過是非，古典著作中沒有哪一本可以如此穿越時空，來到我們身邊，也沒有哪一本給予世界領袖人物如此重大的影響。誰能夠數清楚，有多少傳記是以這樣的方式開頭：「在他年輕時，我們的主人公總是閱讀普魯塔克的《希臘羅馬名人傳》……」愛默生曾說：「所有的歷史都很容易被分解為一些勇敢堅定、

出版者言

熱誠認真的人物的傳記。」他在說這句話的時候一定想到了普魯塔克的傳記 —— 它塑造了二十世紀這些偉人。

普魯塔克生活在聖保羅時期，他記載了早期的希臘人與羅馬人。兩千年後，哈伯德出現了，他的作品宛如一座直通古雅典的橋梁，把伯里克里斯（Pericles）的黃金時代與愛迪生的美國時代連接起來。他運用他的生花妙筆，造訪了諸多已逝的大師，並激發出如泉湧般的靈感。

休‧查莫斯曾經評論道，若他要做一本關於美國的藍皮書，他可能會把阿爾伯特‧哈伯德的著作表印刷出來即可。無論我們是否贊同這個權威的觀點，但這位不朽的人物在他的一生中，與任何其他美國作家相比，他那枝奇妙的筆，確實激勵了更多的出類拔萃的心靈。優秀的作家研究揣摩哈伯德的風格技巧：無數人在疲憊的工作之餘，打開他的書，尋覓智慧的火花。說實在的，此君揮舞著他的筆，如同天使揮舞著神杖。

他不僅作為一名作家顯示出讓我們讚嘆景仰的才華，在其他領域也非常出色。他一手創立的羅伊克洛夫特連鎖店，反映了美國最有能力、最敏銳的商人所能達到的成就與聲望。整個行業都將看到，哈伯德身為創立者，為羅伊克洛夫特帶來了高度原則性與系統性，從而具備了強大的實用性。這不僅能從書籍印刷中體現，更能從他傾注了心血的平臺上體現。在此，我敢說，身為一位公共演說家，他比其他同行吸引了更多的聽眾，鼓舞了更多的人。有人曾驚訝地問，這個非凡的人，從哪裡得到這麼多靈感，來完成他偉大的著作？這裡面沒有祕密。它源自他對那些卓越前人的崇敬與追隨。並且，和普魯塔克一樣，這些小傳記是作者的一椿個人收益，是他對激發出這些作品的高尚情操與靈感的一個總結。

隨著哈伯德令人悲傷的去世，東奧若拉區宣布《腓力斯人》雜誌停

刊。哈伯德已經離去，踏上了長長的旅程，也許他也需要他的《腓力斯人》伴隨他同行。再說，還有誰能接過他的筆呢？這種告別，也算晚輩對長輩最好的紀念吧。

同樣的熱忱，也促使了羅伊克洛夫特成員發行了《拜訪世界名人之旅》的紀念版。再沒有更好的方法可以貼切地表達他們對這位創立者的追思，因為這套書對他的智慧成型，有著無與倫比的影響力。如果他能回眸一看的話，必會為此點頭稱許。若需要建一座紀念館的話，不妨讓這套書造福人類吧，他一定會非常樂意與我們分享，因為，正是同樣的歷程，激發了他的靈感。

出版者言

第一章
拉斐爾

拉斐爾（Raphael，西元 1483 ～ 1520 年），義大利傑出畫家，與達文西、米開朗基羅並稱「文藝復興三傑」，也是三傑中最年輕的一位，代表作〈雅典學院〉。

在所有創造性活動中，他一直堅持唯一自我限定的美。因此，雖然他的生命很短暫，但他的作品是不朽的。他在不停地進步：他是真實、美麗而純粹的，比其他膚淺和造作的藝術家更自由。他創作了大量的畫作，鼓舞了所有種族和所有年齡段的人。藝術學院的每一位藝術家都對他所創造的不朽的美致以崇高的敬意。

—— 威廉·呂本克

「拉斐爾前派」一詞可追溯到光榮的威廉·莫里斯（William Morris）。威廉·莫里斯並不確定這個詞真正的含義，雖然他曾經表示希望有一天自己會成名，正如數千勤勉的作家希望努力達成的那樣。

七個人和威廉·莫里斯一起發起了這個稱呼，他們組成了一個號稱「拉斐爾前派兄弟會」的組織。

對於每一個孤獨疲倦的大地之子來說，「兄弟會」一詞具有特殊的誘惑力和承諾感。愛德華·伯恩－瓊斯（Edward Burne-Jones）懇請在「兄弟會」前加上「拉斐爾前派」這幾個字，因為這樣它就更像是神聖的文書，它給予每個人深入了解書中內容的機會。

我非常確定在拉斐爾前派兄弟會裡不缺乏對拉斐爾的欣賞。事實上，有直接證據表明，愛德華·伯恩－瓊斯和福特·布朗（Ford Brown）有足夠的資金研究拉斐爾，他們理智地愛著他，寫下了有關他的、令人印象深刻的論文。拉斐爾前派兄弟會，像所有其他的自由組織一樣，都很偏執。黨派偏見公然基於無偏見上，基於生活和藝術從拉斐爾之後開始淪落的假定。藝術領域和文學領域一樣，對名聲過度看重 —— 所以拉斐爾前派被認為是在波提且利的旗幟下發展起來的。

拉斐爾象徵了一個新紀元的開始。他所取得的成就無人能及。他用自

己卓絕的才能，創造了世界之美。事實上，拉斐爾前派的藝術源於拉斐爾，他嘗試著讓另一種藝術復興。拉斐爾的作品反映出萬物的精髓 —— 他將人類的存在形式和整個自然界作為精神的符號。這正是愛德華·伯恩－瓊斯所做的，也是整個兄弟會試圖做到的。拉斐爾和愛德華·伯恩－瓊斯的想法看起來是一致的，他們擁有同樣的氣質、性情和志向。詹姆斯先生曾用充滿詩性和熱情的語言表達出伯恩－瓊斯是拉斐爾的化身，他的思想中具備萌芽的真理。在拉斐爾所畫的聖母像中能看到，她具有與愛德華·伯恩－瓊斯理想中的女性一樣的崇高的理想。這兩個男人愛著同一個女人 —— 他們都一遍又一遍地畫她。這個女人是否真實存在、是否只是臆想的產物無關緊要 —— 他們都畫她，好像他們真的看見了她一樣，她溫柔、文雅、值得信任。

當嫉妒的競爭者控訴拉斐爾疏忽了他的宗教責任時，教宗良十世（Leo PP. X）駁回了這一指控，他說：「好吧，他就是一個藝術的基督徒！」正如他所說的，拉斐爾把他的宗教昇華成了藝術，因此我們原諒他不參加集會。他畫畫，我們祈禱 —— 這真的是一回事。傑出的作品和宗教信仰一樣神聖。

一直忙於搬弄是非的批評者走開了，但有一天，他們又回來了。他們指出拉斐爾的畫作更具異教徒色彩，並非純正的基督教作品。教宗良十世和愛才如命的林肯聽到這一指控後說：「拉斐爾這樣做有他自己的目的，正如基督教會希望吞併異教藝術世界一樣，拉斐爾想讓異教基督教化。」

有關異教與無神論的指控是一種典型的指控。溫文爾雅的伯恩－瓊斯曾被他的敵人指責為希臘異教徒。現在，他可能因這一侮辱而獲得榮譽，但是在五十年前他可能被「祕密逮捕令」造訪，而不是獲得爵位。因為我們不能忘記在 1815 年，國會是怎樣拒絕支付艾爾金大理石雕像費用的，

正如費爾茅斯伯爵指出的那樣：「這些遺跡會把英格蘭捲入希臘異教中。國會對於異教問題的態度表露出英格蘭新教所製造的黑暗迷霧。宣稱偶像崇拜的天主教徒在他們的教堂裡崇拜圖畫和雕像。」

　　羅馬人把雅典人的大理石雕像從底座推倒，他們認定雕像代表希臘人所崇拜的神。他們繼續著破壞性的工作，直到一位羅馬將軍（後來確定他來自科克郡）制止了這一搗毀文物的行為。他頒布了法令並嚴厲警告，任何偷竊或毀壞雕像的士兵都需要重新放回與原來的雕像同樣好的雕像。

　　為了給大英博物館帶來最高的榮譽，埃爾金伯爵讓自己破產了。這樣做也使他獲得被拜倫伯爵用韻文謾罵的榮幸。埃爾金伯爵奮力反對異教徒的指控，但是伯恩－瓊斯卻在他的控告者面前保持沉默。因為帶著銀行支票的買家包圍了他的家，要求買他的畫。時至今日，我們發現阿爾瑪·塔德瑪爵士（Sir Lawrence Alma-Tadema）曾以優雅的魅力公然聲稱自己是異教徒，這使得美的熱愛者為之歡呼。

　　我們正在進步。我們不再相信異教是「壞的」。所有曾經生活過、愛過、希望過，最後死亡的男人和女人都是上帝的孩子。隨著民族滅亡，這一切都轉化為塵土。我們穿過被遺忘的黑暗歲月，觸摸到友誼的雙手。這其中有些人生活於兩千、三千或四千年前，創造了非凡的、偉大的作品，站在他們作品的殘片面前，我們沉默、羞愧。我們也認識到，很久以前，曾經存在的民族留下了不多的、被劈成碎石的殘敗歷史。歷史上的人們曾生活過，他們並沒有給我們留下任何記號，他們可能比我們更優秀。他們曾擁有的歷史，不斷消逝。

　　但我們是和他們站在一起的，將他們帶上歷史舞臺的力量同樣也將我們帶上了舞臺。我們還沒有表示同意，就成為了存在，不受自己控制。一

天又一天，我們的意願並不能左右時間的流逝。活著或曾經活著的所有人的命運都是一樣的，並不會受到「異教」、「未開化」、「不信神」的嘲弄。懷著愛與憐憫，我們對永恆的事物表示敬意。我們至今仍在評論的存在的最老的人 —— 也是最新的民族，曾逗留於亞述古國、埃及，後又追溯到瑪雅，他們的大陸沉沒於無邊的大海中，他們的祕密無人可以褻瀆。是的，所有踏上大地的人都是兄弟，也是塵土與未知事物的後裔 —— 但願能永恆！

在約翰·鮑爾（John Bauer）的故事中，威廉·莫里斯描繪出他理想的生活狀態。莫里斯在這一點上一定是對的：理想的生活就是普通、自然的生活，某一天我們也會對此有所了解。莫里斯的作品本質上帶有拉斐爾前派的風格。他的特殊之處在於，黑暗時代對他而言是特定的光明和啟蒙時代。

生活是簡單的。人類因為熱愛生活而開始工作。如果他們想要某樣東西，他們就製造它：「每一種排外的交易都是畸形的。」羅斯金（John Ruskin）說。勞力的分化並沒有到來，當時的社會沒有貧困、富裕之分，兄弟會的觀念穩固地植根於人們的意識中。他們不會對財富、權力和地位狂熱地追求，但爵位的產生與貴族的世襲制終究還是到來了。

政府讓人們免於賦稅，這樣人們就不再保護自己。隨著時光流逝，人們失去了保護自己的能力 —— 勇氣不使用就會萎縮。徘徊於憂慮和蹲伏於害怕中是文明人的特性 —— 人們是被國家所保護的。生活中的狂歡不可能發生在城邦裡。門拴和柵欄、鎖和鑰匙、士兵和員警、懷疑和憎恨等不信任的符號在很多地方出現，提醒著我們人與人之間的敵對關係，必須防備自己的兄弟 —— 保護與奴役是近親。

在拉斐爾之前，藝術並非一項職業——個人因上帝的榮譽而創作。當畫一幅有關家庭的神聖圖畫時，拉斐爾的妻子做他的模特兒，他讓自己的孩子以合適的順序出現在畫作中，將成品掛在鄉村教堂的牆上。他不需要付費也不要求酬勞——這是一種愛的奉獻。直到牧師們希望在教堂中添加更多的圖畫時，交易出現了。很久以前，畫家與女僕結婚，他們的孩子也受到祝福。畫家將他的喜悅放進畫裡，畫媽媽和孩子，並將這樣的畫作為對上帝的感恩與奉獻。愛這一概念的純潔性以及創造生命的奇蹟重現了生命交響曲的主題。愛、宗教和藝術曾經手把手一起前行，也將一直前行。藝術是藝術家對於自己所從事的工作的喜悅之情的表達；藝術是最美好的做事的方式。教宗儒略二世（Pope Julius II）是對的：「當你把自己的靈魂放進工作中時，工作就是宗教。」

喬托・迪・邦多內（Giotto）畫了〈母親和孩子〉，畫裡的母親是他的妻子，畫裡的孩子是他們的孩子。他們後來又有了一個孩子，喬托就創作了一幅新作品，叫做〈大男孩聖約翰和小耶穌〉。多年過去了，我們又發現了出自同一個畫家之手的另一幅關於神聖家庭的作品，圖中展現了五個孩子，在圖畫後面的陰影裡的是藝術家本人，裝扮成了約瑟夫。較大的幾個孩子名叫以賽亞、以西結和以利亞，預示著對過去的時代的美好想像。工作、愛和宗教的融合讓我們這些凡人看到了天堂。它是理想化的——也是自然本真的。

飛逝的年月給翁布利亞的烏比諾（Urbino）小城帶來的影響並不大。這個地方是沉睡安靜的，你可以在這裡找到躲避毒辣太陽的遮陽蓬來乘涼。站在這裡，你會聽見報時的鐘聲——這已經有四百年歷史了；你會看見成群的鴿子，這是瓦薩里（Giorgio Vasari）在 1541 年到達這裡時看到的鴿子，似乎鳥兒從來不會老。瓦薩里提到了鴿子、悠久的教堂——甚

至更老的 —— 賣花女和水果商、經過那裡的黑袍牧師、偶爾經過的士兵以及坐在路邊的補鞋匠。如果你在那裡停留，他們就會提出為你補鞋。

對瓦薩里而言，世界是個大債主。他不夠資格成為畫家，搞建築也很失敗，但是他擁有談論別人在做什麼的說話技巧。如果他知道的事物不夠完整，他就用想像來填補。他像希臘的歷史學家一樣有趣；像皮普斯（Samuel Pepys）一樣愛饒舌；像傳記作家一樣有吸引力。

一個纖瘦的女孩提著蘆葦籃子，賣百里香和木樨草，她提出給瓦薩里指明拉斐爾的出生地。三百年後，一個棕色面頰、光腳的男孩，賣帶著露水的玫瑰花，他也主動為我提供同樣的服務。

這幢房子有著紅瓦屋頂和長長的低石結構。門的上方是一塊青銅匾牌，告訴來訪者拉斐爾‧桑蒂於 1483 年 4 月 6 日出生於此。赫爾曼‧格里姆用了三個章節來證明拉斐爾並非出生於這幢房子，塑像與青銅匾牌是不可信的。格里姆是一位刻苦的傳記作家，但他並沒有弄清真相。拉斐爾的父親喬瓦尼‧第‧桑蒂曾住在這幢房子裡，對於這一點我們很確定。教堂的紀錄顯示，喬瓦尼的其他孩子都在這裡出生，很自然就能推斷出，拉斐爾也出生在這裡。

這幢房子裡引起我的興趣的一件東西是掛在牆上的一幅關於母親和孩子的畫。許多年來，這幅畫被認為是拉斐爾的作品，但現在有充分的理由相信它是拉斐爾的父親的作品，畫中的人物是小拉斐爾和他的媽媽。這幅畫已經褪色了，也變得很模糊，正如這位神聖的母親褪色的歷史，但她卻生出了歷史上最優雅、最偉大的人物。拉斐爾的早年生活一直籠罩著神祕，沒有關於他出生的紀錄。我們知道他的父親是一位有權有勢的人，本來也可被列為偉大的藝術家，但是他不幸有一個超越自己的兒子。如今喬

瓦尼‧桑蒂唯一的名望是作為他兒子的父親。關於這個男孩的母親，我們只知道拉斐爾是她唯一的孩子，她生他的時候不到二十歲。在一幅畫的後面有一首描寫她的十四行詩，拉斐爾的父親在詩中描寫了她特別的眼睛、修長的脖子，並說她身體脆弱，經不起打擊。也提到了「這個孩子在純粹的愛中出生，上帝將他送來享受舒適和愛撫」。

　　這位勞累的母親在拉斐爾不滿八歲的時候就去世了，但是拉斐爾對於她的記憶非常深刻。她跟他說關於契馬布埃（Giovanni Cimabue）、喬托、吉爾蘭戴歐（Domenico Ghirlandaio）、達文西和佩魯吉諾（Pietro Perugino）的故事，特別是最後兩位，就在距離他們家幾公里以外的地方生活和工作。正是這位偉大、慈祥的母親給他的靈魂灌注了想要做什麼和成為什麼樣的人的思想。他的心中充滿著對和諧的渴望，這也是母親留給孩子的遺產。

　　當藝術家創作肖像畫時，他同時畫了兩個人 —— 模特兒和藝術家自己。拉斐爾將自己交給了藝術。他的父親不止一次地說這個男孩是他的母親的化身，這樣我們也就能看到他的母親的肖像了。父親和兒子畫了同一位女性，他們對她懷有一種崇高的愛。她的丈夫在她去世並有了第二次婚姻之後，仍為她賦寫了十四行詩。比起現任妻子，男人會更愛他去世的妻子嗎？也許會。一位作家曾說：「偉大、高貴的愛情，已經從你緊握的雙手中溜走 —— 在它被誤解之前，像影子一樣溜走 —— 這樣是最美好的。對這樣的一種愛的記憶不會在心中死亡。它能抵制生活中骯髒的衝動。雖然因它而產生無法言說的悲傷，但它也給予人無法形容的平靜。」

　　拉斐爾的父親在他十一歲的時候遵照他母親的意願，讓其學習繪畫。這位父親對這個孩子有著溫柔而又充滿詩意的愛，其中還混雜著對死去母親和她活著的兒子的愛。父親尊重母親的意願 —— 這個男孩應該成為藝

術家。喬瓦尼·桑蒂為自己精緻的外表和飽滿的精神而自豪，他帶著小傢伙拜訪了附近所有的藝術家。他們也拜訪了公爵的宮殿——這座宮殿由腓特烈二世（Friedrich II）建造，他們在裡面逗留了好幾個小時，欣賞了油畫、塑像、雕刻品、掛毯和鑲板等。

這座宮殿現在仍然存在，它是義大利最宏偉的宮殿之一，與沿著威尼斯大運河的那些大理石堆爭奇鬥豔。喬瓦尼·桑蒂對這座宮殿的建成做出過貢獻，他總是那裡受歡迎的客人。從青少年時期起，拉斐爾就熟悉了這種藝術氛圍。沒有人知道這些早期的生活環境對於他正確的品位和典雅的習慣起了多大的作用：當喬瓦尼·桑蒂意識到死亡臨近的時候，他把拉斐爾交給牧師巴托羅繆和孩子的繼母。

可以引證說明偉大的人是由他們的母親愛護、養育和照料的。我很了解女性。那種會虐待命運給予她照顧的流浪兒的女性也不會好好對待她自己的孩子，這種女性侮辱了她的性別。

就讓拉斐爾作為典型的受到繼母無限溫柔的愛護的人吧！我們也不能忘記達文西的境遇，沒人了解他的母親，也沒有人聽說過他的父親，但他受到相繼四位繼母的悉心照料，她們都為他無私奉獻著。

遵循拉斐爾的父親的願望，由巴托羅繆來給這個男孩上素描課。此巴托羅繆不能與彼巴托羅繆相混淆，後者是薩伏那洛拉的朋友，後來他極大地影響了拉斐爾。正是牧師巴托羅繆把拉斐爾交給了住在佩魯賈的佩魯吉諾。佩魯吉諾雖然年紀相對較輕，但他的名聲遠大於他所居住的小鎮。他自己的真實名字已然隨風而逝，人們稱呼他為佩魯吉諾——就像他是唯一生活在佩魯賈的人似的。牧師對佩魯吉諾說：「這是我帶來做你的學生的男孩，你的名聲可能就是他要在你的工作室裡和你一起工作的原因。」

佩魯吉諾從他的畫架上抬起頭來看了拉斐爾一眼，然後回答說：「我還以為他是個女孩呢！」

牧師又將剛才所說的話重複了一遍，佩魯吉諾對牧師的信任報之一笑。他看著這個男孩，對他的美貌留下了深刻的印象。佩魯吉諾後來回憶說，他當初把這個孩子留下來的唯一理由是他認為他能當一個很好的模特兒。

佩魯吉諾是他那個時代繪畫技術最純熟的大師。他生活富足，沉迷於工作。他熱情洋溢，淹沒了周圍所有的人。勇氣是紅血球中的一種物質，正是氧氣啟動了這種物質。如果沒有氧氣在他的血液中支持他，他就不會發作 —— 甚至無法形成一種藝術派別，而只是一幅空白的畫布。佩魯吉諾是一位成功者，他具有前瞻性的頭腦，他的才能與他的頭銜相匹配，權力在他的人生道路上伴隨著他。拉斐爾的嚴肅、鎮定以及心靈上的美吸引著他。他們之間產生了父子之情。制定有條理的職業計畫主要是為了激發靈感，完成工作；要有較高的自我評價；要有極高的活動力和對神的信仰 —— 所有這些都是拉斐爾從佩魯吉諾那裡學到的。他倆都是自我中心主義的人，這也是所有人的特徵。他們都曾聽到一個聲音 —— 他們曾被「召喚」。天才就是這樣被召喚的，如果一個人不能以大師的方式來工作，那麼可以確定他浪費了神聖的激情。愛繆思女神與對她有某種欲望是根本不同的兩回事。

佩魯吉諾曾經被感召，在拉斐爾和他一起工作的一年前，他確信自己已經被感召了。在佩魯賈的這段日子裡，拉斐爾充滿著寧靜的愉悅和增長的力量。他進入了有活力的、真實的世界中。下午，當太陽照射下的影子開始向東方拉長時，佩魯吉諾會叫上他的助手，尤其是拉斐爾和平圖里喬（Pinturicchio）（另一個高尚的靈魂）。他們會外出散步，每人都帶上畫夾

和一個僕人。沿著鎮上狹窄的街道，穿過羅馬拱橋，經過山坡市集，從那裡能俯瞰翁布利亞平原。佩魯吉諾有著光滑的臉，矮胖而又強壯。平圖里喬有著細密的鬍子、櫻桃眼睛、高瘦的外型，跟在他們後面的是拉斐爾。他的黑色小帽很配他的金色長髮。他那纖細、修長、優雅的手指顯示了他內心所蘊含的柔和的力量——他棕色的大眼睛看見了仙境。俯視天空，能看見高高的黎巴嫩的雪松、溪谷斜坡上的羊群、倒塌的石坊；羊毛狀的雲朵輕輕地點綴在深藍的天空上，遠方還有教堂的尖塔。所有這些翁布利亞的壯美風景都是屬於他的。也許在出生的數百年之前，他就已經感悟到了那位偉大的美國作家所說的：「我擁有這片山河！」在 1492 年——我們不能忘記這一年——在佩魯吉諾署名的壁畫中，我們看到了一種特殊的繪畫風格。在 1498 年的設計副本中，我們被一種新的、微妙的東西所觸動——那就是拉斐爾的作品中的線條所產生的衝擊力。

佩魯吉諾現藏於梵蒂岡的作品〈復活〉以及藏於柏林博物館的〈迪奧塔萊維聖母〉清楚地顯示出拉斐爾的筆觸。這個年輕人那時才剛剛十七歲，但他參與了佩魯吉諾的工作——佩魯吉諾也很高興拉斐爾能夠在十九歲時完成他的第一次獨立創作，那是為卡斯楚城而作的。這些壁畫署名「拉斐爾·桑蒂，1502 年」。其他作品的署名日期是 1504 年。它們都是由佩魯吉諾設計的，但都是透過年輕藝術家的勤勉工作完成的。作品中仍然有一些微妙的精神風格清晰地標誌著拉斐爾的佩魯吉諾時代。

〈聖母的婚禮〉作於 1504 年，現藏於義大利米蘭的布雷拉美術館，是拉斐爾最重要的作品。在它旁邊的是〈科涅斯塔比勒聖母〉，此畫創作於佩魯賈，1871 年之前一直保存在佩魯賈，直到它被原收藏家——一位沒落貴族後裔以六萬五千美金賣給俄羅斯皇帝。從那以後，一項法律條文頒布，禁止任何人把「拉斐爾」帶出義大利，否則將受到嚴懲。但在這之

前，芝加哥辛迪加家族已經購買了碧提宮畫廊，並將其收藏轉移到了「湖濱公園」。

　　拉斐爾創作生涯的第二個時期開始於他 1504 年的佛羅倫斯之行。這時，他已經二十一歲了，英俊、驕傲、穩重。有關他的傳說已經先行於他到達了佛羅倫斯，作為佩魯吉諾六年的知己與好友，他很受歡迎。

　　李奧納多・達文西和米開朗基羅此時正處於藝術創作的巔峰時期，他們的名望無疑激勵了拉斐爾的雄心。在這兩位藝術家中，他認為達文西的成就更高，米開朗基羅的英雄氣概並不能贏得他的心。他還認為馬薩喬（Masaccio）在佛羅倫斯創作的卡邁納聖母堂壁畫比米開朗基羅的任何一幅作品都好。關於這對龍虎，曾經有一個傳說，大意是拉斐爾讓米開朗基羅和其他藝術大師從陽臺上傳話，那時候他有眾多的學徒，忙於工作而不見來客。

　　我們不知道這樣的事是否能片面地說明拉斐爾對米開朗基羅的藝術的觀點 —— 也許拉斐爾自己都不知道。但是這樣的事是能說明一些問題的，我甚至聽說詹森博士也認為拉斐爾的作品在他們共進晚餐之後就更好了。

　　巴特雷摩是拉斐爾在佛羅倫斯的第一個也是最好的朋友。這位修道士溫和的性情，待人接物謙虛的態度贏得了翁布利亞小夥子的心。他們之間產生了深厚、真摯的友誼，甚至生死與共。

　　巴特雷摩的宗教精神是開啟拉斐爾在佛羅倫斯創作的第一件作品的鑰匙。年輕的拉斐爾和這位修道士大多數時間在同一工作室裡生活和工作。拉斐爾在這一時期驚人地多產。從 1504 年到 1508 年他具有極大的工作熱情和生活動力，此後都未曾到達這種程度。最美麗的聖母像大多都創作於

這一時期，這些作品都是高貴、優雅而端莊的，有別於教會藝術品，是一種活的肖像。

在此之前，拉斐爾屬於翁布利亞畫派，但現在他的作品須重新歸為佛羅倫斯派，創作手法更自由，也更多地出現裸體。解剖畫法顯示出這位藝術家的創作源於生活。

巴特雷摩經常親切地稱呼拉斐爾為「我兒子」，還盛情邀請建築師布拉曼特（Donato Bramante）來欣賞拉斐爾的作品。每一個工作室都在討論他所畫的聖母像的美。當〈安西帝聖母〉在聖十字教堂展出時，人們蜂擁而至，以至於展覽不得不取消。人群仍然繼續湧入教堂，一位牧師想出辦法，他站在主要的入口，拿著一個捐款箱和一根大棍子，只有為「有價值的窮人」捐獻銀子的人才能進入。

巴特雷摩承認他的「學生」的成就超越了他。拉斐爾被邀請為馬薩喬的壁畫完成最後的一筆。達文西對他的成就微笑著認可，而米開朗基羅則輕蔑地提到他的名字。布拉曼特回到羅馬後，告訴教宗儒略二世：「在佛羅倫斯有一位年輕的翁布利亞人，我們必須召喚他。」

這一時期的羅馬欣欣向榮──條條大路通往那裡。教宗儒略二世已經為聖彼得舉行了奠基儀式，雄心勃勃地要實現教宗尼古拉斯五世（Nicolaus PP. V）的格言：「應該在教堂中安放世間的美麗物品，來贏得人類的心。」

文藝復興剛剛開始，正是教堂本身培育並支持著它。十五世紀──這一時期很平靜，約翰·布林和他的那些夥伴也在平靜之中──過去了。

拉斐爾開始了他的羅馬時期，他在不到十八年的時間裡，完成萬神殿的壁畫。

在此之前他的時間是屬於自己的，但是現在教堂就是他的女主人。這也使他獲得了莫大的榮耀，比過去任何藝術家獲得的都要多。教宗剛剛二十五歲，他平等地對待拉斐爾，像馱馬一樣和他一起工作。「他有一張天使般的面龐，」儒略二世哭泣著說，「還有神的靈魂！」

麥地奇家族的教宗良十世成就了儒略二世。他把米開朗基羅派往佛羅倫斯，讓他的天才展現在聖洛倫佐的教堂上。他遣散了佩魯吉諾、平圖里喬、皮耶羅‧迪莉婭‧法布雷加斯，雖然拉斐爾曾流著淚為他們求情。他們的壁畫被毀，拉斐爾被要求繼續為梵蒂岡作畫，使其成為它應該成為的樣子。

他的第一個重大工程是用壁畫裝飾簽字廳，這幅壁畫就是我們今天所看見的〈聖體討論〉，在它旁邊的就是著名的〈雅典學院〉。在這幅畫中，可以看到他自己的著名的肖像，還有佩魯吉諾的。第一個位置是留給佩魯吉諾的，他們的臉親切地相對。數萬位攝影師曾拍攝過此景。

這一歷史的片段顯示出拉斐爾對他的老師的深厚感情。梵蒂岡中藏有很多拉斐爾的作品，除了畫廊以外，公共空間是允許觀眾進入的。在其他一些地方還進行著壁畫研究，這些空間不對外開放，除非有愛爾蘭大主教陪同——所有的大門都會為你而打開。在梵蒂岡，每天都有一小時用來展示拉斐爾的七副掛毯。其餘的時間，該展覽室會關閉，以保護它們免受光照。南肯辛頓藏有的拉斐爾的原作顯示出了他天才的視野與眼界，這一天才的展現比掛毯本身的價值更高。

無止境的工作充滿了拉斐爾的生活。他的天才與勤勉令人驚異。他在羅馬的那段時期創作了超過八十幅畫像，還設計了大量的雕塑以及教堂使用的銀器和金屬飾品。學徒也幫了他很大的忙，其中必須提到的有朱利

奧‧羅馬諾（Giulio Romano）和喬萬‧弗朗切斯科‧佩尼（Gianfrancesco Penni），這些年輕人和拉斐爾一起住在他宏偉的房子裡，房子坐落於聖彼得與聖天使堡之間。一百年之後，大火燒毀了這個地方，它曾經的恢宏再也不能復原了。如今，從燒毀的房屋廢墟中採集的石頭建成的小屋代表了原址所在。當人們走在這條白色的、布滿灰塵的路上時，仍會想起拉斐爾曾反覆踏足於此，他經過這條街道的次數比經過其他任何一條羅馬的街道都要多，他讓這片土地變得神聖。

我們剛剛說到布拉曼特把拉斐爾帶給了羅馬，在聖彼得教堂的建築師離開後，教宗良十世想起了拉斐爾，他安排拉斐爾繼續完成這項工程。拉斐爾應該獲得這項殊榮，但是此前他已經工作過度了。1515 年，拉斐爾被任命為發掘主管，這是一份浪費他的美學與精緻天性的工作。令人惋惜的是他的心進入了古代世界，那些人都是在毀壞的永恆之城上建設。這種監管工作不應該屬於拉斐爾這樣的偉人。

時間的壓力讓拉斐爾感到疲憊。他已經三十五歲了，比任何翁布利亞人都要富有。他是那個時代最偉大、最高貴的人之一，獲得的讚譽是古往今來的藝術家所不能及的，但他的生活開始走下坡路。他已經獲得了一切，因此開始學著做一些壞事。他想擁有愛情，過一種輕鬆、安靜的鄉村生活。他與瑪利亞‧迪‧比別納訂婚了，她是比別納紅衣主教的侄女。婚禮的日期確定下來，教宗將主持婚禮。但是教宗將拉斐爾視為教堂的僕人 —— 拉斐爾曾為他工作。教宗對感情主義的魅力有成見，所以他要求婚禮延期舉辦，直到找到合適的地方。

教宗的要求就是命令。拉斐爾關於鄉村家庭以及其他美好事物的夢想都被收起，準備在某個上帝創造的繁榮時期裡實現。

但這一愛的夢想最終沒能實現，因為拉斐爾有另一位對手——死神奪走了他的新娘。她被安葬在萬神殿，一年之後拉斐爾疲憊不堪的身體也被安葬在她的身旁。在那裡，他們的骨灰混合在一起。

這一愛情悲劇從未被歷史記載，人們只是說那裡安葬著一對戀人。當時還有人說對分別的害怕傷了這位年輕小姐的心。在她死後，拉斐爾的手失去了靈性，他開始發燒，不久就結束了自己的生命。

米開朗基羅、達文西、佩魯吉諾和巴特雷摩都在拉斐爾之前獲得了名聲。之後他們又從他的事例中悟出了道理，變得更加富有。

米開朗基羅比拉斐爾大九歲，卻比拉斐爾多活了四十三年。

提齊安諾·維伽略（Tiziano Vecelli）比拉斐爾大六歲，在拉斐爾去世後，繼續生活、工作了五十六年。

這是米開朗基羅不幸——直到死的那天，他與拉斐爾的競爭仍未停止。他們本應該是親密的朋友。

藝術的世界對他倆而言都是足夠大的。但羅馬卻劃分出了兩個敵對的陣營：喜愛拉斐爾的和支持米開朗基羅的。人們來來往往，搬弄著愚蠢和無意義的是非。這兩個強大而文雅的人，都期盼著擁有同情和關愛，但卻始終被迫相互排擠。

當拉斐爾意識到自己的日子不多了時，他派人去找佩魯吉諾，請他幫助自己完成工作。他的職業生涯開始於和佩魯吉諾一起工作，現在他這位一生的朋友必須完成拉斐爾未完成的工作。他一個個地囑咐自己最愛的學生，和他們告別。他寫下遺囑，把大部分有價值的財產留給了他的工作夥伴。他的靈魂將獻給上帝，也是上帝給予了他靈魂。他在自己的生日那天去世——1520 年 4 月 6 日，星期五，終年三十七歲。米開朗基羅在拉斐

爾去世的一年中一直掩面而泣。他曾說：「拉斐爾是個孩子，一個美麗的孩子。如果他能活得更久一些，我會和他像成年男人一樣握住彼此的手，像兄弟一般在一起工作。」

第一章　拉斐爾

第二章
李奧納多・達文西

李奧納多・達文西（Leonardo da Vinci，西元 1452 ～ 1519年），歐洲文藝復興時期最傑出的代表人物之一，「第一流的學者」，「曠世奇才」，代表作〈蒙娜麗莎的微笑〉。

也許世界上再也沒有像達文西這樣廣博的天才了 —— 他是如此有天分、如此不自我滿足、如此渴望超越。他的畫作展現出令人驚訝的洞察力和精神力量，畫中的人物充滿著無法言喻的思想和情緒。在他的作品旁邊，米開朗基羅創作的是不夠豐滿的英雄式人物；拉斐爾所描繪的僅僅只是純潔、安詳的孩子，其靈魂還未覺醒。從達文西創作的人物的面貌上的每一條紋路中都能感受到他的存在，必須花一定的時間與他們交流。這並非是因為他們的感情並不外露，正相反，它們從整體上顯露了出來，而且是非常微妙、複雜、超越常理的，像夢一樣令人費解。

—— 泰納《義大利遊記》

喬治‧羅斯曾寫過一本小冊子，名為《文藝復興時期的大師們》，非常值得一讀。我隨身帶著一本，放在我衣服的側口袋裡，有空就翻一翻。在這麼小的書上，我用鉛筆貼滿了標記，扉頁和尾頁上寫滿了我偶爾產生的一些想法，亂七八糟的妄語填滿了書邊的空白。

後來有一天懷特‧皮格從巴弗洛來到羅伊克羅夫特出版社。她乘坐兩點鐘的火車過來，四點鐘離開，她的訪問很快就結束了。

懷特‧皮格在東歐羅拉只待了兩個小時。「不夠長，」她說，「不足以窺見蝴蝶金色翠綠的翅膀。」

懷特‧皮格在閣樓的桌子上看到了我說的那本小冊子。她拿起它，隨便翻了翻，然後打開她的波士頓手提包，把這本冊子放了進去，說：

「你不介意吧？」

我說：「當然不！」

然後她說：「我很高興能跟隨你標記的路徑來欣賞它。」

這就是關於這本小冊子的故事。也許故事之後的發展是：我和懷特‧

皮格一起走到車站，她坐上車，我在月臺上看著火車從轉彎處消失。懷特·皮格打開波士頓手提包，拿出這本小冊子，開始閱讀。

那是我最後一次見到懷特·皮格。她看上去很不錯，我注意到她的步伐穩健。她抬著額頭，縮著下巴，這也讓我縮著自己的下巴 —— 我們這麼容易相互影響。當你和親友走在一起時，你是慵懶的，但是其他人的加入，會讓你抬起頭來走路，似乎天空對你有引力 —— 這種現象很奇怪。

我想懷特·皮格應該有四十歲，或者非常接近四十。她棕色的辮子上有一些銀紋，當然，她的臉頰已經很久沒有泛著桃紅色了。日晒過多使得她的前額和下巴上有些小斑點，就像阿爾西彼得斯·羅伊克羅夫特在八個月大時，臉上長的雀斑一樣。

我確信懷特·皮格年近四十！那是她從我這裡偷的第二本書；另一本書是馬克思·穆勒（Friedrich Max Müller）的《己憶》 —— 巴黎羅浮宮，1890 年 8 月 14 日，第五版。我們坐在凳子上，在達文西的〈蒙娜麗莎的微笑〉前沉默著。

我也不是特別在意這本《文藝復興時期的大師們》。我沒從裡面得到很多資訊，但它給了我某種不一般的感覺，就如我年少時聽到溫德爾·菲利普斯（Wendell Phillips）的演講一樣。

我只記得這本書裡所講述的一件事情，它就如同懷特·皮格前額上的斑點一樣清晰。作者說達文西發明了許多有用的東西，除了愛迪生之外，他發明的東西比任何人都要多。

我認識愛迪生。他是一個可愛的人，因為他很真實地做他自己。他耳聾 —— 也樂於這樣，他說因為耳聾保護著他，讓他聽不到他不願意聽到的話。「就像這樣，」他曾對我說，「耳聾使你與他人隔離，對於那些無需

分心的事情不會很敏感。你能集中注意力思考問題，直到這個問題得以解決 —— 明白了嗎？」

愛迪生是個俗人 —— 會讀我寫的東西，喜歡收藏小而發黃的雜誌。他還在我寫的一些書上做了標記。我覺得愛迪生是我曾見過的最偉大的人 —— 他欣賞一切美好的事物。

我告訴愛迪生，作家羅斯把他和達文西相比較。他笑著說：「誰是羅斯？」停頓了一會他繼續：「最偉大的人是永不消逝的人 —— 森林裡充滿了巫術，但很多人都不知道。」這位男巫因他自己的玩笑而笑了起來。

達文西是哪種類型的人？為何他與愛迪生是同一類人？ —— 只是達文西是高瘦的，而愛迪生是矮胖的。我們都應該至少結識其中一位。他們都是古典的，也因此在本質上是現代的。達文西將自然作為第一手材料來研究 —— 他不認為任何事物的存在都是理所應當的，自然是他唯一的參考書。那些古板的、挑剔的、不出門的教授 —— 令人畏懼的人，讓親友害怕，讓孩子尖叫，讓女士敬畏地注視，但達文西是簡單而又謙遜的。他結識了社會各個階層的人 —— 高層或低層、富人或窮人、有文化或沒文化的，他對自己這樣做非常滿意。「做你自己，這是很好的事情。」

薩克萊曾說過：「如果我在樓道裡遇見莎士比亞，我會暈過去！」我不相信莎士比亞出現的時候能讓任何人暈倒。他是如此有能力，會讓人感覺到輕鬆愉悅。

如果達文西到東歐羅拉來，伯蒂、奧利弗、賴爾和我會和他一起遊歷這片土地。他會帶著他的斜跨皮革包，正如他在鄉下時那樣。他是一個地質學家和植物學家，總是採集樣本 —— 也總是忘記將它們放在哪裡了。

我們會和他一起遊歷，我想如果季節正當時，我們會穿過果園，坐在

大樹下吃蘋果。達文西會談話，正如他喜歡的那樣，告訴我們為何蘋果朝向太陽的那一邊有美麗的顏色。當蘋果從樹上落下，他就會說到以撒・牛頓（Isaac Newton），並解釋為何蘋果向下落，而不是向上。

在我們回去的時候，達文西的皮革包恐怕會變得相當重，奧利弗和賴爾可能會爭著幫他提包包。

達文西曾經受雇於凱薩・波吉亞，為羅馬格納王國修築防禦工事。這是由教宗亞歷山大六世（Alexander PP. VI）執政的全新的王國。正是教宗要求達文西測量土地，制定防禦工事和開鑿運河的計畫，以及所有其他工事 —— 因此達文西難以拒絕。凱薩・波吉亞有幸成為教宗之子，但是教宗已經習慣於將他當作自己的侄子 —— 這是歷代教宗的習慣。教宗亞歷山大也有一個女兒，名叫魯克蕾齊亞・波吉亞，她是凱薩的姊妹，很喜歡凱薩，因為他們在同樣的路途上改道。

達文西開始了這項工作，為建造堅不可摧的防禦工事而制定計劃。他騎在馬背上，徹底地勘察這個地方，他的兩個僕人坐在牛拉的車上跟著他，這被達文西稱作是「邊輪式車」。

達文西帶著一個很大的寫生簿，當他為防禦堡壘做計畫的時候，他會做一些筆記，比如烏鴉成群飛過，沒有頭鳥；野鴨有組織地以 V 字形飛行，它們還會依次更換領導。還有，瀑布演奏出全音階，水流會分開以便奏上一曲；樹葉透過氧化作用而變黃；知更鳥成雙結對，相伴終生。

在這個時候達文西也記錄雲朵的運動、岩石的斷層、花朵的受精、蜜蜂的習慣以及其他數百種主題，它們填滿了他留下的筆記庫。

同時，凱薩・波吉亞對達文西所做的防禦堡壘工事有些不耐煩了。兩年過去了，凱薩和他的父親遇到了一些非同尋常的意外。這對活寶一直在

覬覦某個他們不贊同的紅衣主教的利益，進行著各種陰謀活動。由於計畫失誤，凱薩的父親錯飲了為紅衣主教準備的毒酒。這位教宗半途喪命，等待他兒子的是更糟的命運。教宗儒略二世登臺，他很快就遣散了波吉亞家族。波吉亞家族建立新王國的意圖徹底失敗了。

達文西顯然並不為教宗感到悲痛。他擁有牛車，其中裝著樣本、草圖和筆記，他要開始給它們分類。本質上他是一個喜歡和平的人——當制定防禦工事計畫時，他更感興趣的是某種築巢的燕子，牠們將巢築得古怪而又美麗。當小鳥長大能飛的時候，牠們的父母會毀壞巢穴，把幼鳥推出去「在空中游泳」或者任其死亡。

關於達文西觀察鳥的事情，我在懷特・皮格欣賞的那本《文藝復興時期的大師們》後面做了一些筆記。我都不記得寫了些什麼了——我想下次去巴黎的時候，我會找到懷特・皮格，把那本書拿回來。

當那位勤勉的傳記作家阿塞納・豪塞努力想確定達文西的生日時，他採訪了某位主教，這位主教這樣推脫問題：「既然他確實是出生了，什麼時候出生有分別嗎？」——典型的愛爾蘭式的回答。豪塞對於精神臃腫而喜歡浪費口舌的人非常敏感，因此從不會用特倫斯的語言回答：「我是一個人，所以人類的事情我都熟悉。」

文雅的伊拉斯謨（Desiderius Erasmus）小時候曾經被一位同學嘲笑他「沒有名字」。伊拉斯謨回答說：「好吧，我會讓自己有名。」他也確實做到了。

沒有關於達文西生卒年的記載，但是他的生日卻以一種有趣的方式被確定下來。他的母親卡特里納在他出生後一年結婚。能確定這段婚姻開始的時間是 1453 年，我們可以往前推一年，估計達文西生於 1452 年。

多數人都認為卡特里納是達文西家裡的傭人，但後來一些看起來更可信的作家告訴我們，她是一位家庭教師。她的親戚急於將她嫁給農夫瓦卡・阿卡塔瑞嘉——他們力圖讓她擁有高尚的身分。她默許了，以避免引起家族不滿。這就像洛德・培根為了逃避壞名聲，而將《哈姆雷特》留在莎士比亞的門階上一樣。

　　卡特里納的孩子受到了他父親的貴族家庭的熱烈歡迎。從童年時期開始，他就具有贏得人心的力量——他剛從上帝那裡來，帶來了上帝的愛。當他的父親皮耶羅・達文西結婚的時候，我們能從他的祖母和嬸嬸那裡聽到小聲的異議。他的父親開始料理家務，正如班傑明・富蘭克林（Benjamin Franklin）所說，這是因為「有了妻兒」。

　　這個孩子的美麗在這個事實中再次顯露出來——他的繼母視他如己出。從她結婚的那一刻起，就慷慨地給予他愛。

　　也許對這個孩子的讚譽也應該分一些給這位繼母，因為她的心向著另一位女士的孩子，這是好的品德。這也是這位勇敢的女士一生中唯一一次嘗到當母親的滋味，幾個月後她就去世了。

　　命運使達文西接連擁有了四位繼母，這也要求他跟她們所有人都過得開心和諧，他總是把他父親的家當作是他自己的家。

　　達文西是他父親和所有繼母的寶貝。他有十個同父異母的兄弟，他們輪流對他誇耀他們的身世，還取笑他。然而沒有什麼能擾亂他內心的平靜。他的父親沒有留下遺囑就去世了，兄弟們都力圖剝奪達文西的繼承權。這引起了一場訴訟，最終以雙方和解收場。這也表現了達文西的寬宏大量——他把財產留給了一直嘲笑他的兄弟們。

　　我們不知道他母親婚後的生活是怎樣的。在瓦薩里的書裡只有一些關

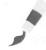

於她的含糊描述「她擁有一個大家庭」。我們不了解她是否知道她兒子的職業。達文西從來沒有提起過她。一位作家曾試圖證明達文西的畫作裡那罕見的、美麗而又神祕的面龐是以他母親的臉為摹本創作的。

達文西並沒有給我們留下他的愛情故事 —— 他從未結過婚。文圖拉暗示說：「他的出身使得他對神聖的婚姻制度漠不關心。」但這純粹只是個推測。與他同時代的偉大人物 —— 米開朗基羅、拉斐爾、提香和喬久內（Giorgione）都沒有結過婚。當時流行著一種情操，那就是藝術家是屬於教堂的，藝術家的生活就像牧師的生活一樣。

正如威廉‧達文南特先生所說的那樣，達文西對於圍繞著他的出生的神祕性感到自豪 —— 這使得他與眾不同，能夠站在突出的位置上。他可能也曾說過與《李爾王》中的艾德蒙一樣的話。達文西的手稿中曾有一篇感恩祈禱文：「感謝我神聖的出生，天使保護了我的生活，指引我前進的方向。」

「神性」的觀念在每一位大人物的心中都很強烈。達文西認出了自己的上帝之子身分，也很了解他的神聖血統。大師的心中必然都具有自我中心主義。他們常說：「主這樣吩咐。」如果他們不相信自己，又怎麼能使別人相信他們呢？小人物是謙卑的，總為存於世上找藉口，也為自己尋找著不名譽的墳墓。偉大的靈魂則不是這樣 —— 他們存在的事實就是上帝把他們送來的證據。他們的行為是王者式的，他們的語言就是神諭，他們的為人處世的方式是積極、肯定的。達文西的精神態度是高尚、和藹的 —— 他對造物主沒有不平和抱怨 —— 他接受自己的生活，也發現生活很美好。「我們都是上帝的兒子，這也並不能說明我們應該是什麼。」

菲力普‧吉伯特‧哈默頓在《智慧的生活》中提到，在我們所熟知的

人中，達文西過著最富有、最充實、最全面的生活。在達文西生活的時代，也生活著莎士比亞、羅耀拉（gnacio de Loyola）、提香和拉斐爾。他們在智力和成就方面都堪稱巨星：寫出偉大的詩歌與戲劇；創作出經典的喜劇；在無航線的海洋上航行並發現新大陸；宣告挑戰教堂；為言論自由權利奮鬥並被流放；勇敢迎接火刑的殘忍光芒；攻擊大理石塊並解放天使；創作出激發數百萬人靈感的畫作……但沒有哪個人像達文西這樣真正地接觸生活並駕馭自己的靈魂。

瓦薩里說達文西是「神的寵兒」、「神慷慨贈與人間的豐厚的禮物」。他還這樣描繪達文西的容貌：「他的臉煥發的光彩能給最憂鬱的心帶來快樂。他的儀態如此優雅，他最簡單的語言就能夠觸動最頑固的人，讓他們說『是』或『否』。」

故事家邦代羅曾授意一位主教描繪達文西非凡的天才，但他卻寫出了關於利寶·利比在達文西嘴裡冒險的最糟糕的故事。這個粗製濫造的故事在某種程度上說是純手工打造的，這為白朗寧創作他最有名的詩歌提供了靈感。邦代羅是否允許波提且利講這個故事還不得知。達文西的生活中充滿了紛爭——

他為人正直，活得很有尊嚴。

達文西二十多歲時和佩魯吉諾一起成為老委羅基奧畫室的學徒。這位大師畫了一組畫，他讓達文西畫其中的一個人物。達文西畫了一個天使——這位天使如同被天堂的光芒照射一般，美得令人驚嘆。老委羅基奧第一眼看到天使的時候就流淚了——喜悅地流淚，他的學生遠遠地超越了他，老委羅基奧從此以後再也沒有拿起過畫筆。

在體格方面，達文西超過許多同道。「他能用手指扭馬蹄鐵；在膝蓋

上折彎鋼條；在摔跤、跑步、跳馬和游泳上，也很少有人能和他匹敵。他很喜歡騎馬。在賽馬時，他經常喜歡騎那些沒人騎過的烈馬，以極大的勇氣贏得比賽。」頭腦發達的人，通常四肢簡單，但在達文西這裡，情況就不一樣了。達文西還是個外交家，從童年時期起，美惠三女神就常常站在他這一邊。最近有傳記作家發現達文西被從佛羅倫斯傳訊到米蘭宮廷是因為「他是一位優秀的豎琴師，能彈唱他自己創作的曲子」。

　　我們找到了達文西寫給米蘭公爵的信，在這封信裡他推薦他自己，以謙遜的口吻談到他能做的一些事情。這封珍貴的文本現保存在米蘭的安波羅修圖書館。在信中，他羅列了九項建造方面的技能：建橋、修隧道、進行防禦工事、製造大炮及可燃爆炸物等 —— 他知道所有的流程。之後他喘口氣，繼續說：「我相信自己在建築方面的才能無人能及，我能建造公共與私人建築，懂得引水。我還能做雕刻，無論是在大理石、青銅上，還是在陶器上。在繪畫方面，我也能和任何人做得一樣好。另外，我還能根據您對尊父的記憶來鑄造青銅像。還有，如果您認為我在此提到的事情顯得過於誇張，我準備好在任何時間、地點為您做演示，以證明我的能力。我誠摯地推薦自己到尊府，做您的僕人。達文西。」

　　最奇怪的事情是，除非一個人不變老，並且一天有好幾百個小時，才能做到達文西所聲稱的自己有能力做的事情 —— 或者他應該有能力做的事情。

　　他計畫要做的事情幾乎都做到了。他知道地球是圓的，還知道行星的軌道 —— 他和哥倫布知道的一樣多。他曾計畫建造一條從比薩到佛羅倫斯的運河，改變亞諾河的流向。在他去世兩百年後，人們按照他的計畫開通了運河。他知道蒸汽的膨脹量，還懂得正確的挖掘系統以及潮汐活動。曾有一座教堂下沉了，他把一塊新的基石放在教堂底部，這座石頭建築因

此被抬高了幾寸。不過當瓦薩里認真地說他有一個移動山脈的計畫（並不只是一個信念）時，我們最好轉移話題，離他遠點。

達文西一直在研究物理和數學、用黏土雕塑、畫畫等等，他做這些僅僅是為了消遣。米蘭公爵——苦行者和享樂者、放蕩者和夢想家，聽說了達文西之後，立刻去請他，因為他是「義大利最優秀的豎琴師」！

所以達文西來了，主持歌曲、舞蹈比賽，計畫節日和慶典。在慶典上，奇怪的動物變成鳥，巨大的花朵開放，裡面出現美麗的女子。

達文西這回有時間為公爵的父親法蘭西斯科製作騎馬塑像了。他發現這個計畫很有趣。他開始對馬進行系統研究，潛心於馬的解剖學，比較不同品種的馬的骨架，然後他就馬這個主題寫了一本書——現在這本書已經是一本教科書了。與此同時，他推遲了塑造雕像。他發現馬身上有基礎肌群和從來不使用的器官，比如「水胃」——這顯示出馬是從低級形式的生物進化而來的。達文西比達爾文早三百年得出了這個結論。

公爵只對雕塑和畫像感興趣——也就是他所謂的「結果」，他不在乎思考或者理論，只有一匹能快速奔跑的活馬才會讓他感興趣。為了讓公爵對塑像一事保持平和的態度，天才達文西為公爵的情婦畫像。他讓她擺出聖母瑪利亞的姿勢，以此贏得了皇室的歡心，還獲得了財政部的全權委託令。這幅極佳的畫像是達文西在米蘭時的創作成果。現在這幅〈路克瑞亞的畫像〉藏於羅浮宮，據說這是公爵最喜歡的畫像。

但是公爵是已婚男人，他必須安撫自己的妻子。這位女士因為愛人的愛變冷而投向了宗教——正如婦女們經常做的那樣。在她的特別准許下，達文西為她在修道院的餐廳裡畫了〈最後的晚餐〉——她經常在那裡用餐。

這位虔誠的女士對指導這項樸素而沒有太多裝飾的工作非常滿意。達文西也對這項任務很熱心，他想畫一幅世界上最著名的油畫。達文西史無前例地收了很多學習畫畫和雕塑的學生，不久他就建立了米蘭藝術學院。有空的時候，他為公爵的工匠們設計金銀器；為修女們設計刺繡圖樣；按照公爵夫人的指示邀請女士們，教授她們文學以及詩歌創作的高雅藝術。

修道院長不耐煩地觀看了〈最後的晚餐〉繪畫過程。他受不了房間裡都是木頭架子，希望在米迦勒節之前的一個月內，所有的地方都乾淨整潔。但是一個月過去了，牆上已被弄髒，多了些彩色斑以及黑色的奇怪線條。院長曾威脅說要強行移走木架，把牆擦乾淨，但他還是在達文西的注視下退縮了。

接著他就向公爵抱怨工作進度的緩慢。達文西獨自創作，不讓學徒或助手接觸這幅畫。五個優秀、精力充沛的人可以用一星期作完這幅畫。「如果被允許的話，我自己都能畫。」這位院長說。達文西經常抱著手臂端詳這幅畫長達一個小時而不畫上一筆 —— 院長從鎖孔裡看到了這一切。

公爵耐心地聽完院長的抱怨，然後召見了達文西。畫家以其高超的口才很快就說服了公爵一天才不需要像雇工那樣工作。這幅畫將成為傑作，符合至善至美的標準，所以不能急於完成；而且，沒有人作為基督或者猶大的模特兒擺好造型。基督必須是完美的，他的樣子只能在畫家靈感突發的瞬間從靈魂中迸發出來。至於猶大，「已經找到了合適的 —— 我認為是非常合適的模特兒 —— 我想我能把我們的院長朋友請來當模特兒！」達文西指向了院長。他逃跑了，直到這幅畫完成前，他都沒有在這間房裡出現過。

這位院長抱怨達文西有太多事情要做，這也是批評家對他的普遍批

評。「他開始了很多事情，但從來沒有完成它們。」他們說。

天才一直在構思，有才能的人才能完成這些事情。批評家們並不懂，要求一個人來平衡天才和才能之間的關係，確實是期望太高了。達文西具有非凡的天才，但他的才能勝過了天分，他計畫了自己花幾十輩子都不能完成的事情。其實他是無止境的試驗者 —— 他一直用生活來試驗。他的動力就是自我發展 —— 去構思就已經足夠了，普通人可以去完成。嘗試許多事情就意味著擁有非凡的力量，能完成其中一些就是不朽的成就了。

人類的面龐是上帝的傑作。一位女子的微笑比日落更莊嚴；比戰爭 —— 滿是傷痕的土地更悲愴；比太陽的光芒更溫暖；比言語所能形容的更有愛意。

人類的面龐是上帝的傑作。

眼睛顯示了靈魂；嘴巴顯示了欲望；下巴代表著目的；鼻子意味著意志。但是在它們背後是我們稱為「表情」的流逝之物。表情不固定也不確定，它像乙太一樣流動，像夏季天空中神祕的浮雲一樣易變，像樹葉的沙沙低語一樣微妙 —— 對人類的耳朵來說過於微弱、模糊 —— 像在普萊希特湖面上捉迷藏的漣漪那樣複雜難懂。

但達文西抓住了這個表情。羅浮宮的牆上掛著他所創作的〈蒙娜麗莎的微笑〉。四百年來，對於每一位將畫筆伸向調色板的肖像畫家來說，這幅畫都是激發靈感的傑作。正如華特‧佩特評論的那樣：「這讓畫家絕望。」當這位藝術大師開始這項工作的時候已經五十多歲了，他用了四年時間來完成這幅作品。

「完成」，我是這樣說的嗎？達文西畢生的遺憾就是他沒能完成這幅畫。但正如羅斯金評價透納（Joseph Turner）的作品那樣：「我們不能說這

幅畫能夠更好或可以改進了。」

　　達文西並不是為了坐在那裡的那位女子而畫這幅肖像，也不是為了她的丈夫 —— 據我們所知，她丈夫對這件事並不感興趣。畫家是為自己而畫，但他後來屈服於誘惑，以超過八萬美元的價格將它賣給了法蘭西國王。在那個時代，這筆錢對於一幅油畫來說已經是非常龐大的數字了。這幅畫並不是為了出售而創作，售價只是說明了它巨大的價值。

　　〈喬康達夫人〉不像其他作品那樣有歸屬問題，它確實出自於達文西之手。關於它的售價也是真實存在的，現在都能看到支付單據。運氣和財富保護了〈蒙娜麗莎的微笑〉，小偷和藝術作品破壞者也未曾光顧它，甚至時間本身也沒有傷害它。法蘭西購買了這幅畫，並一直擁有和保存著它，它現在仍然屬於法蘭西。

　　我們稱其為〈蒙娜麗莎的微笑〉。喬康達夫人做模特兒時，藝術家用各種方法讓她發笑，他透過講故事、朗誦詩歌、彈琴以及向她展示奇異的花朵和罕見的圖畫來逗她開心。

　　我們肯定達文西愛著這位女士，曾有人猜測他們之間有親密的友誼。但這幅畫並不是她的肖像 —— 藝術家表現的是他自己。

　　早在達文西和委羅基奧還是同學的時候，他就展示過同樣的面孔。他的多幅作品中都出現過女士神祕的微笑，比如聖母像、聖安娜像、瑪利亞像、〈最後的晚餐〉中基督與聖約翰像。但是直到喬康達夫人為他擺好了姿勢，這一完美的面容所有極致的、神祕的美才找到了運算式。

　　在這幅畫裡，你可以讀到一切。它如門農一般寧靜，如獅身人面像一樣無言。它昭示著你所感覺過的每一種愉悅、你所知道的每一種悲傷和你所經歷過的每一次勝利。

這位婦人是美麗的，正如我們身體健康的時候生活中的一切那樣美麗。她與世無爭——她愛著，也被愛。沒有徒勞的思念充斥她的心，沒有焦躁和不安攪亂她的夢境。對她而言，生活中並沒有潛伏的恐懼，她嘴邊無法言喻的微笑樸素地說出生活是美好的。她的眼睛和下垂的眼皮周圍的眼圈暗示了離世的情懷，道出了《傳道書》中的資訊：「虛無的虛無，一切皆是空。」

喬康達夫人非常有智慧，那種極致的姿態只為賞識它的人而擺出。所有的經歷與情感雕刻出了那個臉龐，身體也成為了靈魂的完美載體。

像人性的張力一樣，這幅畫也同時具有排斥力和吸引力。對這位婦人而言，沒有什麼是必然好或必然壞的。她了解當世界剛剛開始的時候遠古的奇異的森林之愛；她熟悉埃及豔后克麗奧佩脫拉七世（Cleopatra VII）的黑夜與白天，因為那也是她的黑夜和白天——罌粟帶來的奇異薰香、欲火中的獸性靈魂、墮落的滿足——所有這一切都是她身體裡的一部分。毒蛇的奸計已經留在她的回憶裡，毒牙的細小傷疤印在她白色的乳房上。在她身後，生活的畫卷展開了。一片神祕的紫色陰影出現了。你看見了嗎？宮殿化為塵土，柱子已經毀壞，財寶開始沉沒，苔蘚和枯藤四處蔓延，滲出的水腐蝕了城市，帝國漸漸變成了沙漠。異教希臘的船槳在她記憶的潮汐上搖擺，因為她的靈魂居住於特洛伊海倫（Helen of Troy）的身體之中。雅典娜（Athena）跟隨著她，輕輕地告訴她眾神的祕密。

啊！她不只是海倫，她也是勒達（Leda）——海倫之母；她又是聖亞納（Saint Anne）——瑪麗之母；她也是瑪麗（Mary），在夢中被天使造訪，還看到了東方的星辰。

那些世紀中，人類沒有思想，肉慾猖獗，橫行於街市。她是救世主的

新娘，她纖弱的身體衝進野獸群中。她是非基督的、羅馬的維斯太貞女。

她忠實於靈魂裡的衝動。黑暗時代裡，她的名字叫做塞西莉亞（Ce-cilia）、聖塞西莉亞（St. Cecilia）—— 聖樂之母；她是照顧他人的梅拉尼婭 —— 塔加斯塔的修女；她也是征服者威廉大帝的女兒 —— 仁愛會的修女，走遍了義大利、西班牙和法蘭西，教修道院的女人縫紉、編織、刺繡、讀書，向人類昭示著美、真與和諧。最後，這位小姐的雙手放在了達文西面前，化作永恆的生命，不斷上升，收集著智慧、善良和愛。她的臉龐書寫著歷史，那些具有與她類似的經歷的人能夠讀懂 —— 人類的臉龐是上帝的傑作。

第三章
波提且利

山德羅·波提且利（Sandro Botticelli，西元 1445 ～ 1510 年），歐洲文藝復興早期佛羅倫斯畫派藝術家，「義大利肖像畫先驅」，代表作〈誹謗〉。

在達文西的《論畫》一書中，只有一位同時代的藝術家被提及 —— 山德羅·波提且利。波提且利的作品中融合了基督教和非基督教，而這個人屬於過去的時代 —— 有歷史記載之前的繁盛時代。他最大的希望是擁有忘記前輩的勇氣，從深不可測的存在之海中尋找出維納斯般的完美。

—— 沃特·培特

馬克斯·勞透納教授最近在歐洲藝術界發出一顆小炸彈，掀起了一陣風波。他聲稱倫勃朗[001] 那些最優秀的作品並不是他本人畫的。這位教授用他自己發明的解碼方法詳細說明了這一點，他還搜集了一些材料。這是很有用的解碼方法，未理清的問題都需要用它來解決 —— 因為透過它，你可以證明任何命題，甚至斷言霍普金森·史密斯是美國唯一的設計師。我認為這套解碼方法是對我們所哀悼的同胞伊格內休斯·唐納德（Ignatius Donnelly）的冒犯。

這個問題暫且不談了，回到倫勃朗並沒有畫過那些屬於他的畫的事情上來。「因為這個人粗俗、地位低下、沒受過教育。」倫勃朗正是因為他那未經雕飾的思想才飽受讚譽 —— 勞透納自己鬧了個笑話。

「我有能力犯每一種罪行。」紳士拉爾夫·愛默生 *2[002] 曾寫出這樣溫和的句子。當然他並沒有那種能力。在這樣斷定的時候，愛默生獲得了比他自己預期的更多的讚譽。這也就是說，他誇大了一個古典的真理。

「如果倫勃朗畫過〈基督在厄瑪鄔〉和〈公民保衛的突擊〉，那麼倫勃朗就有兩個靈魂。」勞透納說。

愛默生會簡單回答：「他有。」

[001] 荷蘭畫家和蝕刻畫家。
[002] 美國散文作家、詩人和演說家。

這正是倫勃朗和勞透納教授的不同之處。勞透納有一個平淡無奇、呆板、不豐富的靈魂，既不高尚也不墮落。他的意識以無可反駁的理性原則進行演繹，完美得合乎邏輯。他有著嚴格的規則和精彩的呆板。

每個人都以自己的標準來衡量別人 —— 只有一個標準。當一個人嘲笑其他人的特性時，他就是在嘲笑自己。一個人如何能知道別人是可以被輕視的，他有沒有審視過自己的心，看到可恨的東西？薩克萊（William Thackeray）[003] 寫了《浮華世界》，因為他自己就是勢利眼 —— 這並非說明他一直是個勢利眼。

「世界在你心中，」老預言家說：「你所擁有的宇宙是你的心所創造的。」

老沃爾特・惠特曼（Walt Whitman）[004] 看到受傷的士兵時說：「我就是那個受傷的人！」兩千年前，特倫斯說：「我是一個人，人類的屬性沒有與我相違的。」

我知道為何勞透納教授相信倫勃朗從未畫過一幅深邃、微妙、溫柔以及具有精神意義的畫。勞透納教授態度非常公允，他一直努力工作，但他的思維能力只能做出較低層次的判斷。他是一顆菜花 —— 受過大學教育的捲心菜。

是的，我理解他，因為大多數時候我也是極度地遲鈍、幼稚、武斷而又自大的。

我就是勞透納。

勞透納說倫勃朗是「未受過教育的」，唐納利也這樣說過莎士比亞。

[003] 英國小說家。長篇小說《名利場》是他的成名作和代表作。
[004] 美國詩人、新聞工作者和隨筆作家。

每個批評家都以此為由說明為何一個人無法創作出崇高的作品。但是既然
《哈姆雷特》是無可匹敵的，那麼誰又能教這位作家寫作呢？既然倫勃朗
最優秀的作品無人能超越，那又有誰能教育他呢？

倫勃朗賣了他妻子的結婚禮服，並用這些錢來酗酒。

他的夫人去世了。

隨之而來的是悲傷的黑夜和白天以及難以忍受的痛苦。他在大廳裡
呼喊，正如羅伯特・白朗寧（Robert Browning）[005] 在伊莉莎白・巴雷特
（Elizabeth Barrett Browning）[006] 去世後的哭泣：「我想要她！我想要她！」
早晨寒冷晦暗的光劃過天空，倫勃朗發著燒，無法入眠。他坐在窗前，望
著天空，愛的光芒漸漸驅走了他心中的黑暗。他平靜地站起來 —— 他聽
到了，他覺得自己聽到了一位女子的衣服發出的沙沙聲；他聞到了她頭
髮上的味道 —— 他想像著基亞就在他的臂彎裡。他拿起調色板，連著畫
了好幾週，一直沒有停下手中的畫筆，他勾勒出了〈基督在厄瑪烏〉裡溫
和、慈愛、悲憫而又憔悴、消瘦，在荊棘中流著血的基督，他被偽善者所
誤解，還被士兵唾棄。

你知道倫勃朗是怎樣畫出〈基督在厄瑪烏〉的嗎？我知道。因為我就
是他。

在畫完那幅傑出的非基督教繪畫〈維納斯的誕生〉不久之後，山德
羅・波提且利為了平息事態，撫慰批評家，創作了一幅美麗的聖母像，畫
中環繞著歌唱的天使。喬治・艾略特（George Eliot）[007] 提到曾有一些自作

[005] 英國詩人。早期作品包括一些詩劇，最出名的有《皮帕走過了》（1841），還有一些長詩，如
《索爾戴洛》（1840）。他和女詩人伊莉莎白・巴白朗寧結婚後，定居義大利（1846～1861）。
[006] 英國女詩人。1845 年認識羅伯特・白朗寧。她的聲譽主要來自戀愛期間所寫的愛情詩《葡萄牙
人十四行詩集》（1850）。
[007] 原名瑪麗・安・克羅斯（Mary Ann Cross）。英國小說家。

聰明的人搖著他們的頭說：「這幅聖母像是某個虔誠的修道士畫的 —— 只有極度虔誠的人才能畫出這麼溫柔、慈悲的女子。某些人想保住波提且利的名聲，企圖用這幅畫將他從剛愎自用的路上拯救回來。」

波提且利和倫勃朗的生活很相似。在脾氣和經歷方面他們也差不多。波提且利和倫勃朗小時候都很遲鈍、倔強、任性，他倆都因為智力缺陷而讓老師和父母絕望。波提且利的父親看到兒子在學校裡沒有進步，所以帶他去金匠那裡學手藝。這個年輕人為了顯示出對父母的「敬意」而丟棄了他原來的姓「菲力佩皮」，改用他的雇主的名字「波提且利」。倫勃朗的父親認為他的兒子應當成為一個優秀的磨坊主，但他的理想未曾實現過。

波提且利和倫勃朗都是傑出的人。倫勃朗創作的畫顯示出了他旺盛的活力和生命力。波提且利的〈三博士來朝〉也表現出了他非同尋常的個性。這位男士像阿茲特克人一樣健康，像懸崖居民一樣強壯自立。他的下巴顯示出了他的習慣和個性 —— 阿茲特克人的牙齒是用來研磨穀物的內核的，只要他們一直研磨，就會擁有健康的牙齒，他們從不需要牙醫。

波提且利具有寬闊、強壯的方形下巴，大鼻孔、厚嘴唇，兩隻大眼睛之間的間距很大。他的前額低斜，圓柱形的脖子從他的脊柱中直立出來。有這樣的脖子的人能夠「經受刑罰」 —— 也能給予。這樣的脖子千里挑一。

你見過奧利弗・戈德史密斯（Oliver Goldsmith）[008] 的面孔嗎？下垂的頭、後縮的下巴、鼓出的前額……啊！波提且利的面孔和他的正好相反。

大多數真正偉大的藝術家都是石器時代的人 —— 高品格的人。米開朗基羅是較為單純的人，而活了一個世紀（還差一年）的提香則是另一類

[008] 愛爾蘭裔英國散文作家、詩人、小說家和劇作家。

人。達文西 [009] 是同樣健康的野蠻人 —— 不可思議的是他也具有侍臣般的高雅。弗蘭斯‧哈爾斯（Frans Hals）[010]、安東尼‧范戴克（Anthony van Dyck）[011]、倫勃朗和波提且利都是具有英雄式的體格和較重的胃口的人。

　　波提且利和倫勃朗的個人歷史是同步的，他們都在早年受到讚譽，變得富有。之後社會開始與他們作對，歡迎的浪潮開始消退。於是，一個用烈酒來增援自己的天分，另一個成為了宗教狂熱分子。最終，他倆都在街道上乞討，他們的屍骨都埋葬在貧民的墳墓裡。

　　羅斯金 [012] 發掘出了波提且利（正如他發現了透納一樣），並將他引見給了拉斐爾前派成員，他們立刻為之傾倒。如果沒有波提且利，歷史上是否會出現愛德華‧伯恩－瓊斯 [013]？這是個大問題。即使會出現，那也是另一個愛德華‧伯恩－瓊斯了。這樣就不可能存在具有柔和、憂鬱的美的繪畫，也不會有〈春〉。羅斯金一舉起這幅畫，拉斐爾前派的成員就會坐在畫欣賞。原始的「波提且利」在畫中被找出來，「復活」並被「重構」。他的經紀人一直在歐洲刷新著作品的價格，兩倍、三倍、四倍……到了 1886 年，波提且利的所有作品都在公共機構或者畫廊裡找到了家，誘人的黃金也不能移動它們。

　　耶魯大學收集了一些不錯的畫，其中就有一幅「波提且利」。雖然它不像烏菲茲美術館的〈王冠聖母〉或者國家美術館的〈耶穌誕生〉那麼偉

[009]　李奧納多‧達文西，文藝復興時期的畫家、雕塑家、美術家、建築師、工程師、科學家。

[010]　荷蘭畫家。

[011]　佛蘭德斯畫家。他畫了大量在英國史上具有重大影響力的人物肖像畫。

[012]　英國藝術評論家。他的多卷本《現代畫家》（1843 ～ 1860）。原計劃是為維護 J.M.W. 透納（Joseph Mallord William Turner）而創作，後擴展為對藝術的總體考察。他在透納那裡看到風景畫中「忠實於自然」的思想後，便開始在哥德式建築中尋找同樣的真實性。著有《建築藝術的七種源泉》（1849）、《威尼斯之石》（1851 ～ 1853）等。

[013]　英國畫家、插畫家和工藝設計師。其繪畫仿中世紀浪漫主義作品，明顯體現了前拉斐爾派兄弟會後期的風格。其繪畫具有的獨特的夢般的境界、浪漫主義的神祕色彩，則是受到義大利畫家利比和波提切利的影響。他是莫里斯公司（1861 年成立）的創辦人之一。

大，但也是一幅山德羅・波提且利的畫，貨真價實。哈佛畢業生 J・摩根（J. Morgan）[014] 認為耶魯的「波提且利」如果掛在劍橋的美術館中花崗岩築成的耐火牆面上看起來會更好，也更安全。因此他派了一名代理商去紐黑文購買這幅「波提且利」。這位代理商提價到五萬、七十五萬、一百萬 —— 回答仍然是「不」。然後他提出為耶魯大學建造一座全新的美術館，其中還有完美的畫作，以此來交換那幅小的、已經褪色的「波提且利」。但交易最終沒能達成。直到現在，耶魯大學的牆上仍然掛著這幅畫。一張小床被放在了這幅畫的下面，看守人每天晚上都會夢見根茲巴羅 [015] 所作的〈德文郡公爵肖像畫〉被盜，消失了近四分之一個世紀，後被一位陸軍上校派翠克・西迪 —— 慈善家和藝術之友搶救，賣給了機靈而又充滿活力的 J. 摩根。

不久之前，在藝術的天空中，有一顆耀眼的彗星劃過。每一顆彗星都匆匆隕落，毀滅是它唯一的結局。奧伯利・比亞茲萊（Aubrey Beardsley）[016] 的作品上的每一根線條和每一條紋路都顯現出了衰竭的跡象。這個人的天才是無法被否認的，他的性格使得他和濟慈、雪萊、彭斯、蕭邦以及克萊恩很像，他的名字和他們的永遠連接在了一起。他一直遭受著罪惡和死亡的折磨，幾個短暫的夏天過去了，秋天到來，帶來了枯黃的葉子 —— 他也去了。他留給我們的遺產是非凡的思想，這也正是他活著時唯一擁有的東西。

奧伯利・比亞茲萊的藝術是頹廢藝術，而他的面容卻非常具有吸引力。他眼中的秋波、笑著的嘴、女人般的臉上泛著的紅暈，對我們來說是無法解讀的謎 —— 女人的靈魂是泥沼，心靈則是地獄。許多男人想要靠

[014] 美國金融家，也是著名的藝術品收藏家，向紐約市大都會藝術博物館捐贈了許多藝術品。
[015] 英國畫家。
[016] 英國 19 世紀末著名的插畫家。

近她們，破解這道謎題。而我想出了一個更安全的計畫，那就是在書本、藝術和想像中尋找答案。藝術向我們展示的是一個人可能已經擁有的或已經成為過去的東西。伯克[017]說頹廢吸引著我們，是因為我們總是慶幸自己不屬於頹廢之列。

不斷增多的聖母像，說明了人們對於和平、信仰、希望、信賴與愛的渴望。人們試圖將聖母瑪利亞描繪成世間最美的、最高貴的、最神聖的人，她的身上集結了他們所知的所有善良女子心中的善以及他們自己心中的善。他們讓她散發出「上帝的母親」的光芒 —— 婦女已經成為公正和信仰的符號。

有一位婦女，名叫露易絲・德拉瑞米，她說：「女人是欲望的工具。」聖克里索斯托（Saint Chrysostom）[018]寫道：「她是惡魔用來引誘男人去他們的房間的圈套。」我並不接受這一古老的教條。也有古老的故事說，是女人與蛇的合作讓原罪和悲傷來到了世間。也許我應該相信這個，讓女人贏得榮譽，因為她們給予了男人智慧之樹的果實 —— 男人所能得到的最好的禮物。但是古老的教條一直被認為是真理，最深層的墮落聽起來只屬於女人。詩人、畫家、雕塑家都曾選擇用女人來代表人性最美好的一面。而當他們想表現人性最壞的一面時，也會讓女人來做他們的模特兒。

如果想描繪一個人的邪惡，奧伯利・比亞茲萊已經給出了最現代的範本。在他看來，男人是動物，女人是野獸。她甚至比野獸還壞 —— 她是一個吸血鬼。吉卜林（Joseph Kipling）[019]說女人是「破布和骨頭以及一束頭髮」。這並不能為研究比亞茲萊那用簡單的線條描繪出的圖畫提供線

[017]　英國（愛爾蘭）政治家、思想家和演說家。
[018]　早期基督教教父、解經家、君士坦丁堡大主教。
[019]　英國小說家、詩人。於 1907 年獲得諾貝爾文學獎。

索。比亞茲萊筆下的女英雄能用極端的刺痛殺死男人，她惡毒、狡猾，小心翼翼地實施著計畫，沒有人能夠發現，除了犧牲品——但他已經無法表達出來。

當你進入盧森堡的主雕像館時，你會在房間對面的平臺上看到一個男子的裸體像。他的姿勢是英雄式的，強壯的體魄會一下子吸引你的注意。走近一些，你會看到，在男子的身後有一尊站著的女子的雕像。她略高一點，所以她靠在他的身上，她的臉轉過去，嘴唇快要壓到他身上了。你再靠近一點看，就會有一種恐怖的感覺掠過心頭——這位女子美麗的手臂的末端是多毛的爪子。她的爪子圈住這名男子，深入他的要害部位。他的表情恐懼而又痛苦，每一塊肌肉都因為巨大的痛苦而繃得緊緊的。

如果你在那裡，可能也會像我一樣，立刻轉身離開，出去透氣——大理石的可怕形態在這一刻讓人感到害怕。

這就是給予伯恩－瓊斯靈感，讓他畫出〈吸血鬼〉的那件雕塑。他的這幅畫也促成了吉卜林的同名詩歌。

奧伯利·比亞茲萊醉心於吸血鬼——她是他唯一崇拜的神。

無疑莎樂美（Salomé）的故事吸引了他。莎樂美用虛偽的虔誠讓比亞茲萊墮落了。他不敢讓她出現在喜劇中，她是一位聖經人物。當然，他並沒有指出這一事實。

你是否還記得這個故事？年輕強壯的施洗者聖約翰（Saint John the Baptist）從荒原中走出，在耶路撒冷的街道上哭泣：「懺悔啊！懺悔啊！」莎樂美聽到了哭叫聲。她用半睜開的貓一樣的眼睛，從窗戶裡看到了半裸的年輕信徒。她笑了，躺在沙發上享受著慵懶、奢華的生活。她透過窗戶注視著街上的這個教士。突然她有了一個想法！她舉起手臂，喚來她的奴

隸。他們給她穿上華麗的長袍，梳起她的頭髮，在前面為她引路。

莎樂美跟著這位荒野來的、怪異、虔誠的信徒，穿過擁擠的人群，站在了這位男子的面前。這樣她就能讓他聞到她身上散發的香味，他也能看見她凹凸有致的身材。

他們對視了。她微笑著，拋給他一個眼神，那個眼神曾經讓許多人的靈魂淪陷。但他只是冷淡地審視著她，然後繼續哭泣：「懺悔啊！懺悔啊！為了流逝的日子。」

她聲音輕柔：「我要吻你的嘴唇！」

他走開，她伸出手抓住他的衣服，反覆說：「我要吻你的嘴唇！我要吻你的嘴唇……」他走開了，繼續哭泣著。

第二天她又伏擊了這位年輕人。當他接近她的時候，她突然出現，以同樣輕柔的聲音說：「我要吻你的嘴唇！」

他輕蔑地拒絕了她。她用手臂抱住他，讓他的頭向下靠近她。他用有力的雙手推開她，像躲避瘟疫一樣逃走了，消失在擁擠的人群裡。

那一夜，她在希律·安提帕斯（Herod Antipas）面前跳舞，他承諾她可以得到任何自己想要的東西。她指明要唯一厭惡她的男人的頭顱 —— 施洗者聖約翰的頭！

一個小時後這個願望得以實現。兩名閹人站在莎樂美面前，舉著盛放著可怕的東西的銀盤。女人笑了 —— 一種勝利的笑容。她走上前，驕傲的表情出現在化過妝的臉上。她伸出戴著珠寶的手，抓起沾有血汙的頭髮。她舉起頭顱，手鐲從她棕色裸露的手臂上滑到肩膀上，發出奇怪的聲響。她的臉貼在死人的臉上，開心地說：「我已經吻到你的嘴唇啦！」

波提且利最著名的作品〈春〉以前藏於佛羅倫斯學院。這幅畫被很多

人研究過，藝術家在世時就曾對它做出過解釋，現在人們仍在對其進行研究。它所描繪的是盧克萊修（Titus Lucretius Carus）的一段走廊。在藝術需要教堂的庇護的時候，詩性的畫家們將他們不合潮流的作品命名為「蘇珊娜和長老們」、「尤賴亞之妻」或「法老的女兒」。盧卡斯・范・萊頓曾經畫過一幅荷蘭少婦的畫，畫中的少婦驚人的逼真。這招致了整個社區的非議，直到他將這幅畫命名為〈波提乏（Potiphar）之妻〉[020]。

當大眾對經典的口味開始被教化時，有了〈麗達與天鵝〉、〈法庭上的芙麗涅〉、〈最高法院和名妓的身體〉、〈海上的阿佛洛狄特〉等作品，之後英國經歷了藝術發展的巔峰。文學界中充滿著樸素的偽裝，例如《葡萄牙人十四行詩集》。羅伯特・白朗寧深諳此道，透過別人的嘴說出很多格言，因為他不想成為主導者。

波提且利是為高貴的羅倫佐[021]畫的〈春〉，這幅畫放在麥地奇在卡斯楚的住宅裡。這幅應該被銘記的畫展現了七位女神、飛翔的丘比特和一位年輕人。這位年輕人的身體比例極好。他冷漠地背對著稀世美人，伸出手去摘樹上的果實。這位年輕人的相貌是波提且利和他的捐助人羅倫佐的相貌的結合。女士的形象來自於生命，代表了宮廷喜好的美。這幅畫是有缺陷的，畫中的幾位人物的重心是不平衡的。這樣的缺陷一定使得學過解剖學的藝術家的朋友達文西震驚。〈春〉中蘊含著優雅和喜悅，它是一幅令人著迷的畫。我們能夠想像出四百年前它第一次展出時所產生的轟動效應。

畫中有兩個人物值得注意。其中一個正臨產 —— 這是一次大膽的嘗試。這個人物似乎是賀加斯學院的 —— 一所我們希望廢棄的學院。

[020] 基督教《聖經・創世記》中埃及法老的護衛長。
[021] 佛羅倫斯政治家和文學藝術的贊助者，是梅迪契（科西莫）的孫子。

契馬布埃和他的幾個學生創作了瑪麗訪問伊莉莎白的現實畫作，這其中反映出了較為風趣的、不能被冒犯的宗教熱忱。冷靜的荷蘭人也讓人意外地嘗試了同一主題，並獲得了成功。他們的冷靜意味著宗教熱忱對早期的義大利產生了作用 —— 我們原諒他們，因為他們選擇了一個超越藝術的主題。

建造者和雕刻師弱化了波提且利原本很明確的意圖，不過我們很容易就能看到結果是優雅、神聖的。畫中的女性悲哀的眼神裡充滿了柔和和真實。這位人物在被畫出的時候成為了不朽的歷史。畫中至少有兩個人一定會讓人感興趣。畫家在另一個人物身上融入了母性 —— 披著花衣的那位。他已經冒犯了禮儀，世界的藝術感已經把他從名譽的名單裡永久地剔除，讓他被譴責。除了〈蒙娜麗莎的微笑〉以外，沒有任何人物肖像畫比〈春〉中的這位穿花衣的人受到更多的評論和模仿。

這張臉有一種特別的吸引力 —— 高顴骨、窄額頭。她額頭上的條紋說明這不是一幅基於理想的素描，這是一位曾經真實地活過的女士的肖像。最特別的地方是她的眼睛，她用一種冷酷、平靜、慎重、不知羞的眼神望著你。藏在她衣服的皺褶和捲曲的頭髮裡的是一柄短劍 —— 她可以立刻找到它。當她用大膽的眼睛看著你的時候，她就會找出你的弱點。在這位女士的臉上完全找不到驚訝、好奇、謙遜或激情，所有我們一貫稱作是女性特質的東西都消失了。

〈蒙娜麗莎的微笑〉表現出的是無限的智慧，而這位女士表現出的只有狡猾。她的魅力是溫暖的 —— 年輕脈搏裡散發出的那種誘惑力，年老後她會變成一個可憎的老太婆。她可能是波吉亞家族的成員，因為在波提且利的時代，波吉亞人擔任教宗。波提且利很熟悉凱撒爾和他的教廷，他可以從這些人裡任意挑選他的模特兒。羅斯金把這位邪惡的美人和馬基維

利連繫在一起，但是馬基維利的額頭比她的美麗。馬基維利利用婦女，這位婦女只有一個野心，那就是利用並征服男人。她代表著自私自利——母性的本能，她的道德感已被恨所吞噬。當然在她那裡，性並未消失，但那也是低賤的。她擁抱著自己的愛人，用手臂圈著他的脖子，她會讓他感覺到自己柔軟的雙手，她的愛也表現得無比熱烈。仔細看就會發現她頭髮裡正藏著一柄短劍。這幅畫激發了奧伯利‧比亞茲萊的靈感，讓他成為了醜惡的信徒。

把比亞茲萊比作波提且利似乎是一種罪過。波提且利是一位藝術家，而比亞茲萊只是採用了塗鴉式的繪畫手法。他的作品是粗糙、野蠻、不成熟的。他只是一段即將被塵封的歷史。讓這個簡單的事實顯示出它的價值吧！那就是比亞茲萊心中只有一位神——波提且利。比亞茲萊的大多數作品都是醜陋的，而波提且利的很多作品都是極其美麗的。

但是波提且利的所有作品裡面都有一種憂鬱的氣息——一種沮喪的陰影。〈春〉是一幅傷心的畫。所有健康、優雅的高個女孩臉上都泛著紅暈。她們的面頰是空洞的，你會感覺到她們的美已經開始消褪，就像被太陽曬得過多的蘋果將要落地了一樣。

波提且利擁有真愛。本性上他是一個對愛非常虔誠的人。他所愛的那個女人，他畫了一遍又一遍。悲傷的表情曾經出現在她蒼白的臉上，但是她具有一種英勇的本性和柔順的力量，還擁有至死不渝的愛。她忠於波提且利，波提且利也忠於她。四十年來，她一直在他的心中。他曾經試圖用別人的形象來取代她，但從來沒有成功過。他畫的最後一幅聖母像同樣有著一張沉思的、可愛的、寬容的臉——傷感而又驕傲，堅強但又柔弱。

在那如同珍寶般的作品裡，山德羅‧波提且利是怎樣在春天裡看見了

西蒙內塔（Simonetta Vespucci）？當時他有著一種怎樣的心理狀態？我相信這是無法用語言來表述的。

西蒙內塔來自貴族韋斯普奇家庭，與高尚的洛倫佐的兄弟朱利亞諾訂了婚。西蒙內塔身材高䠷、相貌端莊——像維納斯一樣美麗，像茱諾（Ivno）一樣驕傲，像米娜瓦（Minerva）一樣充滿智慧。她了解自己的美麗，也明白其他人能感覺到她的力量。

在訪問麥地奇位於索萊的別墅時，她第一次見到了山德羅・波提且利，那是一個在花園裡舉辦的晚間酒會上。她聽說過這個男人，也知道他的天分。當他們在樹下突然碰面的時候，她注意到她的美麗讓他震驚。他注視著她高䠷的身材、優美的曲線以及她金黃色的頭髮。他們的眼睛相遇了。

這個男人首先是個藝術家。在他身上藝術本能是第一位的，然後他才是一個情人。

西蒙內塔發現他只是把她當作一個「主題」。她既高興又生氣。她也喜歡藝術，但是她更喜歡愛情——她是一個女人。他們分開後，西蒙內塔在心裡比較了與她訂婚的那個驕傲家族的後裔和她剛剛見過的這位上帝的貴族。朱利亞諾的言辭裡充滿了虛弱的奉承，這個人在第一次見到她的時候，說出驚訝的言語，幾乎是無禮地對待了她。

她在心裡掙扎著，孤獨地靠著一棵樹，聽著一位詩人單調地朗讀柏拉圖的書。她感覺到了波提且利的無私和偉大，她也了解了他的莊嚴和智慧，她內心充滿著想要為他服務的願望。當然，她不能夠去愛他，社會的鴻溝已將他們分開。但是她不能以自己所擁有的美麗和權利來幫助他嗎？這個世界會因此變得更美好。

「羞恥是無理性的愚人所認為的羞恥。」朗讀者洪亮的聲音傳來。這句話在她的耳邊迴響。波提且利的心比他的肉身更偉大——她也是。她會為他擺好姿勢，這樣她就能將自己美麗的身體奉獻給世界——美是永恆的！她的行為會被保佑並且有益於將要到來的世紀。她是最美的女人，而他是最優秀的藝術家。這是神賜的機會！她立刻轉身，一路小跑去找這位畫家。她發現他孤獨地站立在一旁。她急切又熱情地說著，害怕她的勇氣會在讓他知道她的願望前就消失了。「哦，山德羅先生，」她低聲說，偷偷地四下看了看，「在佛羅倫斯有誰像我一樣美麗？」

「沒有人。」波提且利平靜地回答道。

「我會是你的維納斯，」她繼續屏息說道——走得更近了一些，「你應該畫一幅我從海上升起的畫！」

第二天早上，在一家人起床前，波提且利就進入了西蒙內塔小姐的府邸。她正等著他，假裝無意地靠在欄杆上，從頭到腳都包著玫瑰色的斗篷。長袍的裙裾下露出腳趾。

不必說一個字。

波提且利放好畫架，把他的畫筆放在桌子上，環視房間，計算光線。

他讓她站在某個點上。她擺好了姿勢。他拿起畫筆，在漫不經心地檢查它的時候，她舉起了手臂，長袍滑落在她的腳邊。

波提且利看著她，這個高挑、美妙的身體在他面前發抖：清晨的陽光從窗戶的格子間射進來，親吻著她的頭髮、臉頰和肩膀。

那一瞬間，藝術家頓在了那裡。然後他說：「神聖的處女！完美的線條！保持那個姿勢，我請求你！一根頭髮、一絲呼吸都不要改變，不久你就永遠是我的了！」

　　畫筆在他顫抖的手上折斷了。他抓起了另一隻，以飛快的速度開始工作。這位女士用圓睜的眼睛望著他。她是激動的，她白皙的皮膚開始變成粉紅色。她的臉變得蒼白，像蘆葦一樣搖擺。

　　她一直害怕地盯著藝術家。

　　啊，上帝！他真是佛羅倫斯具有最大的嘴巴的藝術家！她注意到他將頭髮從眼前甩開，也看到了他巨大的下顎、強壯的胸部和寬大的腳。他工作時顯露出的驚嘆表情，讓她覺得自己被輕視了。她在做什麼？她是誰？為什麼她會在這個人面前裸露自己的美麗？他甚至不和她說話！她只是一個東西嗎？她站在那裡，感到有些眩暈，兩滴大淚珠從她的臉頰上滑落。畫家抬頭一看，發現很多淚珠在她的眼睛裡閃動，注意到了她的悲傷。

　　他放下畫筆，示意她休息。

　　不久之前，他應該疊起她的衣服，讓她坐下 —— 然後他們談話，安慰彼此，相互理解、相互欣賞 —— 就是那樣！

　　現在太遲了 —— 她恨他。

　　他提出讓她再次展現自己。

　　她用手指了指門，讓他走。

　　他匆匆地將自己的東西打包，沒再看她，出了門。她聽見他的腳步聲迴響在樓梯上。不久後，他出了柵格門。她看見他穿過庭院，消失了。他一直沒有抬頭看。

　　她倒在沙發上，把頭埋在枕頭裡，開始大哭。

　　一週之後，波提且利聽說西蒙內塔死去了 —— 一次神祕的高燒奪走了她的生命。她拒絕吃任何食物，醫生也無法理解。

讓莫里斯‧休利特來講述剩下的故事吧：

他們抬著死去的西蒙內塔穿過佛羅倫斯的街道。她蒼白的臉沒有被遮蔽，她的頭上戴著一頂花冠。人們聚集在那裡，屏住呼吸，或者看著這個仍舊可愛的人哭泣。她的嘴角帶著一絲微笑，眼皮沉重地合著，呈現出蒼紫羅蘭色。她像新娘一樣穿著白色的衣服，捧著橘黃色的鮮花束，喉嚨上放著丁香花。她躺在床上，具有所有死者都會有的那種奇怪的高傲和專注的表情。她的頭髮就像在燃燒的火爐中融化的銅一般貼著她的腦袋。

龐大的隊伍向前行進著。具有慈悲之心的同道兄弟們莊嚴地為她穿上壽衣，給床鑽孔，或是在隊伍前面舉著火把，讓光亮在前方閃耀。

聖十字教堂 —— 最大的教堂，出現在遠方的灰色薄霧和陰冷的光亮之中。棺槨像地下室一樣潮溼，她躺在裡面，面帶微笑，看起來似乎有某種神祕的喜悅感。圍繞著她的是燃燒著的閃耀的蠟燭，眾人在高高的主祭臺上為她靈魂的安息而歌唱。波提且利孤獨地站著，面對著閃著光的聖壇，緊盯著躺下的西蒙內塔。他的臉蒼白而又枯槁，眼睛刺痛、嘴唇乾燥。這就是結局嗎？可能嗎？我的上帝！這個透明的、神祕的人躺在那裡，如此蒼白，她已經去世了嗎？啊！甜蜜的小姐，親愛的心，她是多麼疲憊啊！從他站著的地方，可以看見她憂鬱的眼睛和紫羅蘭色的嘴唇。他帶著難以忍受的痛苦看著她合著的雙手。她的腳筆直地平放著。她可憐的蒼白的臉上有著令人留戀和同情的表情。她像在做最後的祈求：「現在離開我，哦，佛羅倫斯人，讓我休息吧。」可憐的孩子！可憐的孩子！波提且利跪下來，將他的臉放在講道臺上，他祈禱時的淚水流過他的指尖。

他認識她的時候，正是一個畫家。在這個寒冷的世界裡生命開始的地方，他讓她進入了他的畫。灰色的、半透明的海洋包圍著一條小溪。水邊

的長春花和蓑衣草都沉浸在黎明的靜謐中，這是他給我們的灰綠色和藍色的夢，他用自己的魔法顯示出了另一個世界。男人和女人都在沉睡，早晨的散步會使得你驚擾他們身旁的野兔。你也會看見黑夜的生物 —— 貓頭鷹、夜鷹和笨重的飛蛾，牠們以奇異的方式掠過讓人熟悉的場景。你會突然為自然的神祕而感到震驚。你進入了她的祕密深處，你抓住了四月的森林的精神，它滑過牧場進入了灌木叢。那正是波提且利所擁有的財富 —— 他在一個合適的時機抓住了她。他看見了甜美的野外，純潔白皙，沒有被泥土碰過。在她發光前，他就已經抓住了她孕育生命的那一刻。豐滿的果園女神會給她穿上玫瑰色的衣服，讓她看上去就像銀蓮花一般。她會消失在水仙花或是紫羅蘭的花叢中。她出現在長春花的沙沙聲，或者松樹上鴿子的咕咕聲中。你會在泥土的氣息中或是在西風的親吻中感覺到她。但是你只能在四月中旬見到她，那時你可以在海上尋找她。她總是隨著一年中的第一股暖流到來。每天，在畫畫之前，波提且利都會在聖十字區的一個黑暗的教堂裡跪下，牧師會為西蒙內塔布道，以讓她的靈魂安息。

喬治・艾略特從奢侈的麥地奇家族那裡瞥見了佛羅倫斯的藝術生活，她因此學習了義大利文學和歷史。法・安吉利科、法・利波・里皮和吉羅拉莫・薩佛納羅拉（Girolamo Savonarola）深深地刻在了她心裡。

就像帶著〈大理石農牧神〉去羅馬一樣，你可以帶著〈羅莫拉〉去佛羅倫斯。〈羅莫拉〉會使得歷史再次鮮活，在你眼前重現。故事是高度的藝術，從序言的第一句話開始你就能看到緩慢的死亡。你讀完這一卷之後，就會永遠成為聖馬可廣場上盤旋的煙。從廣場的大門裡你會看見一個身著黑袍和斗篷的小男人。他有著令人反感的鷹鉤鼻，下唇突出，黑色的皮膚也很粗糙。這個男人因為自己的平靜和沉默而頗具誘惑力。他的言辭是蠍

子的尾巴，會刺痛他的敵人直到他們對他保持沉默。作為對那些被他催眠了的人的警告，他的敵人在廣場上焚燒了他蜷縮著的身體，正如他曾經焚燒他們的書和畫一樣。

　　山德羅‧波提且利創作了淫蕩的美、醜陋的誘惑和有罪的靈魂，他宣布放棄一切，去跟隨聖馬可的修道士 —— 淫蕩和禁慾最終都一樣。當佇列在市政廣場上行進時，他看見那裡有堆得很高的柴木。他遠遠地站著，心裡極其痛苦。火焰給東方的天空鍍上了金邊。他痛苦並不是因為曾經珍惜的朋友 —— 不，而是因為他自己。不值得去殉難的想法充斥著他的大腦 —— 他曾在關鍵時刻墮落。曾經卑賤又膽怯的他拯救了自己，也拯救了他所失去的一切。對一個人來說，丟失自尊是唯一的災難。山德羅‧波提且利沒能夠贏得他的另一半的讚許 —— 這是失敗，不是別的。他本可以插上勝利的翅膀，把他的靈魂獻給上帝，光榮地成為祂的伴侶，但是現在太遲了 —— 已經太遲了！

　　從這時起他停止了生活 —— 他僅僅是存在著。他的靈魂中偶爾會有陽光閃爍，但他無力的手拒絕了大腦的命令。他依靠拐杖支撐，手裡拿著帽子，在教堂門口祈求施捨。有時候他會大膽地告訴人們聖壇上或者牆上美麗的畫是他的作品。他的聽眾會大笑，讓他重複他的話，然後其他人也會嘲笑他。他一直這樣煎熬著。對他來說，畫過〈春〉之後，到來的就只有寒冷的冬了。直到死亡仁慈地向他伸出了冰冷的手，他才歸於平靜。

第三章　波提且利

第四章
托瓦爾森

　　貝特爾‧托瓦爾森（Bertel Thorvaldsen，西元 1770～1844 年），丹麥 19 世紀著名新古典主義雕塑家，代表作〈亞歷山大攻陷巴比倫〉。

看碼頭邊巡航的船隻！丹麥國旗在飛揚，工人們在陰涼處圍圈而坐，吃著他們簡單的早餐。最前面的這個人是這幅畫裡最主要的人物。這個男孩在為船頭雕刻創新而又逼真的木質雕像。它是船艦的守護神，作為出自亞伯特‧托瓦爾森之手的第一個肖像，它將駛向茫茫世間。大海將為它洗禮，用它那海浪圍成的溼潤的花圈環繞著它。沒有黑夜，沒有暴風雨。沒有冰山，沒有暗礁會將它引向死亡。因為善良的天使保護著這個男孩，也保護著船隻。他已經用木槌和鑿子為這艘船刻上了記號。

—— 漢斯‧安徒生（Hans Andersen）

真正有效率的傳記作家在文章開始的時候的敘述會是，當主人公「第一次看見光」的時候 —— 意思是當他出生的時候。在這個例子之外，我們還是要稍微再往回倒一點，講述一下托瓦爾森的一位先祖，他於 1007 年出生於羅德島州，擁有很少的財產。

具備詭辯癖好的人不能夠區分事實與真理，他們可能會說在 1007 年並無羅德島州。愛默生寫道：「不能因為一件東西很小，就認為它就不重要。」因此我也會說，在 1007 年，羅德島州就處於現在的位置上。就讓波塔基特抗議、讓普羅維登斯咬大拇指吧 —— 我不會撤回這一陳述！

約 1815 年，羅德島州歷史學會部長寫信給托瓦爾森，通知他，他已被選為學會的榮譽會員，因為他是唯一可靠的、第一個在美國出生的歐洲人。托瓦爾森回信表達了他對所獲榮譽的欣喜之情。他曾經因為自己的成就而被各種學會選為會員，但這是第一次因為他的祖先而得到榮譽。他對一位朋友說：「如果不是因為家族譜系學家，我們怎樣才能知道自己是誰，從哪裡來呢？」現在在哈佛大學圖書館，以及其他圖書館裡，我們都能找到托瓦爾森家族譜系表。在 1006 年，一位冰島的捕鯨者瑟芬尼，曾命令

一艘船穿過寬廣的大西洋，沿著新英格蘭海岸航行。瑟芬尼在羅德島州的一個小海灣裡過冬，又在芒特霍普灣度過了冬天，他在那裡居住過的痕跡直到今天還能找到。

當印第安人看到了哥倫布的船時，他們哭道：「哎，我們被發現了！」這是在更早的時期發生的事情，如同馬克・吐溫（Mark Twain）的喜劇一般。瑟芬尼和他堅強的同伴並不是為了冒險而穿過大西洋，他們習慣於帶上自己的家庭，就像是出去野餐一樣。命運要求格德里德──瑟芬尼的好妻子，於 1007 年，在羅德島的芒特霍普灣生一個兒子。他們給這個孩子取名為斯諾姆。於是，托瓦爾森的家譜又追溯到了美國人斯諾姆。在有關冰島人傳說的一次演講中，我曾聽威廉・莫里斯說所有真正值得尊敬的冰島人都可以將他們的譜系追溯到一位國王身上──很多人的祖先都是神。托瓦爾森則兩者兼具──他的祖先可以追溯到丹麥國王哈樂德・赫爾德斯坦。在幾位老媽媽的幫助下，也可以追溯到托爾神。他對神話的愛好是一種返祖現象。在孩提時代，善良的老伯母經常跟他說，托爾神是怎樣站在大地上，用他的鐵錘砸開山脈的。在世界開始、托爾神出現時，他的第一位祖先出世了。所以，家族的名字是托爾──瓦德（Thor-vald）。尾碼「森」（sen），或「兒子」（son），意思是他是托爾──瓦德的兒子。從某種程度上說，這個名字的產生是有規律可循的，像羅伯森、帕金森、彼得森、艾伯森，還有托瓦爾森一樣。

本性強大的人對追溯譜系的俗人抱之以一笑──這是一種無害的消遣，在終點也沒有競爭。但另一方面，所有像托瓦爾森這樣教授宇宙意識的人，會認識到他們神聖的為人之子的身分。這樣的人知道他們的足跡曾被鑿刻在花崗岩上。那種維持地球運轉、引導行星運動的力量，也激發了他們的思想，為他們指引了方向。他們知道自己是構成整體必需的部分。

小人物是地方性的，中等人物是世界性的，而大人物則是宇宙性的。

　　兩座島、一座城市和公海具有了作為貝特爾‧托瓦爾森的出生之地的榮譽。按照權威的說法，他的生日不是很確定，在 1770 年至 1773 年之間 —— 任你選擇。他的父親是冰島人，曾經因為工作，一路奔波到了哥本哈根，在一家造船廠當木雕師。他的職責是按照別人的設計雕刻出精美的船頭雕飾。哥特沙克‧托瓦爾森從來不想改進模型，或改變它，或者塑造具有個人特色的船頭雕飾。北部的寒冷凍結了他血管中的任何一點雄心。設計船頭雕飾這樣的活只能由那些上過大學的人來做，那些會讀書寫字的人！他日復一日地連續工作，再加上家中女主人富有遠見而且非常節儉，所以他們從不欠債，按時繳納什一教區稅，過著還算體面的生活。

　　小貝特爾記得像辟果提[022]家一樣，他們也住在海灘上一個簡陋的廢棄的運河船中。貝特爾從造船廠搬出木刨花和木片，把它們堆在「房子」裡，用做燃料。一天夜裡，潮水毫無徵兆地湧起，把這些木刨花和木片都帶走了。大海如此貪婪，總是派潮水來捲走物品。對於貧窮的木雕師和他的妻子來說，失去過冬用的燃料是巨大的損失。因此他們打了小貝特爾，因為他沒有把木刨花和木片堆放在輪船的甲板上，而是將它們放在了流沙上。

　　這對小貝特爾來說是第一次重大事件。他後來也遇到過其他一些事情，但他從未忘記這個痛苦的夜晚，以及丟失木刨花和木片的內疚感。

　　幾週之後，另一次漲潮來臨，潮水包圍在船周圍，拍打、嗅聞、嘆息，好像它想把它打散，把老工匠和他們一家帶進海裡。小貝特爾希望潮水能夠將他帶走，因為離開所有人和事是美好的 —— 在海裡撿不到木

[022]　狄更斯（Charles Dickens）小說《大衛‧科波菲爾》（*David Copperfield*）中女僕人的名字，她生在漁民之家。

片。他的母親可以用被子做主帆，而他可以用他的襯衫做三角帆，他們可以航行到美國去——或者別的地方。

恐怕他的這個夢想是不能實現了。哥特沙克・托瓦爾森和妻子討論了當下的情況，決定在這艘船陷入暗藏的泥沙之前放棄它。他們全家搬到了一條小路上的一所小房子裡，距離造船廠半英里——對於搬運木片來說這個距離非常遠。

小貝特爾生命中的第二個災難在他八歲時降臨。他與他的幾個夥伴正在國王市集上玩耍，那裡有一尊查理斯十二世的騎馬雕像。

孩子們爬上了基座，在那裡打鬧。後來，他們讓小貝特爾爬到馬背上，坐在這位尊貴的騎士後面。幾個比他大一點的孩子都來幫他，他最終騎在了馬上。他的夥伴們一哄而散，把他一個人留在了那麼危險的位置上。正在那時，無情的命運讓一隊憲兵經過，他們正在找尋叛亂、抗命和違法的氣息。他們發現小貝特爾淚汪汪地抓著尊貴的查理斯十二世，離地十二英尺高。他們立刻就把小傢伙抓到了警察局，他們每個人都緊緊地撢著他的脖子。

維克多・雨果（Victor Hugo）曾說：「法律跟不上惡，也找不到它，它已經代替了美德。」

一位戴著可怕的假髮的法官凶狠地警告說：「不許再這樣做。」除此以外，這個男孩在家裡——因為他的善，遭到了鞭打。他的父親剛開始解釋說被迫懲罰自己的兒子是非常痛苦的事情。兒子主動原諒了他的父親，但這使得這個小傢伙得到了十倍的鞭打。

好幾年以後，在羅馬，托瓦爾森告訴了安徒生，他在哥本哈根因騎在青銅馬上被抓到，以及戴假髮的法官的可怕斥責。

「現在老實說，我不會再告訴別人。」托瓦爾森說。安徒生狡點地眨了眨他藍色的眼睛：「你曾經告訴過別人你犯的錯嗎？」

托瓦爾森接著說：「既然你保證不洩露，我得承認，在我犯錯騎了那匹馬的四十三年之後，我在一個午夜偶爾經過國王市集。那時我剛參加完一個小型的集會，獨自走在回家的路上。我在微弱的月光下看到了大馬和騎士。我又想起了自己是怎樣騎到馬背上，又是如何被憤怒的士兵拽下來的。我想起了法官的警告，就好像如果我再做一次，什麼事情就一定會發生一樣。我飛快地脫掉了衣服和帽子，爬上了底座。我抓住這位王室貴族的腿，在他後面搖晃著。我在那裡坐了五分鐘，在精神上對抗了國家，還咒罵了壞透了的憲兵。特別是哥本哈根的憲兵。」

我很尊敬孩子。大街上髒的、衣衫襤褸的、頭髮蓬亂的孩子常常對我有一種特殊的吸引力。一個男孩是厚繭裡面的男子漢 —— 你不知道他以後會怎樣。他的生命力足夠強大，充滿著無限的可能性。

他可能成就或毀滅君主，挑戰國家之間的邊界線，寫作出人物的性格，或者發明變革世界經濟的機器。每一個男子漢都曾是一個孩子 —— 我想我沒有自相矛盾，真的是這樣。你何不讓時間倒流，看看亞伯拉罕‧林肯十二歲的時候，是不是從來沒有機會穿靴子？ —— 這個柔弱、消瘦、飢渴、臉色蠟黃的孩子渴望愛。為了求知，他徒步穿過森林，走二十英里去借書，在燃燒的木頭的光芒前蜷縮著閱讀。

還有那個科西嘉男孩，他是他優秀的兄弟中的一個。十歲的時候，他的體重只有五十五磅，瘦弱、蒼白、倔強、好發怒，經常沒吃晚飯就上床睡覺，或者被鎖在黑暗的小房間裡 —— 因為他不會「介意」！誰能想到他會在二十六歲時掌控國家戰爭的每個階段？當被告知法國國庫處在極度的

混亂中時，他會說：「財政？我會處理它！」

我清楚地記得，一個蹲著的長滿雀斑的男孩，生於「斑點」之中。他經常在水牛城的鐵道上，沿著鐵路撿拾煤渣。幾個月前我想在上訴的法院陳詞。從「斑點」中來的男孩就是法官，他寫下了我的意見，准許了我的請願。

昨天我騎馬穿過一片土地，那裡有個男孩在犁地。這位少年的頭髮從他的帽子上面突出來，一條背帶掛起了他的褲子。他瘦骨嶙峋，顯得很笨拙。他光著的腿和手臂都是褐色的，被晒得很黑，還有傷痕。在我經過時，他調轉了自己的馬。在搖擺的帽檐下面，他用黑色的害羞的眼睛飛快地瞥了我一眼，禮貌地回應我的致意。當他轉過身去時，我脫下了帽子，為他留下了寄語：「上帝保佑你！」

誰知道呢？也許我以後會向這個男孩借錢，或者聽他講道，或者請求他在一場官司中為我辯護；或者當椎體安放在我臉上，黑夜和死亡爬上我的脈搏時，他也許正安靜地站著，光著手臂，穿著白色的圍裙，準備履行他的職責。對男孩們耐心些 —— 你是在對待靈魂，命運就在轉角處等待。對男孩們耐心點！

貝特爾・托瓦爾森十四歲。他蒼白而又苗條，有著尖下巴和直鼻子。他的頭髮的顏色是太陽晒後的亞麻色。他的眼睛很大，分得很開，呈現出明亮的藍色。他帶著一種惆悵和憂鬱，靜靜地看著這個世界。他幫助父親雕刻出了最好的船頭雕飾，引領著輪船穿過陌生的大海，給船主人帶來了好運。

「像這樣的男孩子應該去學校學習設計。」一天，一位船東說。在他工作的地方，他見過這個少年。哥特沙克懷疑地搖了搖頭：「我只是一個要

養家的窮人。養家的成本這麼高，我怎麼能讓孩子不工作呢？是啊！我何不自己教他謀生的本領呢？」

但是船東摸出了他的錶，堅持要考驗這個男孩。他讓男孩和他的設計師們一起工作。他也對這位父親妥協了，說只讓貝特爾每次去學校半天時間。

在學校裡，有一位老師記住了貝特爾。因為當他趴在桌子上時，他長長的金色的頭髮在他眼睛前面垂下來 —— 除了繪畫和製作黏土模型，他其他的課業都成績平平。某一天，報紙上報導說一位名叫托瓦爾森的年輕人被授予了黏土模型獎金。

「那是你的兄弟嗎？」第二天老師問道。「那就是我，先生。」男孩回答，臉紅到了金黃色的髮根。

老師咳嗽了兩聲，以掩蓋他的驚訝。他總以為這個男孩一事無成。「托瓦爾森先生，」他嚴厲地說，「請你通過一年級的考試！稱你為『先生』意味著你的確是某個人物。」「他稱呼我為『先生』！」那個晚上貝特爾對他的母親說，「他稱呼我為『先生』！」

這個時期，畫家阿比德高對年輕的貝特爾頗感興趣。他教授他繪畫課程，鼓勵他做模型。事實上，托瓦爾森自己解釋說，他這一時期所有「原創的」設計都是源自阿比德高。阿比德高對這個男孩的興趣讓男孩的父母頗為不快，他們擔心他們的兒子會變得自高自大。阿比德高在這一時期留下了一份紀錄，裡面說托瓦爾森非常沉默寡言，看起來並無雄心。他喜歡拖延每一項任務，經常逃避任務直到被反覆提醒。但一旦他開始做，就會像著了魔一樣完全投入，一個小時內就能完成它。這向阿比德高證明了貝特爾的某些個人特質。在阿比德高的內心深處，他總相信這個睡著的少年

有一天會從沉睡中醒來。

好幾年後，阿比德高還常說：「我原來跟你是怎麼說的？」哥特沙克的雕刻是按件領取薪水的。他現在收入更高了，因為他的雇主覺得他做得更好了。貝特爾一直在幫他，這個家也變得興旺起來。

貝特爾還在沉睡中。充滿藝術氣息的哥本哈根給予了他所有的關於黏土模型和素描的獎勵，這讓他獲得了安逸感。他帶著三年的旅行獎學金準備去羅馬，這筆獎金非常關鍵，年輕人似乎並未努力就能工作得很好。但不幸的是，他缺乏基本的教育。更糟糕的是，他看起來也不想學習。

他坐上「西蒂斯」號輪船前往羅馬時，剛剛二十六歲。他四年前就贏得了獎學金，但是他不看重這件事，再加上官僚主義的耽擱，這件事就被延緩下來。如果不是阿比德高大聲地說：「去！」這件事很可能就會無疾而終了。

貝特爾上船是對別人的一種施捨——應船東的要求。他被寄予厚望，他們都認為他會是有用的人才。但是船長評論他說：「年輕的托瓦爾森是我所見過的最懶的人。」輪船走的是貿易航線，沿著彎彎曲曲的海岸線繞行，在很多港口停泊。所以九個月過去後，貝特爾·托瓦爾森才到達那個傳說中的永恆之城。

「我出生於 1797 年 3 月 8 日。」貝特爾·托瓦爾森常這樣說。那是他到達羅馬的日期。雕塑家安東尼奧·卡諾瓦（Antonio Canova）當時正廣受歡迎。托瓦爾森的第一個業績是為詹森塑像做了模型，受到了卡諾瓦的高度讚揚。隨後，他受雇於一位英國藝術贊助商，為其雕刻大理石像。從這時起，托瓦爾森才算是取得了真正的成功。

他的獎學金只為他提供了三年的費用。但是當他再次見到自己童年時

期的家時，二十三年的時光已經飛逝了 —— 至於他的父母，他則是最後一次看到他們睜著的眼睛了。

靈魂經歷了劇痛和悸動，突飛猛進地成長。一道閃光，還有光榮顯現！照亮了過去在黑暗中摸索了那麼多年的人。托瓦爾森把他到達羅馬的那一天當作是他的生日！這是世界第一次在他面前顯露出來。在航行途中，「西蒂斯」號的船長曾教他義大利語，來為他到羅馬生活做準備。但年輕的雕刻家並不感興趣。他在船上的幾個月裡，可能已經掌握了這種語言。當他站在聖彼得的面前時，他意識到自己所行走的這條街道也曾被米開朗基羅踩踏過。他只能說「水手的拉丁語」，混雜著丹麥語、瑞典語、挪威語和冰島語。他為自己所浪費的時間感到愧疚。在力所不能及的時候，他覺得自己被徹底壓垮了。

當然，在接下來的幾年裡，他都過得舒適而富足。靜默的冬天為春天準備著土壤，托瓦爾森在羅馬的頭幾個星期裡的無價值感和不滿足感中仍然孕育著希望。

古老的羅馬對他而言是一個新世界。他不懂神話，不懂歷史，只看過很少的幾本書。他開始渴望知識，並拚命地汲取它。小人物用汗水和煙燈慢慢學習，而另一些人則是迅速而大量地讀書。

這位維京好漢的金髮後裔經歷了慣常的人生初級階段的奮鬥。有一種既有的慣例，那就是要給年輕人壓力。托瓦爾森不停地忙碌著 —— 讀書、學習、畫素描、做模型。為富有的商人們複製繪畫作品幫助他解決了經濟問題 —— 那些商人們就是靠雇傭天才學徒來做生意的。

幾年後，托瓦爾森的作品填滿了弗拉克斯曼的工作室 —— 甚至比這位強人的作品所占的地方還要多。托瓦爾森複製了上百幅弗拉克斯曼的作

品。一位的作品精細而又優雅，另一位的則頗具英雄主義的風格──他們都在希臘找到了靈感。

托瓦爾森不是一個偉大的原創性的天才。他缺乏像米開朗基羅那樣的獨立的素養，也不會設計閣樓。他如女子一般善於容人，總是基於已有的東西來創作。他走的是最簡單的路線──成為新教徒的朋友，也創作類似的、歸屬於天主教的作品。他贏得了教宗的認同。教宗斷言：「托瓦爾森是一個虔誠的天主教徒，只是他自己不知道而已。」托瓦爾森的作品避開所有的派系，帶著自己的意志。他可能成為一位優秀的外交家──但他已經是不錯的藝術家了。

他到達羅馬後不久，在他的一位朋友，批評家和贊助人芝伽位於鄉下的房子裡，他見到了一位年輕的女士，她注定是對他的生活有深遠的影響的人。安娜·瑪利亞·馬格娜尼是小姐的貼身侍女，並管理芝伽的家政。她是一位美麗的女士，有著黑色的、明亮的、閃爍的眼睛，烏黑的頭髮就像鳥的翅膀。她是一個溫暖而又真實的女人，太陽也親吻著她。

年輕的雕塑家和這位小姐在草地的鄉村集會上跳舞。她不會說丹麥語，他的義大利語說得也很一般，但是他們手握著手，能夠理解彼此。她自願教他義大利語。他們之間進展得很順利，之後她給他當模特兒。

在藝術家的生命裡，偶然性事件會在多大程度上影響他們的未來呢？從精神和意識的層面上分析，年輕的雕塑家和這位小姐生活於不同的世界中。冷靜下來思考，他們都明白這一點。他們的處境很像歌德（Johann von Goethe）和克莉絲汀·伍碧斯。只是克莉絲汀小姐在渴望社會地位的時候，也會對一些事情做出反抗。托瓦爾森知道，如果她成為他的妻子，她就會是永遠的、真正的負擔。他想要擺脫她對他的約束。有一位富有而

又有社會地位的男人來向她求婚，托瓦爾森贊同他們的結合，還促成了婚事。但是當那個男人真的與她結婚，並把她帶走後，他為此大病了一場 —— 他的心並不如他所想像的那樣堅硬。跟其他人一樣，托瓦爾森也發現那條紐帶並不容易剪斷。

安娜覺得她愛這個和她結了婚的男人，至少她相信她可以學著愛他。然而，六個月的婚姻生活之後，她收拾行李，回到了羅馬，宣稱雖然她的丈夫很善良，對她也很好，但她仍然甘當托瓦爾森的奴隸和僕人，而不做世上任何其他人的妻子。雕塑家無心再趕走她。她的意志比他的道德感更強。也許他也很高興她回來！受傷的丈夫追來，安娜舉起一把珍珠手柄的匕首警告他離開。她也用同樣的方式趕走了托瓦爾森身邊的女人。

托瓦爾森從未結婚，無可置疑，他與麥肯齊小姐有婚約。她是一位非常好的英國小姐，但她被安娜和她的珍珠手柄匕首否決了。

安娜和托瓦爾森育有一個孩子 —— 是一個女孩，在法律上，托瓦爾森承認她是他的女兒。幾年後，他的事業發展很順利，他在哥本哈根銀行裡有一筆兩萬美元的存款。按照規定，只要他批准，她就能得到利息。

而拜倫的女兒愛蘭哥娜就不一樣了。同一年，她出生在離托瓦爾森的女兒的出生地不到幾公里的地方。她在很小的時候就死去了，在她的墳墓上，詩人刻下讓人感動的詩句：「我將走向她，但她卻不會回到我身邊了。」托瓦爾森的女兒長大了，擁有幸福的婚姻生活，還生了一個兒子。這個兒子成為了藝術家，取得了了不起的成就。雕刻家的好運伴隨著他，甚至在工作傷害了大多數藝術家的身體的時候，他的笑容還是擊潰了復仇女神。

每天都有許多訪客來到托瓦爾森的工作室。一間普通的接待室裡放著

他的作品，以及一些新奇的藝術品。他的僕人接待訪客，把他們安置在家裡，非常抱歉地解釋說他的主人「不在家」、「出了城」等等。而托瓦爾森則就在後面的屋子裡努力工作，只接待一定的來訪者。巴伐利亞國王在精神上是一位天才的藝術家，他在羅馬待了很長時間，對托瓦爾森讚賞有加。一天，雕刻家正在工作，他走進畫室，在托瓦爾森的脖子上掛上了一條名為「指揮官十字」的金鏈子，那是一項之前只給予優秀的軍隊指揮官的獎勵。

路易士國王不太按國王的常理行事，他常常經過工作室，召見托瓦爾森，叫他出去散步，或駕車、騎馬和用餐。

「我希望國王可以離開，回到自己的統治之道上去 —— 我有工作要做。」雕刻家常常不耐煩地叫道。

妒忌的批評家們說，在羅馬有十個人做的模型和托瓦爾森做的一樣好。「但他們沒有垂肩的金色長髮和誘惑女人的藍眼睛。」

事實是托瓦爾森的形象並不符合社會上出眾的男子的品貌。他有著英俊的面孔、漂亮的身材以及優雅的儀態，因此贏得了眾人的心。他羞怯和沉默的習慣是否是自然的？他是如何在藝術上獲得成功的？這些都是謎題，永遠也找不到答案。

他是每一個沙龍裡的寵兒。他能夠在正確的時間做正確的事情，不必有所準備，這讓他很受歡迎。比如說，如果他參加巴伐利亞國王的宴會，他會只戴一件裝飾品 —— 屬於巴伐利亞的裝飾品。如果參加法國大使館的舞會，他就會在端莊的黑絲絨外衣翻領上戴一條紅色絲巾，以示軍隊的榮譽。當他前往俄羅斯大公夫人海倫娜的別墅訪問時，他只戴著沙皇贈予他的由鑽石鑲嵌的星形裝飾，而不佩戴別的珠寶。在參加「英國僑民」為

沃爾特‧斯科特先生舉辦的招待會時，偉大的雕塑家會在他的西服的翻領上佩戴一朵盛開的薊花。埃爾金勳爵提出，如果奧康內爾出現在羅馬，托瓦爾森會在自己的帽子上別上三葉草，並保持沉默。這朵薊花引起了沃爾特先生的注意，第二天他就前去拜訪了雕刻家。他看見畫架的頂上掛著一頂蘇格蘭圓扁帽，還有一條格子圍巾隨意地放在畫架下的角落裡。詩人與雕刻家擁抱了，拍著彼此的後背，互稱為「兄弟」，友善地笑著。托瓦爾森不會說英語，沃爾特先生也不會別的語言。他們只是笑著，說著一些單詞，比如「英雄」、「珍貴的」、「普萊喜」、「很高興」、「了不起」、「高貴的」等等。然後他們又擁抱了，揮手再見。

　　比起沃爾特先生，托瓦爾森擁有更多的獎章、學位和爵位，但他並不在自己的名字前面加上稱謂。丹麥、俄羅斯、德國、義大利、法國和羅馬都爭著授予他榮譽。所有這些裝飾性的「小東西」，他都保存在一個專門的箱子裡，在有女性訪問者的時候不經意地打開。「女孩子們喜歡這些東西。」托瓦爾森羞怯地笑笑。

　　雪萊去了托瓦爾森的工作室，他說這位大師有點裝模作樣。拜倫也去了，他坐下來讓托瓦爾森給他畫肖像畫，現在這幅作品收藏於劍橋。藝術家都想用愉快的談話來讓憂鬱的模特兒表現得不那麼憂鬱，但《唐璜》的作者並不快樂。當作品完成，並被展示給他看時，他失望地說：「我應該比畫上的人看起來更憂鬱。」

　　托瓦爾森還是一位不錯的音樂家。在他的工作室裡面一直有一架鋼琴，他經常在休息的時候彈琴。費利克斯‧孟德爾頌在羅馬的時候，把雕刻家的工作室當作他的總部。有時候他倆會「四手聯彈」，或者托瓦爾森用他的小提琴為「無言之歌」伴奏。

「選定訪客」逐漸增多，能看到大師的工作被視為是大開眼界。慢慢地，托瓦爾森能夠繼續自己的工作，同時又可以接待朋友。

他正在工作！沒有比這更好的了。我曾見過很多人，他們看上去粗俗、平凡，「盛裝」時顯得很笨拙，但是他們在工作的時候則容光煥發。我曾見奧古斯都・聖高登（Augustus Saint-Gaudens）穿著寬鬆的工作褲，上面還沾有石灰。他站在扶梯上，為一尊騎馬雕像而辛勤工作。除了手頭上的工作，他忘記了一切。他醉心於一種觀念，因而像瘋子一般工作，只為將這個觀念實體化。這幅畫面讓我震撼！那個時刻，罕見的、難忘的震撼會成為一個人最深刻的記憶。

贏得進入託爾瓦森工作室的機會是一件值得誇耀的事。驕傲的小姐們計畫著如何進入，其中一些人還試圖賄賂托瓦爾森忠實的僕人，但是大門客氣地對她們關上了，就連僕人的頭銜和地位都是讓人敬畏的。

有一天，男僕小聲說：「帕爾馬公爵夫人（Parmese consorts）進來了，現在她就站在你身後！」

托瓦爾森不能讓她一直站在那裡。他轉過身，彎下腰，看到了一個矮胖的人，穿著有些考究。這位小姐唐突地說她曾定做一尊她自己的雕像，或者至少是一尊半身像。她似乎認定了托瓦爾森肯定會為她塑像。藝術家飛快地看了她一眼，他注意到歲月已經在這位小姐的身上添加了一些典型的線條。他想拒絕這個委託，於是他說：「我很榮幸！但不巧的是，我非常忙。」「我丈夫也想要一尊，」小姐繼續說著，「還有我兒子，以及冠名為羅馬國王的人，我想他對你而言並不陌生！」

一陣刺骨的冬風掃過托瓦爾森的心頭，在他面前的這位奇怪的、魯莽的夫人正是瑪麗亞・路易莎 —— 拿破崙的第二任妻子。他了解她的歷史：

十九歲時嫁給拿破崙，二十歲時生了愛格隆。拿破崙在聖赫勒拿島去世的消息一傳來，她就匆匆地、不合時宜地與小人物奈伯格伯爵再婚。此前她也一直與他保持著曖昧關係，現在她又生養了一窩無名小卒！藝術家在這位曾與天才結合，後又降低身分的王室女人面前感到有點頭暈 —— 他找了個藉口，離開了房間。

托瓦爾森生性崇拜英雄，對拿破崙的記憶在他的腦海裡升起。無須說，他不會為哈布斯堡王朝的瑪麗亞·路易莎塑像。但是她的訪問激發了他，使得他想為拿破崙塑一尊半身像。這個願望促使我們今天看到了英雄的雕像。

此後，托瓦爾森為洛伊希滕貝格公爵設計了一座紀念碑，他是約瑟芬皇后之子，歐仁·博阿爾內。

時間飛逝，奈伯格伯爵去世了 —— 因為死神並不認識所謂的頭銜。瑪麗亞·路易莎再次經歷了守寡之痛。她寫信要托瓦爾森前來為亡夫設計合適的墳墓，必須不同於此前他為約瑟芬的兒子所設計的 —— 對於哈布斯堡王朝而言，錢不是問題。

托瓦爾森很少拒絕委託。他是一個很不錯的生意人，通常有一打人按他的命令逐步完成工作。但他寫信給瑪麗亞·路易莎，委婉地拒絕了她。為了減輕歉意，他提出為拿破崙塑造半身像。這尊半身像後來被賣給了亞歷山大·默里，他是拜倫的出版贊助商。現在可以在愛丁堡看到這尊塑像。奇怪之處並非是小人物被命運左右，而是小人物為拿破崙塑像一事做出了貢獻！感情的線讓托瓦爾森這位和平之子和戰爭之子聯結在了一起。

托瓦爾森是真正的卡諾瓦的繼承者 —— 他的職業在卡諾瓦給予他祝福之後開始，聖保羅·波拿巴的愛人勝利的好運傳遞到了他身上。他接受

了所有被授予的榮譽。

托瓦爾森在羅馬度過了四十二年。在這段時間裡，他一直沒有斷開自己與丹麥的紐帶。國外授予他榮譽，給予他國家所能給予的一切特權。

丹麥大使總是接到指令：「別忘了我們的兄弟 —— 國王的藝術家、雕刻家托瓦爾森騎士的福利。」

數年來，在哥本哈根學院，一直留有他的房間。學校請他回來時，他就住在這些房間裡 —— 他的出席會使這所學校得到聲譽，是這所學院把他派出去的。他只回來過一次，逗留了很短的時間，但他多次把自己的作品的樣本贈給他的家鄉。他的作品的各種複本都放在了學院的「托瓦爾森房間」裡，由此逐漸發展成為「托瓦爾森博物館」。

現在日影開始向著東方拉長了。這位大師進入了他人生的第七十個年頭，他開始回望童年時的家，像老人們那樣，將它作為休憩之所。丹麥國王發出命令，為了托瓦爾森的歸來，要動用最專業的服務團隊。他們還制定了計畫，要把托瓦爾森的房間轉變成完備的博物館。

托瓦爾森博物館的設計風格平實而簡單，出自大師自己之手，它堅固地矗立在哥本哈根。這裡有兩百多件大師的雕像和淺浮雕作品，其中包括他在漫長和忙碌的一生中所創作的最優秀的作品的原本和複本。

托瓦爾森把他的獎章、裝飾品、繪畫、書籍和數千張草圖素描都捐給了這所博物館 —— 這成為哥本哈根最寶貴的財富。這所建築被設計成正方形，有一個庭院。這裡也是大師安息的地方。沒有比這更合適的墳墓了。建築出自他自己的設計，環繞著他的也是他用自己的雙手和頭腦所創作的作品。這些作品歌頌著他，他沉睡其中。

俊朗的外表、禮貌的言行和社會地位在托瓦爾森的藝術家生涯中是

不能被輕易放棄的。托瓦爾森贏得了所有他能贏得的認可 —— 名望、榮譽、財富。在成功之路上，他體驗到了所有世界能給予的榮譽。他靈感的來源基於溫克爾曼、蒙斯和卡諾瓦，還被古典環境以及幾個世紀前的藝術家的作品所激發。在很多情況下，托瓦爾森的創作跟隨著文本，並沒有抓住希臘精神。但這並沒有影響他的名聲 —— 又有誰能夠完全復興古代藝術呢？

托瓦爾森贏得了一切，但他沒有贏得不朽。聽起來很殘酷，但讓我們承認吧！他至多是一位了不起的模仿者 —— 儘管他領會了自己所模仿的對象。最近有一位作家試圖把他與「約翰・羅傑斯，美國的驕傲」歸為一類，但這明顯是不公平的。作為藝術家，他應該與力量、傳奇和朝聖者並列。

我們擁有那個非凡的〈夜〉，它充滿著柔和，還有靈魂，是在淚水中創造出來的 —— 正如所有最好的東西一樣。提到〈夜〉，就不能不提到同樣優美的〈晨〉。兩件作品都是在創造的激情裡一次性完成的。但是提到托瓦爾森的作品，他的名聲主要出自於《盧塞恩的獅子》。

在瑞典你可以買到托瓦爾森的《盧塞恩的獅子》的複本和模型。有些是大理石質地的，有些是花崗岩質地的，有些是青銅質地的，還有大量是木頭的 —— 當你在等待的時候雕成。我住在盧賽恩的旅館裡時，每天清晨，餐桌上都會放著這隻黃油做的高貴的野獸。

從英雄的模型到錶鏈裝飾和手鐲，托瓦爾森的作品有各種尺寸的複製品。雕刻家雕刻這隻獅子，畫家還畫牠，但你曾見過《盧塞恩的獅子》的複製品嗎？不，你從未見過，也不可能見到。複製品不可能具有那種融合了痛苦和耐心的難以描述的特質，連武器都不可能擾亂那個靈魂。不；每

一件複製品都只是一種諷刺，試圖去喜歡一隻獅子的臉是危險的。

　　一位聰明的女士曾叫我留意，我們是在一種怎樣的心理因素下，將獅子看做是人類所能設計出的最精妙、最完美的東西的？這個問題讓我們無言以對，無法抑制激動的淚水。懸崖下面的小湖與懸崖沒有太接近；突出的藤蔓和憂鬱的大樹枝形成了一個昏暗、壓抑的陰影；流動的水好似大教堂裡的風琴演奏。最後，讓我們來看看獅子所在的位置。它面對著堅實的懸崖，分享著大自然的奇蹟。它不是放在那裡供人觀看的 —— 它是山脈的一部分，雕像底座下的巨大接縫顯示出了自然創造的奇蹟。似乎是上帝親自創作了這件作品，而我們也因此充滿了驚異和欣賞的愉悅。

　　這幅圖景的精妙構造和獅子的懸掛方式很特別。除這些技術外，藝術家所刻畫出的獅子那悲嘆但不軟弱，而是充滿力量與忠誠，毫不畏懼。在巴黎國王的宮殿裡，瑞士衛隊都死在他們的崗位上，三百個人中沒有一人畏懼 —— 一個世紀以前的所有人都死去並化為塵土，這隻獅子也受傷了，正瀕臨死亡。它無言地看著我們，讓我們為之熱淚盈眶！

　　我們稱頌！

　　我們被打動的原因是感受到了藝術家創作時的情緒。我們不能被模型、複製品打動的原因是，模仿者對這件作品沒有多少感覺。偉大的藝術必須懷有情感！為了做到這一點，你必須努力感覺！

　　如果托瓦爾森並沒有創作別的作品，這隻獅子也足夠作為他的豐碑了。威廉·卡倫·布萊恩特和但丁·羅塞蒂都因為一首詩成名；愛倫·坡以三首詩成名；棱羅只寫了一篇散文就被全世界稱頌。「我們可以保留拉斯金的《芝麻與百合》和《金河》，而忽略其他的作品。」奧古斯丁·比勒爾說。

　　托瓦爾森為他的成功付出了代價。他曾被流放，也嘗過貧窮和心碎的滋味，但他並不認為這些是自己所經歷的不幸。也許他對藝術界最大的貢獻是使得古典美學傳統復興。他還讓整個民族體會到了雕刻的趣味，使得人們的注意力從社會矛盾轉向了藝術，從戰爭轉向了和諧。他成就了平和的美，取得了和平的勝利。

第五章
根茲巴羅

湯瑪斯・根茲巴羅（Thomas Gainsborough，西元 1727～1788 年），英國著名的肖像畫家和風景畫家，代表作〈藍衣少年〉、〈安德魯斯夫婦〉。

　　這個民族應該產生一位天才，足夠為我們的學校贏得光榮。根茲巴羅就是這樣一個人。他的名聲應該在藝術史上不斷流傳，排在所有藝術家之首。

<div style="text-align: right">—— 雷諾茲先生</div>

　　大多數傳記作家在寫作時都會有意把他所寫的那個人要麼描繪成英雄人物，要麼寫成卑鄙小人，讓他成為欺世盜名的惡棍。這裡首先要提到的是威姆斯的《華盛頓的生活》。作者害怕他不能很好地表現出主人公的性格特點，於是他掩蓋了人性，塑造出一個幾乎沒有眼睛、耳朵、思維和情感的人。威姆斯之後，另一類糟糕的文字來自約翰·艾博特，他對拿破崙的生活的描寫是對這個人物的真實性的掩蓋。

　　在那些為了貶損主人公而作的傳記中，約翰·蓋特的《拜倫的生活》占據了突出的位置。不過，在有意貶低主人公而抬高作者自己的傳記中，菲力普·西克尼斯的《根茲巴羅》必定是居於榜首的。這本書如此糟糕，以至於它是很有趣的。它如此之愚蠢，以至於不會消失。西克尼斯一直在與根茲巴羅辯論，這本書的四分之三都是「他說」和「我說」。這真的只是一本懷著令人厭惡的意圖，用來報復主人公的書。

　　作者把他的情緒當作是世界上最重要的事，以顯示出他是多麼地偉大，但這卻一點也不成功，看上去根茲巴羅的所有成功都是由西克尼斯所給的。看！西克尼斯把根茲巴羅放在筆下之後，他還收到版稅。這可真是忘恩負義、傲慢無禮！西克尼斯是善良、和藹、無私和公正的，而根茲巴羅則是討厭、懶惰、可笑和惡毒的 —— 這就是西克尼斯的描寫。好吧，我猜是這樣！

　　博若克·安納德說西克尼斯是「一個挑剔的、愛賣弄的好事者，沒有

一點謙虛穩重的特質，自認為具有天賦的權利去描寫根茲巴羅，掌控他的事情」。

　　浮誇的貴族西克尼斯曾把畫家介紹給他的朋友們，也對他的言行舉止給出過很多建議。他還借給他一把小提琴，給他看一把古大提琴，還經常邀請他吃晚飯。因為這些恩惠，根茲巴羅許諾要畫一幅西克尼斯的肖像，但他卻一直沒有開始畫。在十年的時間裡，因為沒有做這個工作，他給出了三十七次藉口。至於根茲巴羅夫人，她曾魯莽地要高傲的西克尼斯放下高高豎起的帽子，請他出去。因此，西克尼斯開始批評根茲巴羅夫人的家世，指出如果湯瑪斯·根茲巴羅和別的女人結婚，他會成為另外一位畫家。西克尼斯的這本書通篇都表現出自己是一個受害者。

　　讀這部「作品」時，很難相信作者是在嚴肅、認真、清醒的狀態下寫的。它更多地表現出西克尼斯的極端，而很少真實地描寫根茲巴羅。每一頁都充滿著這種風格。安德魯·蘭曾經撰文將它作為鬧脾氣的作者所作的文本的典範。

　　奇怪的是，直到 1829 年，西克尼斯仍然活躍在歷史舞臺上。許多人把他對根茲巴羅的描寫當作是權威作品。那一年，愛倫·坎寧安（Allan Cunningham）將這位偉大的畫家擺在了合適的位置上。幸虧有弗切爾和其他人的詳細研究，才讓我們對這個人物有了更深入的了解。

　　根茲巴羅的父親是感覺敏銳的零售商。他住在薩福克的薩德伯里，距倫敦七十英里。曾有一段時間，節儉的零售商一直待在自己的店裡，這樣他就可以接待顧客，也避免了盜賊的光顧。他總是打掃人行道，在早飯前讓一切看起來都乾淨整潔。根茲巴羅的父親的生意非常興旺，但是這還不足以讓他的九個孩子中的任何一個歇著。他們都要工作，週六晚上必須

「洗浴」，週日穿著得體的衣服去獨立教會。

　　湯瑪斯・根茲巴羅是這幾個孩子中最小的。他是父母的寵兒，也是他的姊姊們的驕傲。她們照顧他，領著他去他應該去的地方。小時候，他的身體不是很強壯。但是愛和自由逐漸產生了作用，他成長為一個高大、英俊的青年，有著溫文爾雅的舉止和討人喜歡的面容。家裡所有人都相信根茲巴羅會成為一個「人物」。

　　家中最大的男孩子約翰被這個城鎮的人譽為「聰明的傑克」。他發明了布穀鐘，這後來又發展為上足發條後會自動擺動的搖籃。他還做了一架飛行器。他聰明地在搖擺的鉸鏈上刻上簽名，幾次嘗試把店主的畫也放在簽名旁。

　　二兒子漢弗萊（Humphry Gainsborough）也是個聰明的孩子。他製作了蒸汽機模型，並將它展示給瓦特看，瓦特對此非常感興趣。後來，瓦特申請了專利，漢弗萊的心幾乎都碎了，他快要崩潰了，但他還是說自己手頭上有很多比發明蒸汽機更重要的事情要做。為了證明自己的能力，他以海潮作為動力推動磨坊，贏得了倫敦學會為鼓勵發明創造而設立的五十英鎊的獎金。蒸汽機需要燃料，但是這個潮汐機器則以自然作為動力。在大英博物館裡還藏有漢弗萊・根茲巴羅製作的一個日晷。他享譽世界的發明是最早的防火保險櫃，出自自由神學的防火保險櫃只是他成功的第一步。漢弗萊・根茲巴羅後來成為了非基督教牧師 —— 一個富人，每年收入四十英鎊。

　　家庭的希望都寄託在湯瑪斯身上。他曾經協助他的哥哥約翰畫標記，也為貴族家門上的標牌畫過一些不錯的小東西。有一次，在他父親的果園裡，他無意中看見石牆上一張面孔飛快地閃過。這個男孩立刻在他的調色

板上捕捉到了那個人的特徵，將其畫了下來。他畫得非常像，這使得那個小偷在光顧果園的時候，也把這幅著名的畫給盜走了。許多年之後，這幅〈湯姆梨樹〉出名了。

這次經歷讓根茲巴羅一家都很高興。他們舉行了家庭會議，商定送湯瑪斯去倫敦學習藝術。女孩們放棄了購買新衣服，母親也不買帽子了，男孩們自願集資。於是，有一天，湯瑪斯坐上了前往倫敦的頭等列車。他不停地揮手說「再見」，直到灰塵擋住視線。

根茲巴羅進入了倫敦的聖馬丁繪畫學院。這所學院的藝術類似於美國學院的寫作，在那裡田園教授常常為我們講述史賓塞哲學體系的神祕。不知道「怎樣持有自己的筆」是一件羞恥的事情，這扼殺了許多萌芽的天才，但是那裡始終要求學生做「手腕運動」。他們都是在那裡成長並開始寫作的。也就是說，他們都像教授一樣寫作，而教授則像史賓塞哲學教授那樣寫作。所以在麥爾威‧杜威學院裡，在圖書館工作的女孩們也都學習寫作。在奧爾巴尼——上帝保佑他們，他們也全都像杜威那樣寫作。

湯瑪斯‧根茲巴羅在倫敦的時候，常去劇院和咖啡館，他發現了在那些地方陳列著的圖畫。為了解決生活問題，他開始進行雕刻，並為一位銀匠做設計。這個男孩顯示出了強大的容納力，他成功地做出了漂亮的雕刻作品。在很短的時間裡，他學了很多東西。

但是他厭倦城市，他喜歡自由、新鮮的空氣以及森林和草地。賀加斯（William Hogarth）和威爾遜那時正在倫敦，但是學院裡的學生並未聽說過他們。不知道根茲巴羅是否聽過理查森的著名預言，這個預言激發了賀加斯和威爾遜。不久前，他們使得英國出現了一座偉大的藝術學院。

年輕人開始想家。他在倫敦一事無成，也沒找到體面的工作。兩年

後，他回到了薩德伯里。他覺得自己很失敗，但是他的家人卻把他當作獲勝的英雄一樣歡迎。他十八歲了，但看起來像二十歲 —— 高大、強壯，有著金色的頭髮，舉止溫文爾雅，態度和藹謙卑。

他的兩個姊姊都嫁給了牧師，在附近的鎮上過得很幸福。他的哥哥漢弗萊「占據了講道臺」，本地的高教會派成員都夢想著能聽他講道。

他的母親和姊姊也希望他能成為牧師 —— 他如此英俊、正直而又善良，他有著柔和的藍色眼睛！

但他更願意畫畫。他在森林裡和牧場上畫畫，在溪流邊和舊磨坊裡畫畫。他與鄰居們的羊群和牛群相處得很好。

風景畫藝術的發展是出自偶然的：早期的義大利畫家只是把風景作為人物的背景，他們所畫的都是男人、女人和孩子。為了更好地展現他們，才在畫上添加了風景。想想在一個劇場裡沒有布景而只有演員在臺上，會是什麼樣子？這樣你就能理解根茲巴羅時代的風景畫的地位了。風景！什麼都不是 —— 只是用來填補空白而已。

威爾遜第一次畫風景是為了幫他所畫的肖像畫添加背景，他畫了一片海景。畫中只有一個頭戴三角帽、脖子上掛著望遠鏡的船長，太陽即將升起。這些未完成的畫掛在商店的櫥窗裡，完全沒有市場，它們僅僅是古董。

根茲巴羅畫風景是因為他熱愛它們，他似乎是第一個熱愛鄉村的英國藝術家。古老的橋梁、彎曲的馬路、多節的橡樹、圈養的家畜以及所有安逸鄉村生活的美都讓他陶醉。他教育了收藏家，告訴人們近距離地觀察自然，並向它學習。根茲巴羅站在進步的十字路口，為藝術的發展指明了道路。

賀加斯認為一幅畫就是一堂課，具備道德性，但根茲巴羅並不贊同。對於雷諾茲來說，除了人類的臉以外，沒有什麼值得去畫，根茲巴羅對此也持有異議。對他來說，美有它自身存在的理由。但是，在根茲巴羅的所有風景畫裡你會發現某些人情味 —— 人不是被完全排除在外的。但是，在展示這個重點的時候，他的心完全投入到了眼前的景象中。透納的格言「你不能漏掉人」是對根茲巴羅的注解。柯洛的風景畫描繪了模糊而又晦暗的情侶坐在河邊的大樹下 —— 最可愛的圖畫是出自人類之手的。這展現出曾有一度，情侶占據了藝術舞臺的中心，風景只是附屬物。

　　更有趣的是，這位英國風景畫的鼻祖也是一位偉大的肖像畫家，他敢畫完全沒有風景作為背景的肖像 —— 在那個時代，只有不會畫風景的人才這麼做。拉伯雷曾說：「擁有一個被塞得滿滿的保險櫃的人自然能夠衣衫襤褸，而不怕被嘲笑。」

　　十九歲的湯瑪斯·根茲巴羅有一天在薩德伯里附近的森林裡專心寫生。樹枝突然斷裂，露出一塊空間，從那裡他看見了走過來的瑪格麗特·伯爾。在根茲巴羅去倫敦的時候，這位年輕的女士正住在薩德伯里。他從未見過她，雖然他可能聽說過她。每個在那裡的人都聽說過她 —— 她是薩福克最美麗的女子。她和她的「叔叔」住在一起，有小道消息說她可能是被放逐的斯圖亞特王室的女兒，或者是貝德福德公爵的孩子。不管怎麼說，她從相貌、身材和教養上來說都是一位真正的公主，年收入兩百磅。她的驕傲讓鄉下的青年敬而遠之，許多求愛者為之嘆氣，並站在安全的距離，對她投來愛慕的一瞥。

　　回到正題。樹枝斷裂，瑪格麗特走過來了。她本以為只有她在那裡，但突然她也看到了年輕的藝術家 —— 他們相隔一百英尺不到。她嚇了一跳，臉紅口吃，試圖為她的打擾而道歉。她一貫的沉著消失不見了 ——

她只想沿著來路趕緊走掉。「請保持那個姿勢──就站在那裡！」藝術家用命令的口吻說。

當時機成熟的時候，即便是最驕傲的女士也會接受命令。我確信，被正確的男人馴服是所有好女子所希望的。

瑪格麗特・伯爾，驕傲的美女，就站在那裡一動不動。湯瑪斯讓她進入了他的風景畫，也進駐到了他的心裡。

這不是一部愛情小說，我們不能由此開始發揮，寫一卷有關他們的故事。只要說他們見面的幾個月之後，這位具有王室血統的年輕小姐，運用她的神聖權利，開始了「求婚」。正如維多利亞女王後來所做的那樣。之後他們就結婚了──他倆都不到二十歲，此後他們生活得很幸福。

假定認為高貴的人不能在一起是一個大錯，瑪格麗特知道怎樣處理這個問題。在薩德伯里短暫生活了一段時間之後，這對夫婦在伊普斯維奇以一年六磅的價格租了一棟小屋──有一間鴿子房和三個房間。驕傲的美人不讓這個地方被僕人褻瀆，她自己做所有的工作。如果她需要幫助，她就會叫她的丈夫。當然，她不會讓這名男子去伺候他所愛的女子。他們是薩德伯里最體面、最出名的夫婦。當他們去教堂時，會看到很多伸長的脖子，聽到低聲的讚美。以至於牧師為此定下規矩，直到所有人安然就坐才開始講道。

他們在一起很幸福。他們相愛，也愛生活、愛每一件東西和每個人。上帝創造的廣袤的綠色空間是他們玩樂的房間。瑪格麗特的收入足夠滿足他們的生活需求──他們也沒有雄心。根茲巴羅一直畫畫，然後把他的畫送給別人。

他熱愛音樂。如果附近舉行音樂會，演奏者演奏得非常好，根茲巴羅

就會要求用他的畫來交換演奏者的樂器。這樣他們的房子裡就堆滿了小提琴、琵琶、高音雙簧蕭、銅鼓和當時的聽眾不太喜歡的、直到現在都還存有的弦樂器。在那個時期，如果有人問到根茲巴羅的職業，他會說：「我是個音樂家。」

十五年過去了。「日子並沒有丟失。我們可以翻轉沙漏，把它們留在甜美的記憶裡。」根茲巴羅有一次對妻子說。長期的寫生鍛鍊了藝術家的繪畫技巧。西克尼斯來訪，堅持要和藝術家夫婦成為純粹的朋友。他們在他走後嘲笑他，談論他的頭，透過啞謎來為他的腳編笑話，並用暗語交流 —— 真正的愛人總是喜歡用暗語。

西克尼斯是真誠的，當然也談不上很壞 —— 甚至墨菲斯托也不總是壞的。根茲巴羅夫人曾說，比起西克尼斯，她更喜歡墨菲斯托，因為墨菲斯托有幽默感。他們經常稱西克尼斯為「呆瓜」 —— 這個玩笑如此明顯，不能夠被忽略掉。直到被根茲巴羅最喜歡的獵犬「狐狸」發現這一祕密，他們才「發誓不再用這個稱呼」。

西克尼斯在巴斯有一幢夏季別墅，他堅持邀請他的朋友們去那裡。他保證會將他們介紹給最好的社團。他還承諾會給他們介紹給貝・納什，並安排根茲巴羅為「國王」畫像。根茲巴羅夫婦將要成年的女兒提醒他們，需要增加家庭收入了。西克尼斯許諾他的貴族朋友們會有很多畫像的委託。

他們在巴斯所能找到的最便宜的房子是五十英鎊一年。「你想去坐牢嗎？」當根茲巴羅將要簽署租約時，根茲巴羅夫人問她丈夫。世故的西克尼斯提議他們應該以一年五十英磅的價格租這幢房子，或者他為他們支付另一套一年一百五十英磅的房子。他們決定冒險先在一年五十英磅的房子

裡住幾個月，按期支付房租。

西克尼斯對他在藝術領域的關係網非常自豪。他有且只有一個藝術家朋友，那就是根茲巴羅！一些頗有名氣的人開始光顧畫家的工作室。

根茲巴羅英俊、健康、和藹 —— 帶著從鄉村來的清新。他以直率的方式對待所有貴族 —— 上帝把他創造為了一名紳士。他美麗的妻子現在三十歲出頭，在本地的社交圈很受歡迎。

每一位來巴斯的名流都會訪問根茲巴羅的工作室。

加瑞克給根茲巴羅當模特兒，他總是跟他玩惡作劇，改變自己的面容。每次藝術家從畫架上抬起頭，都會看到一張新的面孔。「你擁有所有人的臉，卻唯獨沒有你自己的。」根茲巴羅對加瑞克說。他讓他離開，自己憑著記憶完成了這幅畫。這幅肖像畫，以及哈尼伍德將軍、戲劇家奎恩、格羅夫納小姐、阿蓋爾公爵的肖像畫，還有幾幅風景畫，都被送到了倫敦學院進行展覽。

喬治三世（George III）召見了根茲巴羅夫婦，他說希望他們能住在倫敦，這樣根茲巴羅就可以為他畫肖像畫了。

車夫維特夏將根茲巴羅的畫打包，帶到了倫敦，他心中充滿著對藝術的熱忱，他拒絕接受黃金饋贈。這個地位低下的普通勞工以自己的方式為藝術服務。因此根茲巴羅送給了他一幅畫。事實上，在根茲巴羅住在巴斯的幾年裡，他贈給謙虛的維特夏一輛馬車、一打或更多的繪畫作品。他送給了他自己畫過的最好的畫 —— 老教區執事的肖像畫。根茲巴羅不擅長評判自己的作品，而維特夏擅長。維特夏保存了他所得到的所有根茲巴羅的作品，終身沉浸其中，讓自己的靈魂沐浴在它們的之中。他死後，將它們留給了自己的後代。

維特夏被凝聚著天才的智慧的作品所感動 —— 根茲巴羅不能畫得更好了。什麼都無法與之交換 —— 估價師前往維特夏家裡，估算出這些畫至少價值五萬英鎊。

根茲巴羅發現他的工作不斷增多，讓他有些力不從心了。所以他把「半身像」的價格從五磅提高到了四十磅；把「全身像」的價格從十磅提高到了一百磅，以減少他的顧客。但顧客繼續倍增。他許諾為西克尼斯所作的畫被放在了門背後。他給了西克尼斯一張五百英磅的支票，以感謝他曾給予過他幫助。

但是西克尼斯並不能被錢所打動。他負責接待工作室的訪問者，跟他們一一解釋，說自己是怎樣發現這個藝術家，又是怎樣把他從卑賤從解救出來的。他嘮叨著自己的歷史，發表即席的藝術演講。

惱人的西克尼斯過去是根茲巴羅夫婦的笑料，現在他變成了一個麻煩。為了逃避他，他們接受了喬治國王的提議。他們收拾行李，搬到了倫敦。

對根茲巴羅夫婦來說，巴斯五十英磅一年的房租曾經是個大負擔。但是當他們在蓓爾美爾街以三百磅一年的價格租下斯漢堡的房子時，他誇耀那是個不錯的價格。這個時候，「聰明的傑克」要找他借一筆小錢來完成一項有前途的計畫。他親愛的兄弟回答說雖然自己一年的開銷超過一千磅，但還是很高興支援他，希望這個計畫能夠成功 —— 雖然他知道它不會成功。

根茲巴羅一到倫敦，消息就傳到了皇家藝術學院。他被推選為理事會成員 —— 雖然他從未參加過一次會議。皇室成員在他的工作室門口排隊，讓他挑選模特兒。他為國王畫了五幅不同的肖像畫，也為國王的孩子

以及法定繼承人畫了肖像畫，還為夏洛特王后畫了一幅。戈德史密斯評價那幅畫中的人物看上去「就像是一個明智的女人」。

　　他為他親愛的妻子以及理查德‧謝立丹（Richard Sheridan）、伯克、沃波爾（Robert Walpole）、草莓山的主人、德文郡的女公爵畫像。這些畫中有一幅優雅得很特別。在倫敦一個黑暗、多霧的晚上，它被從畫框裡切下，封裝在一個箱子的底部，帶到了紐約。它在那裡放了二十年。陸軍上校派特利修‧西迪，鑑賞家和批評家，要將它還給它原來的主人的後裔，他們須為此支付兩萬五千美元。這幅極好的畫作以及它傳奇的歷史，注定了它是不會再回到大西洋對岸的。慷慨的約翰‧摩根（John Morgan）將它買下，它現在被安放在哈佛大學。

　　我們生活在一個充滿奇蹟的年代，最近二十五年可以看到許多代表時代改變的事物。電力的使用是連儒勒‧凡爾納（Jules Verne）都沒能想像到的。

　　美國人稱呼自己的國家為「自由之土」── 好像除此以外就沒有別的稱呼了。但是現在，英國人比美國人有更多的言論和行動自由。美國各大城市都有大量的官僚主義作風存在，這讓英國人一天都受不了。但是，謝天謝地，我們總在自我拯救 ── 事情在變好，正是「不滿意」使得它們進步。如果我們滿足了，那就沒有進步了。在根茲巴羅六十一年的生活裡，他思考和感覺的世界發生了非常大的變化。他所具有的愛好和平但卻堅強的個性，是他為自由而工作的主要原因。根茲巴羅從來都不是趨炎附勢的人，他不對任何人諂媚，他獨立的性格讓他看不到自己與貴族之間的差別。他並不奢求藝術學院和競爭者的讚許，也不求王室的嘉獎。這一獨立的態度可能讓他成為去約書亞的那位騎士的伴侶。但結果恰恰相反，他比那些等待榮譽的人更接近王座。根茲巴羅一無所求 ── 他做著自己的工

作，保持著正直的精神品格，而所有的好事都來到了他身邊。

奇怪的是，當英國經歷著藝術的復興，意識自由開始爆發的時候，曾經盛產偉人的義大利，此刻卻沒有產生一位影響深遠的藝術家。

喬治統治時期，英國爆發了神聖的、不流血的革命。他們比自己所預期的統治得更好。根茲巴羅看見君主的權利轉移給了人民，國王成為了船上的木雕，有名無實，代替他的是船長。所以，感謝喬治三世的軟弱和諾斯勳爵的短視政策，美國在大約和英國一樣的時間完成她的獨立。

理論自由和政治自由手把手，我們對神的崇拜總是讓我們的統治者的統治顯得那麼蒼白無力。薩克萊不是說過，英國人把耶和華視作不朽的喬治四世嗎？

根茲巴羅看見懷特菲爾德和衛斯理懇求他說，他們應該去上帝指引的地方；霍華德正在使陽光沉入黑暗；克拉克森、夏普和威伯福斯（William Wilberforce）已經開始了他們對奴隸制的討伐，他們的武裝和論點將被一百年後的威廉·加里森（William Garrison）改變，他為老約翰·布朗（John Brown）帶來《比徹聖經》；奧薩沃托米·布朗不再需要自己的身體，他的身體已經被掛在了酸蘋果樹上，而他的靈魂在一直向前行進。

在文學領域，根茲巴羅看到了它和政治領域一樣多的改變。出現了山繆·詹森（Samuel Johnson）——批評和挑戰安坐的書呆子；戈德史密斯（Oliver Goldsmith）自理查森猶太人區出來，寫下動人和永恆的詩篇；菲爾丁（Henry Fielding）的諷刺喜劇產生於德魯里巷；考珀和藝術家們一般年紀，在取得成就後的十六年裡陷入了愚鈍狀態；理查森成為了英國小說之父；斯特恩開始了他的感性之旅；查特頓（Thomas Chatterton）如流星一般劃過文學的天空；格雷在墓地沉思，把他的頭放在土地上；伯恩斯從稅

務官開始升遷，成為了全蘇格蘭的偶像。根茲巴羅去世的那一年，拿破崙十七歲，是炮隊副中尉；威靈頓收到了他的第一次委任；多虧有漢弗萊·根茲巴羅，瓦特發明了蒸汽機；阿克萊特製造了他的第一臺細紗精紡機；漢弗萊·大衛正在解決問題（獲得部分成功），之後這個問題被門洛派克的愛迪生解決了；赫斯廷斯勳爵在聽到謝利丹的演講後倦怠了 —— 一次他生命中最重要的演講……

根茲巴羅得了致命的感冒。他從未出國學習，一直在家畫畫，畫他所看到的東西。他從不認為自己是一個偉大的藝術家，所以他也不考慮自己的未來。他沒有保存自己的畫，也根本沒想過在上面簽名。他從來沒有畫出讓自己滿意的傑作。

他過著快樂的生活，沒有烏雲蔽日，除了不時地受到來自西克尼斯先生的傲慢責備或是偶爾忍受展出委員會的專橫。他就這樣在工作、應約、笑聲和愛中度過了他的生活，享受音樂是他休息的一種方式。他的收入比他七個兄弟姊妹的收入總和的五倍還要多，他無限地將其與他們分享。他資助了幾個侄子和侄女的教育，領養了一個侄子 —— 根茲巴羅·杜邦，並幫助他成為了一個藝術家。

根茲巴羅沒有融入藝術圈中的嫉妒氛圍中，也沒有得到約書亞先生表示讚賞的微笑。他只是能和約書亞先生好好相處，談不上深交。他讚美雷諾茲的工作和他這個人，但他太聰明，以至於不能和任何人建立親密的私人關係。

他遠離西方宮廷以及羅姆尼和雷諾茲對於城鎮的藝術品味，獨享自己對於藝術或世界上所有有價值的東西的感受，他表達了自己對於生命的感恩 —— 慷慨、寬容、愉快。他從不沮喪，除非他覺得自己說話刺耳或者

有行為不夠理智。他忠於朋友，忘記敵人的存在。

他取得了不朽的成就，一項其他人能在其基礎上繼續創造的成就。他為藝術的發展鋪設了道路。

活著、去工作、去感覺、去求知、去忍耐就是上天賜予的巨大的恩惠。認識一個人是神的刻意安排 —— 造物主用它來實現自己的意圖。祂能透過這個人看見社會結構中的巨大改變；了解人的思想；理解這個世界因人的存在而變得不同。是的，活著就是上天賜予的最大的恩惠！根茲巴羅活著。他對生活著迷，過著充實的日子。他也總是感謝未知，未知一直牽著他的手，帶著他前進。

活著就是上天賜予的最大的恩惠！

第五章　根茲巴羅

第六章
維拉斯奎茲

維拉斯奎茲（Diego Velázquez，西元 1599 ～ 1660 年），葡裔西班牙著名畫家，美術史上最優秀的肖像畫家之一，代表作〈維納斯對鏡梳妝〉、〈教宗英諾森十世〉。

在預示著新意和真實的重要藝術家如魯本斯、倫勃朗、克勞德‧洛林之中，人們認為，維拉斯奎茲[023]是最匠心獨具和最貼近真實的。他向人們展示出光的神祕，就如上帝創造了它們一般。

—— 史蒂文生

能書善寫的人中，有能討得大眾歡心的多數，亦有能啟發其他作家靈感的少數。當賀瑞斯‧格里利[024]向世界發布他的每日訊息時，美國任何一家報社的任何一位編輯都為了擁有訂閱《論壇報》的特權而不惜花上一大筆錢。《論壇報》可沒有交易牌價——如果想要《論壇報》，就必須去買上一份。作家們會去買它，是因為它撥快了他們的工作時鐘——讓他們運作起來。他們要麼小心翼翼地避免提及格里利，要麼繼續勇敢前行，張揚自己的奇思異想。

格里利也許一直以來通常是對的。現在，我們知道他也經常出錯。但是他給他的文字注入了生命力——他的字句就是一種挑戰，因為他讓人們思考。他引人思索的原因就在於他自身就是一個思考者。

在現代文學家之中，最能予以其他作家啟迪的兩位英國作家是卡萊爾[025]和愛默生[026]。他們是作家中的作家。他們在創作過程中，觸及人類經驗和努力的每一個環節。不論翻到他們著作的哪一處，讀到哪一頁，你都一定會找出自己的鉛筆和筆記簿來做筆記。強者給他們的作品傾注了許多自己的精神，他們的文辭被認定是一種意見和建議，而不僅僅是聲音。

[023]　維拉斯貴茲 (Diego Rodríguez de Silvay Velázquez, 1599～1660)，西班牙畫家，菲利普四世 (Felipe IV) 宮廷首席畫家。

[024]　賀瑞斯‧格里利 (Horace Greeley, 1811～1872)，美國著名報人、編輯，《紐約論壇報》的創辦者。

[025]　湯瑪斯‧卡萊爾 (Thomas Carlyle, 1795～1881)，英國作家，生於蘇格蘭。

[026]　愛默生 (Ralph Emerson, 1803～1882)，美國散文家、哲學家和詩人。

有那麼一種迴響能令人興奮不已。所有存在於世的藝術由此被一種精神實質賦予了生命：這種實質總是為分析家所忽視，卻能被每一個有著跳動的心臟、具備同情之心的人所感知。

強者總給強者留下空間。愛默生和卡萊爾啟發了其他人，而他們又相互啟發。一旦過多地提及他們的「友誼」是否有據可循倒是一個問題。無疑，除「友誼」以外的某些其他的詞應當用在此處。他們之間的關係一直都是個問題，他們就像警惕巴拉巴[027]一般相互提防著，還有三千英里的茫茫大海將他們分隔兩岸。卡萊爾從未去過美國，而愛默生曾三次造訪英格蘭。經常是一年甚至更久的時間過去了，雙方也沒有書信往來過。石匠的兒子湯瑪斯·卡萊爾，有著執拗的性格，愛用陶製煙斗。他的性格使他有一種混合的氣質，並不完全像新英格蘭[028]的牧師那樣。他很可能穿著短袖襯衫，沒打領帶的瓦爾多[029]也差不多如此 —— 這是當他們在亞斯特爾飯店約見時的情形，那真是值得紀念的一天。

一直以來，我們對藝術的全部要求就是它應該為我們提供藝術家的最佳作品。藝術是靈魂的鑄造材料。所有怪念、異癖和討厭的人品，都會被時間大浪洗刷殆盡，僅留真金。

在那些啟發了藝術家的、雖死猶生的藝術家之中，首屈一指的當屬維拉斯奎茲。

「維拉斯奎茲是畫家中的畫家 —— 其餘的像我們這些人都不過是畫家罷了。」創作了〈白色交響曲的人〉[030]進一步解釋道，一幅畫只有當用來

[027]　巴拉巴（Barabbas），《聖經·新約》記載的一名猶太死囚。彼拉多在逢節釋放已決犯之時，將他與耶穌一同帶到猶太群眾前，詢問釋放二者中哪一位。經祭司長和長老的挑唆，民眾要求赦免此人而除滅耶穌。於是耶穌被釘死在十字架上。

[028]　新英格蘭（New England），美國東北部六州的總稱。

[029]　指愛默生。

[030]　指惠斯勒（James Whistler, 1834 ～ 1903），美籍英國畫家。他最著名同時也是飽受爭議的畫作

帶出其最終意義的痕跡全部消失時才算完成 —— 因為作品自身會抹去工作的腳步。

　　這幅畫的畫中人生於 1599 年，逝於 1660 年。他在世之時，還生活著這樣一群人：莎士比亞、牟利羅 [031]、賽凡提斯、倫勃朗和魯本斯等。

　　作為一名藝術家，也作為一個男人，維拉斯奎茲以他自己的方式使得他和剛剛提及的人物同樣重要。羅斯金 [032] 曾說過：「維拉斯奎茲所創作的一切也許都應看做是絕對正確的。」雷諾茲爵士 [033] 在文章中公開表示：「藏於多利亞美術館的由維拉斯奎茲所繪的〈教宗英諾森十世肖像〉是全羅馬最出色的肖像畫。」然而直到 1776 年 —— 美國人能很快想起來的一年 [034]，維拉斯奎茲的這幅作品才聞名於西班牙內外。那一年，拉斐爾·蒙斯 [035] 寫道：「這位畫家，他的偉大更勝於拉斐爾、提香，他的真實更強於魯本斯、凡·代克。他讓我無法形容，也讓我無法理解。我找不出恰當的詞來形容他的藝術的燦爛光輝！」

　　但在低溫下就沸騰不已的狂熱者可不在少數。直到 1828 年，才有英國人大衛·威爾基爵士 [036] 跟隨著蒙斯的線索，開始悄悄買人他能在西班牙找到的所有流散的維拉斯奎茲的作品。此時，世界仍對這種光輝全無所知。當他把這些作品送往英格蘭時，世界才認識到這個事實：維拉斯奎茲

便是他母親的肖像。

[031]　牟利羅（Bartolome Murillo, 1618 ～ 1682），西班牙畫家，西班牙巴羅克繪畫中最重要的代表之一。

[032]　羅斯金（John Ruskin, 1819 ～ 1900），英國作家、詩人和藝術家，以藝術批評、社會批評和關於威尼斯建築的著作而聞名。

[033]　雷諾茲爵士（Sir Joshua Reynolds, 1723 ～ 1792）。十八世紀影響深遠的英國畫家，英國皇家美術學院創立人之一，並擔任第一任校長。喬治三世為感謝他的功績。於 1769 年授予他爵位。

[034]　1776 年美國宣布獨立，故作者有此一說。

[035]　拉斐爾·蒙斯（Anton Raphael Mengs, 1728 ～ 1779），德國畫家。活躍於羅馬、馬德里和薩克森，新古典主義繪畫的先驅之一。

[036]　大衛·威爾基爵士（Sir David Wilkie, 1785 ～ 1841），蘇格蘭畫家。

是空前絕後的最偉大的畫家之一。柯帝士編輯了一份有兩百七十四件維拉斯奎茲作品的清單，他斷言它們都是真品。其中一百二十一件為英格蘭所有，十三件在法國，十二件在奧地利，還有八件在義大利。在至少十五件英國藏品被轉移到美國後，除了英格蘭和西班牙，美國就成為了擁有這位大師的作品最多的國家。可以肯定的一點是：沒有一件「維拉斯奎茲」會離開西班牙，除非它在兩天之內就回到本國領土。而且如果有一件被帶走了，那也絕不會出現在行李箱底部。有一年，在卡迪斯 [037] 有人被發現私藏了一幅「維拉斯奎茲」，而他之所以能逃過牢獄之災，是因為他向馬德里的普拉多美術館贈送了這幅畫，並附上了他的賀詞。這名囚犯的釋放，以及這幅畫作的接收，都有些不合法律常規之處。但據我所知，律師們總有辦法處理這些小問題──司法女神也在睜一隻眼閉一隻眼。

就維拉斯奎茲究竟應該追隨他父親的腳步成為一名律師，還是當個也許和流浪漢沒什麼區別的藝術家這個問題，塞維利亞的德·西爾瓦家族似乎有些小小的爭論。他的父親曾經希望這個男孩能夠成為自己的幫手和繼承者，而現在這個年輕人卻浪費自己的時間去畫什麼水罐、花籃、老女人和市場上那些俗不可耐的平民！

他應該去法律學校，還是去畫家埃雷拉的畫室呢？

對幾乎每一個慈愛的父親而言，管教的概念就是讓孩子以他的行為做榜樣。但是這個家庭的母親有她自己的教育方式。或者，更恰當地說，她讓這個男孩做出自己的選擇──母親們一貫如此。後來發生的事情表明，有時女人的心靈比男人的頭腦要更接近真理。

事實上，「維拉斯奎茲」是他母親的娘家姓。它就像一根稻草，洩露

[037]　卡迪斯（Cadiz），西班牙地名。

了他情感的風向標轉動的方向。維拉斯奎茲那時十六歲，是個淘氣包。他並不「壞」，只不過他那火焰般熊熊燃燒的嬉戲玩鬧的精力，幾乎能將所有事物吞沒。以至於在某些活動中，他的缺席常常是大人們求之不得的大幸。埃雷拉對於藝術和行為舉止有著自己的一套想法，維拉斯奎茲沒能體會到這些想法的美好和力量。在一年的學習過程中，他似乎只從埃雷拉那裡學到了一件事情：使用長筆桿、長豬鬃的畫筆。對使用這種筆的癖好伴隨了他一生。這種用長長的、笨拙的畫筆將顏料揮灑在畫布上的方式，也沒有一個人能理解。實際上他自己也不知道為什麼，而世界早就放棄了猜測。這是埃雷拉的做法，維拉斯奎茲改進了它。然而，並不是所有使用長達八英尺 [038] 的筆畫畫的人，都能畫得像維拉斯奎茲一樣好。

在埃雷拉的畫室，經常會出現關於優點和缺點的激烈爭辯、關於真相的截然對立以及對某一事物的口誅筆伐，甚至有時會以情緒激動的學生砸壞傢俱收場。在此種情況下，如果老師認為需要給學生一點教訓，埃雷拉就會毫不猶豫地插手，狠狠地給某個學生來一巴掌了。

維拉斯奎茲曾寫下聲明，認為埃雷拉是他認識的最武斷、迂腐、傲慢和愛爭吵的人。至於埃雷拉是如何看待年輕的維拉斯奎茲的，很不幸，我們是無法得知了。但是人們相信，維拉斯奎茲是應埃雷拉的要求而離開埃雷拉的畫室的。

接下來，他加入了富有且時尚的畫家帕切科的畫室。此人像麥考利 [039] 一樣，學識雖多，卻過猶不及。他寫過一本關於繪畫的書，也許還辦過一個函授學校，在那裡肖像畫藝術只需要十節簡易的課程就教授完成了。

[038]　約 244 公尺。
[039]　麥考利（Thomas Macaulay, 1800 ～ 1859），英國詩人、歷史學家和輝格黨政治家。

在馬德里和塞維利亞有許多作品的樣本是由埃雷拉和帕切科完成的。維拉斯奎茲的早期作品坦率地表現出了埃雷拉的某些風格特徵。但是我們在尋找帕切科對他的影響的痕跡時卻徒勞無功。維拉斯奎茲在十八歲時便超過了他的老師，他們倆都心知肚明。於是帕切科表現了他良好的判斷力 —— 讓這個年輕人走自己的路。他欣賞銳意進取、才華橫溢的青年。儘管維拉斯奎茲打破了帕切科的巨著《我所發現的藝術》上所有的規矩，但這位老師並沒有說出任何反對的話。

這個男孩比這本書更重要。

不僅如此，帕切科還邀請這個年輕人過來和自己同住，以便讓他更好地接受老師的指導。正好，帕切科 —— 就像戲裡的勃拉班修 [040] 那樣有個漂亮的女兒，名叫胡安娜。她和維拉斯奎茲年紀相仿，溫柔、文雅又惹人憐愛。愛情在很大程度上取決於一種近親關係：現在全世界都認為帕切科是繪畫大師也是牽線大師。就在十九歲的年紀，維拉斯奎茲和胡安娜結婚了，而帕切科也舒了口氣。他已經把自己和這個他所見過的最大膽、聰慧的年輕人連繫了起來，還讓自己擺脫了一個煩惱：他的畫室終於不再像尤利西斯的庭院 [041] 般，塞滿成群的求婚者了。

帕切科感到心滿意足。

帕切科怎麼會對這一切感到不滿意呢？他已經將自己的名字和藝術史永遠連繫在了一起。如果他不是維拉斯奎茲的老師兼岳父，他的名字就將寫在流逝的歲月中。因為他自己的藝術並非那般精妙絕倫而值得千世流傳。他的學識也不過來自於一些滿是塵土、霉味濃重的書罷了。

[040] 勃拉班修（Brabantio），莎士比亞戲劇《奧賽羅》中的人物，女主人公苔絲狄蒙娜（Desdemona）的父親。

[041] 尤利西斯（Ulysses）為希臘神話中的英雄奧德修斯（Odysseus）的拉丁名。在他十年出征未歸時，家中擠滿了向他妻子求婚的人。

帕切科的功績在於他認識到維拉斯奎茲的天賦之後，緊緊地抓住他，並擦去了所有可能附加在他自己身上的、與帕切科無關的榮耀。

在離世的那一天，帕切科對自己的靈魂說了些動聽的安慰話，他說是自己造就了維拉斯奎茲。但若不談及這點，沒有人會懷疑，維拉斯奎茲是在忘卻帕切科的藝術的情況下成長起來的。

「魯本斯畫的那些金髮美人對永恆的鬥士來說是一種慰藉。」萬斯·湯普森 [042] 這樣寫道。維拉斯奎茲的妻子就是魯本斯筆下的美人類型：她視丈夫為自己的理想。她相信他、服侍他，在她面前再也沒有其他的神靈。她只有一個人生目標，那就是侍奉一家之主。

她對這個男人的信任 —— 相信他的力量，相信他的真誠和他的藝術，這讓他對信心倍增。我們希望能有一個人相信自己，只要有這樣一個人存在，所有其他人都不足為道。

維拉斯奎茲似乎就是那類「永恆的鬥士」 —— 並非是那種睚眥必報、吹毛求疵的人，而是一個言出必行的人。他帶著突破障礙、排除萬難的意念，直奔目的而去。但他用這種野蠻的方式並沒有取得絲毫進展。這位高貴的紅種人一直以來都很滿意自己是個紅種人貴族，結果就是，即便他靜立不動，也在逆著潮流而行。他並非一般人所想像的「永恆的鬥士」 —— 他總是被一種無止境的不安所折磨，得不到片刻休息。

當一個思考者兼勞動者在這個星球上放任自由時，要小心！

在維拉斯奎茲的時代，西班牙只有兩類藝術贊助人：皇室和教會。

儘管名義上是天主教徒，但維拉斯奎茲對民眾的迷信並不認同。他的宗教本質上是一種自然宗教。他愛自己的朋友，沐浴著生命的陽光，還持

[042]　萬斯·湯普森（Vance Thompson, 1863 ～ 1925），美國文學批評家、小說家和詩人。

有一種健康的心態 —— 善於接受、心懷感激地創作他的作品。這些對於他而言就是生命的全部。他的激情就是藝術 —— 把他的感受描繪在畫布上，來向別人展示自己所見之物。他認為，教會不足以成為力量的釋放口。只能生活在熱帶的天使，沒有肌肉來操控翅膀，這對他來說不能說明什麼。在他看來，人世間的男人和女人遠比天堂裡的天使更有吸引力，他想像不出比這更美好的天堂。於是，他描繪自己所看到的：老人、賣菜的女人、乞丐、帥氣小夥子和蹣跚學步的孩子。這些可不討教士歡心，他們想要描繪的事物，在遙遙的天際呢。於是，維拉斯奎茲將目光從教會轉向了馬德里皇宮。

維拉斯奎茲在塞維利亞的帕切科畫室待了五年。在那段時期，他用工作填滿了每一天 —— 充滿快樂和渴望的工作。他創作了一大批珍貴的畫作和大量的草圖，其中絕大多數都被他散發了出去。然而今天，塞維利亞用她宏偉的藝術博物館和上百座宮殿，保存了她最偉大的兒子的諸多種類的作品。

對於一個二十四歲的年輕人而言，去敲皇室的大門是一件相當需要勇氣的事情。維拉斯奎茲以自己的方式提出了這個申請。他的全部研究被批評家譏諷地稱為「酒棧作品」，它們都是他為未來的生活和工作所做的準備。他已經掌握了人類面孔的微妙之處，並且理解精神是如何透過面孔閃現的 —— 它還揭示了靈魂。

知道如何正確地寫作，這沒什麼 —— 你必須明白哪些是值得記錄的。知道如何畫畫也沒什麼 —— 你必須了解你所描繪的對象。維拉斯奎茲開始熟知人性，並漸漸使之與生命緊密連繫起來。他帶著目的在路邊和市場上遊蕩，這已經為日後標誌著他最優秀的作品的那些特點打下了基礎：精熟的表達、滲透出個性，表現出藏匿的激情和難以言表的渴望，還

可以透過觀察人物面部來解讀其後隱藏的內心的思想。要描繪偉大的人們，你自己必須就是一個偉人。

維拉斯奎茲那時二十四歲 —— 陰鬱、勇敢、沉靜，他的面龐和身形都表明他有著強大而驍勇的靈魂。只有強者才能經得住平淡，他們知道平淡能滋養出沉靜。

這個年輕人並沒有對阿卡扎宮發動猛攻。是的，沒有猛攻。在馬德里，他靜靜地在畫廊裡臨摹提香的作品，有時還會畫畫肖像 —— 皇室成員一定會主動向他走來。他對自己的力量很有信心，他能夠等待。他的妻子知道宮廷會召喚他 —— 他也知道這一點。西班牙宮廷需要維拉斯奎茲。讓自己被需要是一件美妙的事情。

就這樣，一年的時光快過去了，宮廷卻毫無音訊，維拉斯奎茲默默地放棄了。就在他即將返回在塞維利亞的家時，愛好藝術的馬德里揉了揉自己惺忪的睡眼 [043]。偉大的奧里瓦雷斯大臣，帶著國王的委任狀和預付的一大筆錢找到他，請求他一旦結束在塞維利亞的短暫停留，就務必返回馬德里。人們已經在阿卡扎宮為他備好了一套住所。他怎麼會不爽快地接受呢？

國王的這般請求其實等同於命令。維拉斯奎茲自然不會拒絕這等好意 —— 因為他曾巧妙地謀取過。但他仍花了些時間考慮。當然，他對妻子以及她的父親說了這件事，我們可以想像，他們都因這件事而得以安然地享用一頓晚餐。

於是，在 1623 年 5 月，維拉斯奎茲按時地成為了皇室的一員，很快他又成為國王的朋友、顧問和隨員 —— 直到他被死神帶走之前，這一地

[043]　作者用擬人的手法形容馬德里此時發現了維拉斯貴茲的才華。

位保留了三十六年之久。

「農場主認為地位和權力都是好東西，但是他必須知道，總統為了白宮也付出了不少。」康科特聖人 [044] 這樣說道。

我所認識的命運最為淒慘的男人，娶了個富有的女人，他為她照看她那廣闊的地產，管理她的債券，並向她報告她的股票行情。如果股票沒有拿到分紅，或是土地休耕了，我的朋友就得向他淚眼婆娑的妻子以及各路尖酸刻薄的近親解釋原因。

這男人是個傑弗遜主義的民主黨人，宣揚簡樸的生活 —— 因為我們總是宣揚那些不屬於我們的東西。他在剪過尾的馬群後騎著馬，為出生到這個世上而感到遺憾，他成了一個穿著肅穆的黑衣的鐵面男管家。

這個男人是為了家產而結婚的 —— 他達到了目的。當他自己想要拿一筆資金時，卻只得到少得可憐的施捨，否則就只能利用虛報開支來得一筆小錢。

如果他想要邀請朋友來家中，他必須證明他們出身正統、教養良好、品行端正，沒有惡習或不良嗜好。

這個好人也許過著徹頭徹尾的幸福生活，衣食無憂，但他有了去精神療養院的傾向。因為在這裡沒有救治設施，只有貧困。由於沒有結束婚姻的理由，這個男人即便想要變得貧窮也不行。他的妻子深深地愛著他，而且不管願意還是不願意，她每月五千美元的收入總是如期而至。

最終，在溫泉鎮 [045]，死神治癒了他，讓他脫離了苦海。從這個小故

[044] 原文為「the Sage of Concord」，指愛默生。康科特在美國麻塞諸塞州。1835 年。愛默生和他的第二任妻子定居於康科特，他發現這個安靜的地方十分適合居住和寫作。於是以他為中心，一個文學社區發展起來，有許多作家和這個社區相關。報紙有時會用「The Sage of Concord」來稱呼愛默生。

[045] 溫泉鎮是位於美國阿肯色州加蘭縣的一座城市。

事來看，我們不能設想財富和地位都是壞事。健康是潛在的能量，財富是引擎。如果你是機械師，就可以將它們用在好的方面。但如果被綁在引擎的飛輪上，那就是相當不幸的事了。假使我的朋友的地位能遠遠超過那些剪尾馬，假使他能讓管家服服帖帖，能公然對抗近親，並設法對付妻子（且不讓她察覺出來），一切也許會好一些。

但是要解決財富的絆腳石是個艱鉅的任務。凡夫俗子能忍耐失敗。因為正如親愛的羅伯特・路易[046]所指出的那樣，失敗很自然，但是，世俗的成功卻是異常情況。為了能夠成功，你必須堅韌不拔，還要讓所有的神明都眷顧你。

阿卡扎宮從外表上看，堅固、結實且能自給自足。但是就像所有的宮廷一樣，它是謬論、爭吵、嫉妒和仇恨的巢穴，浸染著恐懼，從早到晚都不停碰撞、擊打出一首鐵砧大合唱。

菲力普四世的皇室是一個有著一千餘人的大家庭。他們中的任何一個都有可能在片刻間被貶為謫民——大臣奧里瓦雷斯的權利是絕對的。密謀和反密謀在這裡是家常便飯。

宮廷對於它的大多數居住者而言就是監獄。這裡毫無自由可言——思想被扼殺，靈感胎死腹中。然而生命仍然要突破重圍。當霍勒斯・格里利（Horace Greeley）被關押在巴黎監獄的狹小牢房裡時，他寫道：「感謝上帝，至少我能免受打擾了。」

「監獄不一定由石頭砌成，牢籠也不一定是用鐵棍做的。」洛夫萊斯[047]笑談。一些世界名著不就是在監獄裡寫成的嗎？有比較才有鑑別。

[046] 羅伯特・路易（Robert Louis Balfour Stevenson, 1850～1894），蘇格蘭小說家、詩人、散文家和遊記作家。

[047] 洛夫萊斯（Lovelace），為塞繆爾・理查森（Samuel Richardson, 1689～1761）的小說《克拉麗莎》（*Clarissa Harlowe*）中人物的名字，有色鬼或浪子的意思。

如果管教過於嚴格，就根本無紀律可言。極端拘謹的虛假、虛偽和壓抑的生活，伴隨著「爾等不可」[048] 的一觸即發，已經造就了許多勇敢、真實和誠懇的人。如果讓弓盡可能地張開，你的箭就能射到更遠的地方。禁止一個人思其所想，或行其所思，也許反倒給他的生活增加了偷盜的樂趣，平添了走私的趣味。在西班牙宮廷，維拉斯奎茲發現這裡的生活就是謊言，大眾的風度即是誇張，禮節便是虛假，所有的情感都裝在密封的罐子裡。上流社會不過是罐裝的生活。當心爆發！維拉斯奎茲的確透過藝術家的勇氣和個人的膽識獲得了平衡。也許他在更自由的氛圍裡並不會有這種膽識。他沒有將他的藝術別在袖子上。從表面看，他是順從的，但內心裡，他的靈魂高出任何瑣碎的煩擾，小小王公貴族們令人恐懼又吹毛求疵的權力並沒有對他產生任何影響。

西班牙在菲力普二世的統治之下逐漸強盛。她的船隊駛向各個海域 —— 世界就是她的財富寶庫。當財富累積起來，生活的基本需求也得以滿足時，藝術就隨之而來了。菲力普建造了雄偉的宮殿，成立了學校，鼓勵手工業生產，並派遣他的大使們前往世界各地搜羅藝術珍寶。國王是個務實的人，為人直率，有遠見，說話直截了當。他知道所有東西的費用，研究出最佳路線，找出解決問題的最好方法。他有一腔熱血和滿腹謀略 —— 國王就應如此。他的大臣們對他唯命是從。

對權力繼承的冷嘲熱諷，直至昨日還是一種顯然令人驚異地、超出人類認知的東西。但是，且慢！人類總能看到它巨大的荒謬性 —— 因此有了拷問臺。

在西班牙宗教裁判所，教會和國家聯合起來反對上帝。這似乎是極端邪惡而醜陋的，傲慢和虛偽也融入其中。然而犧牲也是有補償的。就在所

[048] 原文為「thou shalt not」。

謂的被打敗的那個時刻，精神插著勝利的翅膀飛回家了。被祝福了的或是獲得了安慰的人，依然是自己命運的主宰、靈魂的船長。

　　宗教裁判所得到的教訓是值得的 —— 殉難者為我們帶來了自由。戰爭的惡犬一旦被放向那些勇於思索的人，剩下的唯一後繼者會是肥胖無用的獅子狗，即我們所謂的「社會排斥者」。這隻獅子狗老態龍鍾，牙齒掉光，也早就放棄了自省反思。沒有獠牙的它，只能吃流質食物。它的唯一用處就是在馬棚中搜尋老鼠；在貴婦裙邊打瞌睡；在夢中看看早已失落的狗天堂。捕狗人就守候在牆角。

　　菲力普三世（Felipe III）是個萎靡不振、塗脂抹粉的花花公子。在他身上，修養已經開始枯萎凋零了。那些以自己的修養為傲的人們，反倒沒有什麼修養可言。藝術的全部魅力，這個人認為，僅僅是為他，以及他親愛的同伴 —— 一群口齒不清、衣著光鮮的公子哥兒和咯咯傻笑、矯揉造作的輕佻女人而存在。創造美之人亦即占據美之人的這種想法，從未在這個幾乎能將疲憊的床板壓垮之人的腦袋裡閃現。

　　他生活就是為了享樂 —— 因此他從未享受過任何東西。

　　在皇室豬窩裡，饜足感突然襲擊了他；消化和趣味逃之夭夭。菲力普三世很快地成為了輪椅上的木頭印第安人，由國務大臣萊爾馬公爵（Duque de Lerma）推著他。

　　大型動物養活巨型寄生物，菲力普三世的皇宮也是如此，連同它的傻瓜、侏儒、白癡，和它的所有扭腰擺臀、玩雜耍、揮霍無度的荒唐事，都難逃一劫：當菲力普三世出行時，他派了幾百人不分晝夜地敲打皇室所在之處附近的溼地，就為了讓那裡的青蛙們安靜下來。

　　我想他是對的。

當透過這些偉大的宮殿的裂縫送去癘疾和黑夜時，死亡之神該會露出怎樣的輕蔑的笑容？菲力普那腫脹的、沒有一點國王氣派的身體開始滿是疾病和疼痛；縈繞不去的不安折磨著他；看不見、驅不走的魔鬼在他的床上起舞，強扭著他的四肢，瘋狂地蹂躪每一根顫抖的神經。就這樣，他咽了氣。隨後，菲力普四世上臺，憑著維拉斯奎茲為他創作的四十幅肖像畫而不朽。在他父親死時，菲力普才十四歲。他是個早熟的孩子，顯示出一種遠超出他年齡的強健和決心。祖父菲力普二世是他的理想，而且人們很快就明白他那種溫和與簡樸的統治，就是仿效了偉大的菲力普二世所走的路線。

　　國務大臣萊爾馬公爵被罷免了，在很長一段時間裡實際上是他在統治著西班牙。取代他的是年輕國王的侍從，溫和有禮又俊美聰慧的奧里瓦雷斯。

　　奧里瓦雷斯來自塞維利亞，曾聽聞過維拉斯奎茲的家族。就是因為他的影響力，維拉斯奎茲才很快得到了皇室家族的首肯。國王十八歲，維拉斯奎茲二十四歲，而奧里瓦雷斯並不比他們大多少 —— 他們在一起就是一群男孩兒。而事實上，維拉斯奎茲如此輕鬆地保住宮廷畫師的職位，則歸功於他嫻熟的繪畫技巧，也許同樣歸功於他精湛的騎馬術。

　　在哈佛大學的時候，我曾經見過有人堅持要把一位著名的「右內邊鋒」安排在修辭學教學助理的位置上。當發現這個「右內邊鋒」幾乎完全無視自己將要去教授的科目時，人們只得不情願地放棄了這個計畫。即便在那時，還有人爭論說，他可以靠「死記硬背」來應付教學 —— 只要比他的學生們提前一節課熟悉教學內容就可以了。

　　但是奧里瓦雷斯知道維拉斯奎茲很會畫畫。藝術家俊朗的面孔、健壯

的身形以及精湛的騎馬術也發揮了一些作用。年輕的國王之所以被認為是馬德里最好的騎手，完全歸功於維拉斯奎茲和奧里瓦雷斯煞費苦心地從不在競技中超過他。

　　相比國王或維拉斯奎茲的生活，奧里瓦雷斯的自傳更加適於作為研究生活的對象。國王和維拉斯奎茲一直都那麼成功，閱讀他們的自傳沒有什麼樂趣可言。奧里瓦雷斯是在磨礪中成長起來的人的極佳例子。讀歷史時，請注意那些平凡的人是如何經常遇到巨大的衝擊並解決所有問題的。我曾見過一件身為二等律師卻榮升法官的荒謬之事，這甚至引發了人們的爭議，但他只是保持沉默，審時度勢，牢牢抓著自己的職位不放，就這樣一直堅持到他終於能不辱其名。快馬總是需要腳趾壓重 [049] 來獲得穩定和平衡 —— 因此人是需要尊重的。美國至少有三任總統出身平凡，他們毫不遜色於歷史中的其他各任，他們與那些人同樣偉大。有很多人會就此發表感想，認為這些人身上一直有著偉大的胚芽，等待著破土而出的機會。這個觀點是正確的、肯定的、恰當的，但是還應該添上一個附加條件，那就是，每個人都有偉大的胚芽，只不過有些人成為了發展停滯的犧牲品。而成功就像花蕾裡的蟲子，以那些人粉嫩的臉頰為食。

　　菲力普就這樣被扼殺於花苞的狀態，因為他沒有擺脫奧里瓦雷斯的陰影。首相舉辦了涉獵活動、競賽、慶典和化裝舞會。菲力普簡單的生活在黑色的衣著中漸漸褪色 —— 所有的一切都像過去那樣發生著。菲力普滑到了反擊底線，他所簽署的每一份檔，都是在他那溫文爾雅、大權在握、遊刃有餘的首相的指點下完成的 —— 這就是掩藏在天鵝絨手套下的鐵手，真正的外柔內剛。從他二十歲開始，在對傀儡政權產生了第一次短暫恐慌之後，統治的新奇感就消磨殆盡了。於是在四十餘年的時間裡，他不

[049]　腳趾壓重是對賽馬的蹄子進行處理以調整步伐的一種方法。

再參與投票表決或是發起任何一個法案。首相管理他的娛樂消遣、風流韻事以及睡眠時間。國王被約束著，但卻對此毫無感覺，而黎塞留般的奧里瓦雷斯就這樣顯示出了他的權力。沒有事情能讓國王去思考，而莊嚴的母親 —— 西班牙，在逐漸走向她的末日。

當維拉斯奎茲接受任命時，宮裡已經有三位宮廷畫師了。他們是菲力普三世委任的三個義大利人。他們的腦子塞滿了先輩的傳統。他們的作品的風格和老師的一樣，而這些老師的老師又曾與提香共事過 —— 藝術之美也就經過三次稀釋了。現在我們之所以會知道他們的名字，僅僅是因為他們三人在維拉斯奎茲出現在宮廷時，唱響了一首動聽的反對之歌。他們絞盡腦汁想讓他失敗，這演變為長期的藝術家的嫉妒，而最終的爆發將他們都埋葬了。這些下屬宮廷畫師的陰謀詭計、挑戰和不斷地打擊是否對維拉斯奎茲產生過影響，我們無從得知。他以驚人的毅力走著自己的路，過著自己的生活 —— 遠在地位和權力的浮華之外的生活。

國王每天都要通過一條祕密通道去維拉斯奎茲的畫室看他工作。這裡總有一把為他準備的椅子，甚至還有一個畫架以及整套畫筆和調色板，他會用這些來塗上幾筆。已經來到馬德里的帕切科，整日忙於侵犯山繆‧皮普斯的版權。他也曾說過國王是個技巧嫻熟的畫家 —— 只不過這一評價是在國王在世之時發表的。

除了讓國王坐下來當模特兒，維拉斯奎茲想不出別的方法讓國王安靜下來。這個畫室總有一張未完成的國王肖像。從十八歲到五十四歲，國王都給維拉斯奎茲當模特兒，讓他給他畫像。他總是擺出那錐子般的細腿、陰鬱的臉和冷漠的神情。沒有思想，沒有靈感，沒有希望，沒有不計回報的愛，沒有尚未實現的夢想。國王不會對他人仁愛，他總是心懷仇恨。而維拉斯奎茲並沒有用他的藝術去奉承國王：他有著藝術的良心。真實，是

他的指路明燈。維拉斯奎茲的偉大之處在於，所有的題材對於他來說都是平等的。他不會去挑選經典的或獨特的題材。從來不會有畫家在解釋他們所挑選的題材時說，選擇這個或那個是因為它們漂亮或有趣，但是他們會告訴你，之所以不選某一個是因為這個「不能人畫」── 意思就是說，他們畫不了它。

「我不會特別擅長寫作某一主題 ── 所有的主題在我看來都一樣！」主持牧師斯威夫特[050] 對斯特拉[051] 說道。

「那就為我寫篇關於掃帚柄的隨筆吧。」斯特拉答道。

於是斯威夫特寫了那篇文章，一篇充滿了深奧難懂的道理和智慧以及迷人的洞察力的文章。

菲力普長橢圓形的、毫無生氣的臉是對維拉斯奎茲的挑戰。他分析這個男人所擁有的表情上的全部陰影，從中剝離出他的靈魂。在基督教國家的每一條走廊的每一面牆上，都掛著這樣的畫像：面呈菜色、髮捲緊密、雙手無力，還有無神的眼睛。和標榜的權力毫不相稱的這些特點，沉沒了自身，卻揭示了主體。

為什麼說惠斯勒認為維拉斯奎茲是畫家中的畫家這一點是對的，原因就在於此。惠斯勒創作的〈鐵匠〉，向你展示的就是鐵匠，而不是惠斯勒；倫勃朗所繪的母親的肖像表現的就是這個女人；弗蘭斯·哈爾斯[052] 給你帶來的是市長，而不是他自己。在所有作家中，莎士比亞是最客觀的，他從不露出自己的馬腳。

[050]　斯威夫特 (Jonathan Swift, 1667 ～ 1745)，英國愛爾蘭諷刺文學大師、散文家、政治檄文執筆者（起先為輝格黨，後是保守黨）、詩人、都柏林聖派翠克大教堂主持牧師。以《格列佛遊記》和《一隻桶的故事》等作品聞名於世。

[051]　斯特拉 (Esther Johnson，後多稱為 Stella) 喬納森·斯威夫特生命中極為重要的女人。

[052]　弗朗茨·哈爾斯 (Frans Hals，約 1580 ～ 1666)，荷蘭現實主義畫派奠基人，尤以肖像畫著稱。

當魯本斯繪製菲力普四世的肖像畫時，他在人物的臉頰上添上了一抹生氣勃勃的紅暈 —— 這可從未在這張臉上出現過。顯示健康、快樂的生活是魯本斯的畫的特點，他的調色板離不開這些色調。魯本斯的畫作都是千篇一律的，因為這個人的想像力只出現在他對人物的匆匆一瞥中，這歪曲了他的色彩。他帶給觀眾的永遠是一大群魯本斯。

但是且慢！「沉沒自身」這個表達，不過是寫作上的一種修辭手法。真正的畫家從不沉沒自身：他總是高高在上，凌駕於任何他所描繪的對象或主題。魯本斯的作品中身強體壯的人物和他所表現出的愉悅歡快的主題，都顯示了這個人的局限性。他還沒有那麼偉大，能夠理解細小精妙的、無足輕重的和荒謬可笑的事物。只有非常偉大的人才能描繪侏儒、白癡、醉漢和國王。於是這個偉人的多面性不斷欺騙著世界，讓世界相信他和這樣一群人是一夥的。或者，從另一方面來說，他在當時就「沉沒自身」了。然而事實卻是，他以自己的本性理解了全部。莎士比亞成為「普遍的人」，我們迷失在他那千回百轉、令人驚奇的想像力中。越偉大也就越難以被人領會。

繪畫初學者描畫自己所見。或者，更準確地說，他描畫他認為自己所看到的事物。如果他成長起來，接下來他將要描畫的便是他所想像的，就像魯本斯一樣。然後這裡還有一個階段，那就是螺旋形上升的階段。回轉到初始時期，畫家會再一次描繪他所見到的。

這是維拉斯奎茲所做的，同時這也是他的與眾不同之處。最後的和最初的階段之間的差別就在於藝術家已經學會了如何去看。

寫作沒有其他訣竅，只要知道寫什麼就足夠了。繪畫也沒有其他訣竅，只需去看並理解你將描繪的對象。

「我是否應該就按著自己所看到的去畫呢？」這個大畫家以純真之心問道。回答是：「是的，為什麼不以你描繪的樣子去看待事物呢？」

國王和畫家一起漸漸成長起來：他們對犬馬、藝術有著共同的認識。國王用這些來消磨時間、忘卻自己。畫家雖然也發現馬和狗的確是消遣娛樂的好幫手，但是藝術對於維拉斯奎茲而言是一種信仰，一種神聖的激情。

名義上，宮廷畫師和宮廷廚師是同級的，津貼也是一樣的。但是維拉斯奎茲控制著國王，而國王對此亦毫無所知。就像所有奢侈放蕩的人一樣，菲力普四世也帶著懺悔的痙攣，試圖彌補不合理的開銷。

我們都熟知那些揮金如土的人，不餓也不渴卻把大部分錢用來大吃大喝，拉上一群應該躺在床上的人坐著馬車四處遊蕩，但到了第二天卻只買一個三明治充當午餐，只為了省下五分錢的車費而寧願走上一英里^[053]。我們中有些人做過這樣的事情。當然菲力普也會偶爾擠出一點錢來買畫布，還要對畫布的大小抱怨幾句，用頗為受傷的語氣問維拉斯奎茲他用那最後一點布頭畫了多少幅畫！但是維拉斯奎茲是個交際能手，能讓他的君主一笑而過。然而，當這位藝術家去世之時，他的財產管理人不得不上訴國家，請求清償十年前藝術家就應該支付的一筆款項。在忠心耿耿服務了二十年之後，在治國方略上勝過黎塞留的奧里瓦雷斯落得了不光彩的名聲，還被解除了宮廷職位。

在爭論中，維拉斯奎茲站在他的老朋友奧里瓦雷斯這一邊，冒著招致國王強烈的不悅的危險。國王可以換掉他的國務大臣，卻無人可以替代這位藝術家。於是菲力普強忍住怒火，允許維拉斯奎茲表達他的個人想法，

[053] 約 1.6 公里。

但拒絕接受他的辭職書。

毫無疑問，菲力普沒有讓他和奧里瓦雷斯一起突然被貶黜。對維拉斯奎茲而言，這是一場災難。如果維拉斯奎茲被不滿的國王一腳踢開，義大利就能擁有他，梵蒂岡也會對他敞開大門。在那裡，他沒有經濟上的困擾，還能和實力與他不相上下的人在一起，受到鼓舞和提升。他也許會在繪畫形式和色彩上創造出奇蹟，這種奇蹟甚至能讓西斯廷禮拜堂令人嘆為觀止的天頂畫 [054] 也相形見絀。

但他也許不會這樣做 —— 還有什麼能比這樣的思索更無用卻令人神往呢？

當奧里瓦雷斯被免職時，國王忍受著維拉斯奎茲沉著的指責。他仍然留下了這個他喜愛的畫家，也許是因為魯本斯向國王保證，維拉斯奎茲是一個堪為全歐洲任何人之師的藝術家。

維拉斯奎茲曾兩次出訪義大利，作為皇家大使為普拉多畫廊徵集雕塑作品，並順帶複製了原畫。因此現在的普拉多有一大批委羅內塞、丁托列托和提香 [055] 的作品，它們都是維拉斯奎茲複製的。

一幅由維拉斯奎茲複製的提香的作品，想想它的價值！這些複製作品極其忠實於原作，甚至還加上了簽名和日期，以至於很難區分哪一幅是真跡，哪一幅是複製作品。

當魯本斯奉曼圖亞公爵之命帶著禮物 —— 由他自己完成的作品，出現在馬德里宮廷時，我不禁這樣想像：聰慧、高貴的魯本斯和同樣聰慧、高貴的維拉斯奎茲相聚在某個祕密的角落，伴隨著瓶塞進出的聲音、臉上帶著的微笑以及輕聲的懺悔。

[054] 西斯廷禮拜堂天頂畫，由米開朗基羅創作。
[055] 三位均是義大利文藝復興時期的重要藝術家。

在馬德里，魯本斯的到來給整個宮廷帶來了一陣震顫，而只有維拉斯奎茲理解這種震顫意味著什麼。因為他發現國王在維拉斯奎茲自己的畫室裡為給魯本斯當模特兒做著準備。

維拉斯奎茲從未見過這種情形 —— 他已經為國王畫過數十次肖像，從沒有其他人被允許給國王畫像。他也很好奇這幅畫最終會是什麼樣子。

魯本斯，比維拉斯奎茲年長二十二歲。他似乎在這場比賽中顯得較為收斂。而鑑賞家認為，在這位和藹可親的佛蘭芒人創作於西班牙的各式畫作中，這幅畫中少了一些生機勃勃、歡快愉悅的魯本斯式的繪畫特徵。

雖然人們嘲諷歸於魯本斯名下的許多繪畫作品實際上由他的學生們完成，但當我們看到在短短九個月裡，這位大師在馬德里完成的數量驚人的作品 —— 十二幅肖像畫、二十幅複製作品以及一些群像時，這些譏諷就失去了論點。而且除此以外，當國王、魯本斯和維拉斯奎茲出行遠遊；當他們要翻越山嶺；當有宴會和招待要參加時，魯本斯還要將時間花在馬背上。魯本斯那時已年過五十，但是他的青春之火，以及愉悅的如清晨般的活力，並沒有被年歲削弱。

維拉斯奎茲有許多學生，但是在牟利羅身上，他作為老師的技巧才得以以最好的方式顯示出來。他的學生中有一些畫得和他幾乎一樣，除了一點：他們忽視了將生命的氣息吹入自己的作品的重要性。但是維拉斯奎茲似乎鼓勵牟利羅追隨他自己的喜怒無常和鬱鬱寡歡的天性。於是，牟利羅成為了他自己，而不是一個稀釋了的維拉斯奎茲。

維拉斯奎茲強大的行政管理能力，如同他作為畫家的能力一般，深得國王賞識。因此，他被推至司儀的職位。在這份工作中，他在接連不斷地、對細枝末節精益求精的要求上，消耗了人生最後的時日。他享年

六十一歲，是沒有價值的繁瑣任務的犧牲者。但恰恰相反的是，愚蠢的國王認為這些工作與創作永不磨滅的畫同等重要。

　　維拉斯奎茲的妻子與他是如此地密不可分，以至於在他去世之後八天，她也追隨他而去 —— 儘管醫生宣稱她是無疾而終的。丈夫和妻子被合葬在教堂的墓穴裡，一百餘年後這座教堂毀於火災，且未被重建。沒有一塊石頭標記出他們的長眠之地，而我們也不需要這樣的一塊石頭。因為維拉斯奎茲就活在他的作品中。他所創造出的真實、光彩和美麗，懸掛在上百面牆壁上，是敢作敢為之人的靈感來源，也是現在和將來的無價遺產。

 第六章　維拉斯奎茲

第七章
柯洛

　　尚－巴蒂斯特・卡密爾・柯洛（Jean-Baptiste-Camille Corot，西元 1796～1875 年），法國 19 世紀中期最出色的風景畫家，其創作手法對後來的印象主義有一定影響，代表作〈珍珠女郎〉、〈蒙特楓丹的回憶〉。

第七章 柯洛

太陽在地平線上漸漸沉落。嘭！它扔出了自己的最後一束光線，給浮雲鍍上了一絲絲的金色和紫色。現在，它完全消失了。好啊，很好！暮色降臨了。天堂，多麼的靜謐！眼下的天空裡只留下淡如柔柔的水霧的檸檬黃。這是太陽最後的殘留。它投入了夜空的深藍中，從綠色變為一種前所未見的細微的淺藍綠色 —— 一種無法形容的流動的精緻……大地失去了它們的顏色，樹木不過是灰色或褐色的條塊……黑色的水面倒映著單調的天空。我們漸漸喪失了視物的能力，但是還是能感覺到萬物各在其位。所有的一切都那麼模糊、混沌。自然昏昏欲睡。夜晚清新的空氣在樹葉、花朵間穿過，鳥兒在輕聲唱著它們的晚禱歌。

—— 柯洛 [056] 寫給格雷厄姆的信

絕大多數青年藝術家從在細節效果上下功夫開始創作。他們試圖看清每一片樹葉、每一根莖幹，描繪每一個細節。並將它們展現在畫作中。

細心描畫並盡力完成作品的能力確實非常重要，但是偉大的畫家必須在他繪製巨作之前忘卻如何繪畫。就像每個強大的作家必然在他寫作之前把文法書放回架子上一樣。我曾聽威廉·豪威爾斯 [057] 說過，任何一個教會學校聰明活潑的十六歲女孩，都能在修辭學考試中取得比他更好的成績 —— 這種坦承並不會損害豪威爾斯先生的名譽。

「你會建議我參加演講術的培訓嗎？」有一次，一個立志成為亨利·比徹 [058] 那樣的演講家的年輕人問道。

「是的，必須如此。一定要仔細地研究演講術。但是一旦你成為了一

[056] 柯羅（Jean ～ Baptiste Corot, 1796 ～ 1875），法國風景畫家、版畫家。
[057] 威廉·豪威爾斯（William Howells, 1837 ～ 1920），美國現實主義作家和文學批評家，以聖誕故事《每日都是耶誕節》（*Christmas Every Day*）聞名。
[058] 亨利·比徹（Henry Beecher, 1813 ～ 1887），美國牧師、社會改革家和演說家。

名演說家，就必須忘掉它。」這就是回答。

　　剛開始畫畫的柯洛，像個孩童般畫得十分粗魯、粗糙、含糊，任何一個學齡兒童都能畫出這樣的畫。接下來他開始「完善」他的草稿，這一工作伴隨著無盡的痛苦。如果他畫一幢房子的素描，就會表現這棟房子的屋頂是木製的，或是鋪著稻草或瓦片。他畫的樹揭示了樹皮的紋理以及樹葉的形狀，而每一朵花都盛著它的雌蕊和雄蕊，以表明畫家熟知植物學。他二十九歲時創作於羅馬的兩幅作品〈鬥獸場〉和〈古羅馬廣場〉（現藏於羅浮宮）就是優秀的作品——細節完整、描繪準確，顯示出了扎實的基本功。它們是「防轟炸的」——批評界無可指摘、萬無一失。可要當心啊，柯洛！在這裡止步不前，你將成為一名無可挑剔的畫家。也就是說，你會畫得和其他上百個法國畫家一樣。你的作品會有市場，會得到批評家的讚許。在沙龍裡你的作品絕不會被吹捧上天，也不會被打入墳墓。社會將向你獻殷勤，窈窕淑女們對你微笑並鼓勵你。你將成為一個成功人士，你的名字會安穩地列在那些不受爭議的人中間。在你韶華已逝、兩鬢斑白之前，你就會被一個時尚的新寵排擠掉。

　　有這樣一個沒有多少價值的事實，那就是有史以來最偉大的兩位風景畫家都是在城市出生、長大的。透納 [059] 出生於倫敦，是麵包師傅的兒子，命運如此緊地牽絆著他，以至於直到他成年才走出倫敦市區。柯洛生於巴黎，他作於二十二歲的第一張戶外寫生，是在熙熙攘攘的塞納河邊的碼頭中完成的。

　　五個實力強者構成了巴比松畫派，而這些人之中，有三個在巴

[059]　透納（Joseph Turner, 1775～1851），英國浪漫主義風景畫家、水彩畫家和版畫家。

黎 —— 輕浮的巴黎、樂都巴黎。柯洛、盧梭[060]和杜比尼[061]都是大都市的孩子。

我提到這些是出於對真實的興趣，也是為了讓良心安穩一點。因為我注意到，我對之前寫到的這個城市男孩大加讚賞，好像上帝就只偏愛他似的。

透納用他親手繪製的作品（由頭腦和心靈來強化的作品）賺了上百萬美元，並給英國留下了被他廢棄的一千九百多張素描。藝術史中是否還會有這樣孜孜不倦、勤勤勉勉的人的例子呢？柯洛，身高六英尺[062]，體重兩百磅[063]，臉色紅潤，簡樸，誠實本分，穿著農民式的寬鬆上衣以及釘了鞋釘的木鞋，走路時還會輕輕哼著小曲。他習慣於一年去巴黎 —— 他的出生地兩三次。走在街道上，他身後總會跟著一群流浪兒。我在此說一句與本書毫不相關、略帶貶損的話：這就像紐約百老匯街頭的老約書亞‧惠特科姆[064]身後跟著一群流浪兒一樣。

英國貴族經常穿得像農場主一樣，因為驕傲能透過簡樸來表現。但是卡米勒‧柯洛的這種毫不在意的姿態 —— 如果這也算是一種姿態的話，就像裝點在野鴨身上的羽毛一樣，對他來說再自然不過了。如果裝腔作勢是自然而然的，那麼就不是裝腔作勢了。而柯洛，這個世界上最簡樸的人，卻被許多人當作矯揉造作之人。他的作品是那麼靜謐、樸實，以至於

[060] 盧梭（Henri Rousseau, 1844～1910），法國原始主義畫家，因做過稅務員的工作，而被稱為「稅務員盧梭」。

[061] 杜比尼（Charles-Francois Daubigny, 1817～1878），法國風景畫家。

[062] 約 1.82 公尺。

[063] 約 90.7 公斤。

[064] 約書亞‧惠特科姆是亨利‧湯普森（Henry Thompson, 1833～1911，美國劇作家、戲劇演員）於 1869 年創作的一部小短劇中的主角。是一個來自新罕布夏（New Hampshire，美國州名）、想要闖蕩大城市的「鄉巴佬」。

藝術世界拒絕嚴肅地看待它。柯洛和瓦爾特・惠特曼[065]一樣謙遜，毫無虛榮之心。

在叛亂戰爭[066]期間，惠特曼幾乎散盡家財。他身心俱疲，因為他的財產和精力都用來照顧受傷的士兵了。在圍攻巴黎時，柯洛本可以站在戰事防禦線之外，但是他不能容忍自己苟且偷生。他依然留在城裡，與眾人患難與共，把所有的錢花在照顧傷者身上。他夜以繼日地照料病人，傾聽垂死之人的懺悔，合上死者的雙眼。對於每一個人來說，特別是那些普通百姓、激進黨以及不裝模作樣、默默無聞的人來說，他就是「柯洛老爹」，這個七十五歲的健朗老人每到一處，都會給那裡帶來堅定的希望和勇氣。

柯洛和惠特曼一樣，擁有著前所未有的幸福。

柯洛以一種無從考證的方式作畫，而惠特曼的寫作讓人認為他是第一個以詩文來表達自己的人 —— 前無古人，以他開始。他們擁有全部的時間；他們從不匆忙；他們邀請他們的靈魂一同遊蕩；他們喜歡每一個女人，以至於無法從中選擇一個；他們都被嘲笑、被呵斥、被誤解，即將離開人世他們才被人們所理解。儘管他們的作品不斷地被拒斥，那些愚蠢、粗俗的人也不可能理解他們，他們依然在自己的道路上前行，平和而寬容 —— 既不道歉也不解釋，沒有怨恨，也不仇恨任何人，且對所有人都很寬容。

世界對沃爾特・惠特曼的看法依然分為兩派：一方認為他不過是個粗俗、漫不經心的作家，毫無技巧、風格或洞見可言；另一方相信他有著如

[065] 惠特曼（Walter Whitman, 1819 ～ 1892），美國詩人、散文家、記者和人文主義者，著有詩集《草葉集》。
[066] 指美國內戰（1861 ～ 1865）。

此精妙入微的觀察力，如此直入事物心臟的穿透力，以至於無人可比、無人能及。

在柯洛四十年的職業生涯中，有評論家說道，當他們屈尊並要提及柯洛的時候，「這裡有兩個世界 —— 神的世界和柯洛的世界」。他被看做一個無害的瘋子，他觀察事物的方式和常人不同，所以他們縱容他，在沙龍裡將他的畫作連同許多損他的俏皮話，懸掛在「地下墓穴」。「柯洛自然」這一說法，現在仍然存在。

但是現在，這個觀點逐漸有所發展，那就是卡米勒‧柯洛是在尋找美。他找到了它 —— 他描畫他所見的，而他所見之物卻是那些普通人沒有能力看見、也從未見過的。科學告訴我們，對於某些極其微弱的聲音，我們不發達的聽覺是無法聽到的。顏色有上千種暈染、混合以及變化，沒有經過訓練的眼睛是不能分辨的。

如果柯洛能看到比我們所見的更多的東西，那為什麼還要抨擊他呢？於是柯洛已經漸漸地、十分緩慢地被人們所接受為一個有著超常能力的人 —— 缺乏判斷力的是我們，有缺陷的也是我們，而不是他。那些曾經扔向他的石塊，如今凝聚成懷念他的紀念碑。

卡米勒‧柯洛的父親是一個農民，他漂泊到巴黎來尋找生路。他有活力，敏銳、聰明、節儉 —— 如果一個法國人是節儉的，那麼他的經濟收入狀況，能讓康乃迪克州 [067] 的牌子看上去像奢侈品牌一樣。

這個年輕人當了一家紡織品店的店員，這家店銷售女帽裝飾品，正如絕大多數法國紡織品店一樣。他嚴謹、一絲不苟，有著良好的教養，總是打著白色的領帶。在這家店的女帽銷售部職員中，有一個瑞士女孩，她來

[067]　康乃迪克州（Connecticut），美國州名。

巴黎有著自己的打算：為了學習女帽和服裝製作。她打算在學成之後返回瑞士那個有著自由和瑞士乳酪的地方，在她出生的村子度過她的一生，以給村民做衣服來謀生。

但她沒有回瑞士，因為不久之後她就嫁給了這個帶著白領帶、一絲不苟的年輕紡織店店員。

我們的地球像個橘子那樣圓，在兩端略為平坦，而瑞士人是這個星球上最富足的人。瑞士比起地球上其他國家，少的是文盲、貧窮、酗酒，多的是受過教育的人以及自由。這已經持續了兩百年。有人說原因在於，她沒有常備軍和海軍。她的周邊都是實力強國，他們是那般妒忌她，以至於相互間都不允許來騷擾她。她還沒有強大到能與他們抗衡的地步，國家太小而不足以發動戰爭，於是她便有了必要的理由來隻關注自家的政務。這也是一個人得以成功的唯一途徑 —— 管好你自己 —— 同時也是一個國家的最佳政策。

瑞士人用頭腦想出、用手實現創作的方式令人驚嘆。在所有的瑞士學校中，學生們畫畫、縫紉、雕刻木頭並動手實踐。斐斯泰洛齊 [068] 是瑞士人，而福祿貝爾 [069] 更像個瑞士人而不是德國人。幼稚園的手工課都是由瑞士人教授的。數年來，我們在教育方針的制定上取得的巨大進步，就是堅持將幼稚園的概念推廣到了更多地方。世界應該感謝瑞士人 —— 他們的觀點的深紅色已經浸染了整個文明的思維。

瑞士人知道如何去做。

不論何處都需要來自瑞士的熟練工人。

[068]　斐斯泰洛齊（Johann Pestalozzi, 1746 ～ 1827），瑞士教育學家，提倡實物教學法，即認識孩童獨一無二的需要和能力。這奠定了現代教育的基礎。

[069]　福祿貝爾（Friedrich Frobell, 1782 ～ 1852），德國教育家、幼稚園創辦人，斐斯泰洛齊的學生。他發展了幼稚園（kindergarten）的概念，並創造了現在用於德語和英語的這個詞。

那個巴黎店鋪裡的瑞士女孩還是個技巧嫻熟的縫紉女工，她在工作中所展現出來的良好的品味和天賦，讓她的雇主們歡喜不已。有線索表明，他們曾試圖勸說她不要和那個打著白領帶的店員結婚。如果他們得逞的話，藝術世界將會有怎樣巨大的損失啊！愛情比商業野心更強大，於是女工嫁給了年輕的店員。後來他們有了一個小小的愛巢，可以讓他們在一天的工作結束後雙宿雙棲。

一年之後，國內的緊張局勢使得這個年輕女人選擇待在家中，但是她還是不放棄她的縫紉工作。有些顧客又找到她，希望她能為他們工作。

當小危機帶來的壓力得以安全度過時，年輕的母親發現她能在家裡擁有更多的顧客，做更多的工作。於是一個女孩被雇來幫她，然後是兩個、三個⋯⋯

樓下的房間被加固了，安上了展示櫥窗。它位於巴克街和皇家橋交匯的角落，能看到羅浮宮。這地方很容易找，如果下次你去巴黎的時候，最好也去看看 ── 這是一塊聖地。

柯洛已經向我們講述了很多有關他的母親的事情 ── 這個法國人傾向於將他的父親簡單地看作雖是家庭的必備成員，卻是不便打擾的附屬品，也許這是從這一家的母親那裡汲取的觀點。他的母親是他的朋友和慰藉。柯洛的母親聰明、勤勉並且機智。她體格強健，精神也很強大。

時機成熟時，她做起了自己的生意，買下了他們居住的房子，並給她的兒子和兩個女兒存下了一大筆可觀的彩禮和嫁妝。一直以來，柯洛的父親總是打著白領帶，對客人掛著一絲不苟的笑容，而對自己的家庭卻很嚴肅。他還是做自己的老本行 ── 店面巡視員，以讓他那能幹的妻子開的「女帽和女裝製作公司」更為體面。

父親對柯洛的期望就是他能夠成為一個模範的店面巡視員，跟隨他父親的腳步。於是，儘管還是個孩子，這個男孩就開始在紡織品商店工作，謹記著父親的教誨。

這個教誨，在接下來的年月裡，應該讓柯洛感激不盡。它讓他養成把用過的東西放回原位、準確記帳、把自己的工作安排得井井有條的習慣。而在他四十餘年的藝術生涯中，他都以每天早晨七點五十七分準時到達工作室而感到自豪。

柯洛的母親也是一個技巧相當嫻熟的繪圖員。在她的工作中，她會為花樣設計草圖。如果有意購買她的商品的顧客無法想像出花邊的樣子，她就會畫出花邊草圖給他們看。

野蠻部落早在識字之前就能繪畫。同樣的，所有的兒童在學會閱讀前也會畫畫。兒童的發展映照著人類的發展。柯洛像所有的男孩那樣畫畫，他的母親鼓勵他這樣做，還給他提供範本。

當他開始在紡織品店工作時，就在櫃檯上畫草圖，上面還經常裝點著一行行多餘的、鬼畫符般的文字。但是這些畫作未必能說明他將來會成為偉大的藝術家 —— 上千個紡織品店店員都畫過草圖，而他們的餘生也依然是紡織品店店員。但是一個好的紡織品店店員不能畫得太多或太好，否則他們就不能在自己這一行脫穎而出，從而在某一天掌管某個部門。

卡米勒・柯洛在男子服飾用品店工作得並不好 —— 他的心不在這裡。作為某個正在萌芽的藝術天才，他是我所知的人之中表現得並不那麼差的一個。他在一家雜貨店當店員。當一個女人走進來要了一打雞蛋和半蒲式耳 [070] 馬鈴薯時，這個天才數出了一打馬鈴薯，給這位顧客送上了半

[070]　1 蒲式耳馬鈴薯等於 60 磅，約 27.2 公斤。半蒲式耳馬鈴薯約有 13.6 公斤。

蒲式耳的雞蛋。

當一個陌生人走進來要求見店主時，這個漫不經心的年輕店員回答道：「現在他正好出去了，但是我們有些和他的貨差不多好的貨。」

柯洛並沒有能力讓別人相信他們需要一些並不必要的東西 —— 在小心翼翼的人際交往和堅持己見背後，他們只要他們想要的。男孩的愚鈍讓這個優秀的父親提前衰老了 —— 正如父親所宣稱的那樣。為人父母的苦楚，很難一一道來。卡米勒·柯洛是個失敗者 —— 他又壯又胖還很懶，脾氣好得讓人抓狂。他在羅浮宮裡閒逛，張著嘴杵在克勞德·洛林[071]畫作前，直到值班員要求他挪個地方。他的母親懂一點藝術，他們總在一起討論所有的繪畫新作。父親對此提出異議：他公開聲明母親在鼓勵男孩繼續這樣渾渾噩噩、胸無大志地過日子。

柯洛丟了他的工作。他的父親讓他去了另一個地方。

一個月之後他們又讓他停工了兩週，然後給他送了張紙條，告訴他不要再去了。他在家徘徊閒蕩，拉拉小提琴，在他母親的縫紉女工工作時給她們唱歌。那些女孩們都喜愛他 —— 如果他母親出門了，留他照看店鋪，他就給所有人放假，直至夫人回來。他溫厚的脾氣無人可抗拒。他嘲笑櫥窗裡的帽子，偷偷地畫下那些過來試穿的客人，甚至還對他母親為了賺得一點小錢而迎合那些認真過頭的有錢人的事，發表一通沒有意義的評論。這些擺出一副嚴謹的態度的顧客還經常討論起荷葉邊、蝴蝶結、胸衣和飾有緞帶的便宜貨，就好像她們才是永恆的真理。

「我媽媽是一個雕塑家，她改進了自然，」有一天柯洛對那些女孩說，「一個女人即使身形不好看，柯洛夫人也能讓她展現最完美的身材比例，

[071]　克勞德·洛林（Claude Lorrain, 約 1600～1682），法國巴羅克時期的藝術家，活躍於義大利，以風景畫著稱。

讓那些男人們立刻拜倒在她裙下。」但類似這樣的詼諧的評語從未出現在他父親身上。表面上看，柯洛對他的父親畢恭畢敬，其尊敬的態度甚至令人懷疑。父親「管束」著他 —— 但除此以外便沒有什麼了。

在阿喀琉斯·米夏隆[072]的畫室，柯洛結交了一個朋友 —— 雕塑家的兒子克勞德·米夏隆。小米夏隆的雕塑技法超群，畫技相當了得，而且毫無疑問地，正是他燃起了年輕的柯洛心中希望的火焰。他準備開始自己的藝術創作生涯，而這一點恰恰是老柯洛強烈反對的。

年已二十六的卡米勒·柯洛，職業卻如此漂泊不定，完全是個失敗者，正如過去的十年那樣。他對自己說服父母並無多少信心，也不大願意去勸說父母贊同自己的想法。他像孩子那樣順從，不會也不能做任何事情，除非他得到允許 —— 這多少是出於被「管束」的原因。

最終，他的父親無可奈何地說：「卡米勒，你已經到了繼承家業的年紀。但是由於你不願抓住這個機會，成為一名商人。那為何不這樣，我給你每年三百美元的生活費，你按照自己的想法生活。但就這些，你別想再從我這裡多要哪怕一分錢。我想說的已經說完了。現在，你走吧，去做你想做的事情。」

柯洛的父親一言既出，駟馬難追。而且這聽上去和阿爾弗雷德·丁尼生[073]的祖父對阿爾弗雷德說出的評論驚人地相似：「這裡有一幾尼[074]，贈給你的詩。就這些。這就是你能從詩歌上得到的第一筆以及最後一筆錢。」

柯洛聽到他的父親的決定後高興得迸出了淚花，他激動地擁抱了板著

[072] 阿喀琉斯·米夏隆（Achille Etna Michallon, 1796～1822），法國風景畫家，柯羅的老師兼好友。

[073] 阿爾弗雷德·丁尼生（Alfred Tennyson, 1809～1892），英國維多利亞時期詩人。

[074] 幾尼（Guinea），英國十七世紀後半期到十九世紀初期流通的一種金幣，每幾尼相當於 21 先令，現值 1.05 英鎊。

臉的、打著白領帶的父親。

　　他馬上開始了自己的藝術事業，還用即興的歌劇詠嘆調，向縫紉女工們宣告了他的打算。他拿上畫架和顏料，奔向拉船道，去進行他的第一次戶外寫生。

　　很快，女孩們成群結隊地過來，為了看看工作中的卡米勒先生。有個女孩，羅斯小姐，留在那裡的時間比其他女孩更長。時光荏苒三十年後，柯洛在 1858 年提到了這件小事，並補充道：「我沒有結婚 —— 羅斯小姐也沒有結婚。她還健在，就在上個星期還來這裡看過我。啊！事情發生了多大的變化啊 —— 我依然保留著我的第一幅畫作 —— 還是那同一幅畫，重現著當年的時光和景致，但是羅斯小姐和我，我們又在哪裡呢？」

　　從透納和柯洛可以追溯到同一位藝術前輩。正是克勞德最先點燃了麵包師之子 [075] 的心火，也正是克勞德沖淡了卡米勒・柯洛對緞帶和男裝的熱情。

　　透納堅定了他的信念，那就是他的某幅作品一定會出現在國家美術館的牆上，掛在「克勞德・洛林」[076] 的旁邊。而今天，你在羅浮宮可以看到「柯洛」和「克勞德」肩並肩地排列著。這些人有著奇異的相似點，然而就我所知，柯洛從未聽說過透納。儘管如此，他深受英國畫家康斯太布林 [077] 的影響。康斯太布林和透納同歲，而透納曾一度是他較為強勁的對手。

　　在康斯太布林、透納或柯洛出生之前，克勞德已逝世百年。但是時間不過是個幻象，所有的靈魂都處於同一時代。從精神上看，這些人都是同

[075]　指透納。

[076]　指克勞德・洛林的畫作。

[077]　康斯太布林（John Constable, 1776 ～ 1837），英國浪漫主義畫家。

時代的人，都是兄弟。克勞德、柯洛和透納都終身未婚——他們都與藝術結下了婚約。康斯太布林成熟得很快，他獲得了金幾尼的回報，陷入了上流社會的絲綢之網。成功來得比他所能承受的速度更快，他成了大腦脂肪變性的犧牲品，死於對沾沾自喜的猛烈攻擊。

大約在 1832 年，康斯太布林在巴黎舉辦了個人畫展——這對英國人來說是頗為需要勇氣的事。巴黎當時且現在依然持有的對英國藝術的看法，如同英國人現在對美國的藝術的評價一樣——不過要插人說明，有三位美國人，惠斯勒[078]、薩金特[079]和阿貝[080]，讓英國人對美國的藝術家的流言蜚語停止了。

約翰·康斯太布林在巴黎的畫展受到了好評。批評家認為，他的畫作和克勞德·洛林的作品驚人地相似。康斯太布林的確有意識地模仿了克勞德。柯洛看到了這個英國人的作品，意識到這些正是他想畫的，於是對之五體投地、頂禮膜拜。整整一年，他都放棄了「克勞德」，而畫得更像「康斯太布林」了。

曾經有一段時間，透納的作品風格和康斯太布林的極為相似。因為他們有著同一位老師。但是有一天，當透納被捲下海岸[081]，就再也沒有人能與他並駕齊驅了。

無人能複製柯洛。他擺脫克勞德和康斯太布林的影響、獲得自由之後創作的作品，有一種充滿幻覺的、無形的、微妙的特性。沒有一個模仿者能夠在自己的畫布上掌握這種特性。即便是柯洛也不能複製自己的畫作——他的作品是精神的產物。他的作品所表達出的東西，超越了手頭

[078]　惠斯勒（James Whistler, 1834 ～ 1903），美籍英國畫家。
[079]　薩金特（John Sargent, 1856 ～ 1925），義大利籍美國畫家，以社會肖像聞名。
[080]　阿貝（Edwin Abbey, 1852 ～ 1911），美國藝術家、插畫家和畫家。
[081]　透納擅長描繪自然現象和自然災害。他曾把自己綁在船桅杆上，體驗暴風雨中的大海景象。

技巧，也超越了單純的繪畫知識。你可以複製一幅「克勞德」，你也可以複製一幅「康斯太布林」，因為這些畫作有著清晰的輪廓和可以觸摸的形體。表現樹葉上微微閃爍的陽光；雪白楊翻過來的葉面；垂在冰面上的黃柳樹；掃過天際的浮雲；在海岸邊嬉戲的波浪；草葉上熠熠反光的露珠以及黃昏時分偷偷湧上的柔軟薄霧，克勞德是第一位這樣做的畫家。

康斯太布林也做到了這些，他畫得和克勞德一樣好，但並沒有超過他。他從未走出微型肖像畫的階段。如果他畫一滴露珠，它便是真的在那裡。他畫的草葉的邊緣、隨風而動的百合花莖和蛛網，都栩栩如生。

柯洛以細緻入微的方式創作了好幾年，但是漸漸地，他發展出了一種大膽的特性，能給我們以露珠、蛛網、葉子和高百合花的印象，而不將它們完全畫出來—— 他給你這種感覺，那就是全部。它激發著觀者的想像力，如果他的心深有感觸，就能看到只有靈魂之眼才能觀察到的東西。

那淡淡的、銀色的調子，那分離了可見和不可見之物的朦朧邊線，如果沒有柯洛這位大師對自然內心的滲透，是絕不可能模仿出來的。他知道他無法解釋的東西，他保守著自己不可洩露的祕密。在他的畫作之前我們只能靜靜站立—— 他解除了批評的武裝，打擊了吹毛求疵者，讓他們啞口無言。站在柯洛的畫作前，你最好屈服讓步，讓它的美撫慰你的心靈。他的色彩是單薄而極為簡單的—— 他的作品裡沒有挑戰，透納的作品也是如此。綠色系和灰色系占了主要地位，而單純的黃色調是愉悅、輕快、雅致、優美又活潑的，就像穿著樸素無華的衣裳的年輕貌美的女子—— 仍然是個女子。柯洛用色彩來玩弄情調—— 淺淺的淡紫色、銀灰色和清澈的綠色。他詩化了他所碰觸的每一處地方—— 安靜的池塘、一叢叢灌木、森林的清晨、寬廣的草甸和曲折的流水，它們都蘊含神聖的暗示和愉悅的期盼。有些事情即將發生—— 某個人的到來，那個為我們所愛的

人。你幾乎能感受到一縷淡淡的、長久潛伏在記憶中的、從不會被遺忘的香氣。欣賞柯洛的畫作就是與你仰慕、敬愛的一切的相會。它論及歡欣愉悅的、充滿希望和期待的青春。這種風格是古希臘式的。如果古希臘人為我們留下了繪畫作品，那麼任何一幅都會像是柯洛所繪的。

柯洛擁有的那種歡鬧、孩子式的喜悅，這在他寫給史蒂文斯·格雷厄姆的信中表露無遺。毋庸置疑，這封信寫於成功完成畫作之後的陶醉。普通人的生活中沒有什麼能比這個帶來更大的愉悅。

喬治·摩爾（George Moore）描述了柯洛陷入這類狂喜情緒的情景：「大師獨自站在樹林的原木上，就像跳著舞的農牧神[082]，帶領著一隊假想的管弦樂隊，沉默卻擁有極大的熱情。在平時，當柯洛抓住了畫面中的某種效果，他就會奔跑著穿過還有農民在耕種的田野，抓住那個驚訝的人，拉著他，站在畫布前大喊著，『看啊！啊，現在，看啊！我跟你說過吧！你以為我絕對不會抓到它，哈哈！』」

隨便讓無拘無束的精神嬉戲玩鬧，這在柯洛身上體現得極為明顯 —— 而這也是應該被推崇的。與苦苦掙扎、在努力安分守己的道路上白白浪費上帝賜予的天賦相比，走到戶外，走進森林，放聲高歌，像個孩子那樣，是一件多麼美好的事情啊 —— 不管那是一條怎樣的道路！

柯洛從未寫過比給格雷厄姆的那封信更美好的東西。而且，就像一切美好的文字那樣，是在對將來沒有抱任何警戒之心的情況下寫的。他從來就沒想過這封信有一天會被出版，因為如果他想過這些的話，他也許就寫不出什麼值得出版的東西了。它是用鉛筆潦草寫成的，是帶著內心的熱度，在室外寫成的，就在他剛剛完成了一件特別的上乘佳作之後。任何一

[082]　農牧神（faun），羅馬神話中半人半羊的神。

個寫柯洛的人都會引用這封信，而且這封信有各種語言的翻譯版本。它不能被逐字逐句地翻譯，因為它的語言在翻騰、在閃光，像瀑布般飛流直下。它忽視了所有的語法，忘記了修辭，只能讓你靜靜地去感受。我和任何一個翻譯它的人一樣很好地將它譯出來，然而我不會增加哪怕一點與這封信的精神不相符的東西。我略去一些文字，並按自己的領會來為之分段。

以下就是這封信：

風景畫家的一天是神聖的。你嫉羨時間，於是三點鐘起床 —— 早在太陽升起，作為你早起的榜樣之前。

你走入靜謐中，坐在樹下，注視著，等待著。

一片漆黑 —— 夜鶯已進入夢鄉，前半夜的所有神祕的聲音都停止了 —— 蟋蟀在熟睡，雨蛙也找到了能安穩地睡覺的地方，甚至星星都悄悄地隱去了。

而你在等待。

一開始，幾乎什麼都看不到 —— 只有在藍黑色的天空下映襯著的暗色的、鬼怪般的形狀。

自然掩藏在面紗之下，模糊地呈現出一些形體。空氣裡飄蕩著春天潮溼的、甜甜的香氣 —— 你深深地呼吸著，一種虔誠的感覺貫穿了你全身。你閉上了眼睛，忽然間對自己的生命充滿了感激，並開始祈禱。

你沒有讓自己長時間地閉著眼睛 —— 有些東西在蠢蠢欲動。你開始期盼著、等待著、傾聽著，你屏住了呼吸。所有的一切都在微微顫抖，那是一種近乎疼痛、在即將到來的一天會令精神為之振奮的擁抱下的顫抖。

你的呼吸加快了，然後你屏息傾聽。

你等待著。

你凝視著。

你傾聽著。

砰！一道淡淡的金光從地平線射向了天頂。黎明不是在一瞬間到來的：它偷偷地向你靠近，跳躍著，狡猾地大步前行，就像在部署前方邊哨。

砰！另一束光線，而第一束正在將自己彌漫在整個紫色的天穹上。

砰，砰！東邊已經完全變紅了。

你腳下的小花正在愉快地醒來。

你聽到了嘰嘰喳喳的鳥鳴。牠們唱得那麼歡暢啊！牠們究竟是什麼時候開始唱的？你看著光線時把牠們忘了。

每一朵花都飲下顫動著的露滴。

葉子感受到晨風的涼爽，在令人神清氣爽的空氣中來回舞動。

花兒在喃喃自語，進行晨禱，伴隨著鳥兒們的晨歌。

有著透明的翅膀的小愛神，停歇在從草甸上伸展出來的小草那高高的葉片上，罌粟花纖長的花莖和野地百合在溫柔微風的親吻下，搖晃著，擺動著，搖擺出小步舞的舞姿。

啊，這一切是多麼的美！上帝送來了怎樣的善！多麼美！多美啊！

但是謝天謝地，畫架！我幾乎要忘記畫畫了 —— 這場展覽是為我一人舉辦的，我無法對此做出改變。我的調色板、畫筆 —— 都在！都在！

我們什麼也沒看到 —— 但是你能感受到風景就在此地 —— 趕緊地，遠方的農舍正從白色的薄霧中慢慢出現。到你的畫架那裡去 —— 走！

哦！全部都在半透明的輕霧背後 —— 我知道 —— 我知道的 —— 我就知道！

現在白色的輕霧像幕布般升起 —— 升啊，升啊，升啊！

砰！太陽升起來了。

我看見了河流，它就像展開的銀色絲帶。它蜿蜒曲折，一直流向遠遠的、遠遠的地方。

樹木、草地、草甸、白楊、依依垂柳，與向著山邊捲去、翻滾上升的薄霧，一一展現。

我畫啊、畫啊、畫啊，我唱著、笑著、畫著！

現在能看到我之前猜測的一切了。

砰，砰！太陽已經升到地平線上 —— 巨大的金色圓球被蛛網固定在那裡。

我看到了蜘蛛編織的蕾絲 —— 上面的露珠閃閃發光。

我畫啊、畫啊，唱著歌，畫著畫。

哦，如果我是約書亞，我要命令太陽靜止不動。

如果它真的靜止不動了，我將感到抱歉，因為沒有東西會靜止不動 —— 除了一幅糟糕的畫作。好的畫作充滿了動感。靜止不動的雲不是雲 —— 運動、活力、生命。是的，生命就是我所

想要的 —— 生命！

砰！一個農民走出了農舍，就要走向草甸。

叮、叮、叮！在繫著鈴鐺的公羊的帶領下，走來了一群羊。請等一等，小羊啊小羊，一個偉大的人將要把你們畫下來。

好啦，不用等了。總之，我不想畫你們了。

砰！所有的東西突然閃爍著光芒 —— 上萬顆鑽石灑向草地、百合，還有搖動著高大樹幹的白楊。鑽石布滿了蛛網 —— 不論哪裡都散落著鑽石。閃耀著、跳動著；閃爍著的光芒 —— 波蕩起伏的光芒 —— 淡淡的，惆悵的，可愛的光芒；輕觸的、羞澀的、哀傷的、懇求的、感激的光芒。

哦，惹人愛憐的光芒！清晨的光輝，終於降臨，向你展示著一切 —— 而我則不停地畫啊、畫啊、畫啊。

啊，漂亮的紅母牛跳入了與她脖子上垂著的肉一般高的溼潤的草地中！我要把她畫下來。來吧 —— 畫好啦！

這是西蒙，我的農民朋友，從我的肩膀上方探過頭來。

「嘿，西蒙，你認為畫得怎麼樣？」

「非常好，」西蒙說，「非常好！」

「西蒙，你認為它是什麼？」

「我？嗯，我想，它是個紅色的大石塊。」

「不，不，西蒙，那是頭母牛。」

「好吧，你如果不告訴我，我怎麼會知道。」西蒙答道。

我畫啊、畫啊、畫啊。

砰！砰！太陽越來越接近樹的頂端。

開始變熱了。

花兒垂下了腦袋。

鳥兒變得安靜。

我們現在能看到很多了 —— 這裡沒有什麼了。藝術是一種靈魂 —— 你能看到並明白的東西，不值得去畫。只有不可觸摸的東西才是美妙絕倫的。

回家吧。我們將享用午餐，小憩片刻，做個好夢。就是這樣 —— 我將夢見不會停留的早晨，我將夢見我的畫作完成。然後我就會起床，抽會兒煙，完成它，也許吧 —— 誰知道呢！

讓我們回家吧。

砰！砰！現在是晚上了 —— 太陽落下了。我才知道一天的結束時分

會有這般美麗 —— 我以為早晨才是美的時候呢！

但這並不對 —— 太陽已經處在黃色、橙色、亮胭脂色、櫻桃色、紫色的迅速擴張的背景中了。

啊！它自命不凡、粗俗。自然想讓我讚美她 —— 我不會。我要等待 —— 夜晚的空氣精靈很快就要來給乾渴的花朵帶來他們的露珠和霧氣。

我喜歡空氣精靈 —— 我會等著。

砰！太陽在視線內沉下了，留下了一抹紫色，一抹和黃玉色稍微相接的淡灰 —— 啊！這就好多了。我畫啊、畫啊、畫啊。

哦，上帝，多麼美 —— 多麼美啊！太陽已經消失了，留下了柔軟的、明亮的檸檬色 —— 半熟的檸檬的顏色。光線化開了，

融入夜晚的藍色。

多麼美麗！我必須要抓住 —— 即便現在它正在褪去。但是我已經擁有加深的綠色、暗淡的藍綠色調，還有無盡的精緻、優雅、流動和縹緲的感覺。

夜晚臨近了。黑暗的水面倒映著天空的神祕。風景褪去了，消失了，不見了。我現在看不見它們了，我只能感覺到它們在這裡。

但對於一天來說這已足夠 —— 自然即將睡去。很快，我也會如此。讓我在一個地方靜靜地坐著，享受寂靜吧。

漸起的微風在樹葉間嘆息，還有鳥兒、花朵的唱詩班，在唱著它們的晚禱歌 —— 它們中的一些，在哀傷地呼喚失去的配偶。

砰！一顆星星在池塘裡投下了自己的影像。

現在，周圍的一切都模糊而幽暗 —— 蟋蟀接著唱鳥兒們沒有唱完的歌。

小小的湖面正閃著光，閃閃的星星如期排列著。

被映照的是最好的 —— 湖面只為了映照天空 —— 自然的鏡子。

太陽已經入眠。一天過去了。但是藝術的太陽升起了，而我的作品也完成了。

讓我們回家吧。

巴比松畫派 —— 順便一提，它從不是一種流派。如果現在它還存在，也不會是在巴比松。它由五個人組成：柯洛、米勒[083]、盧梭、迪亞茲[084] 和杜比尼。

柯洛最先看到它 —— 這個巴比松的落後的小村子，安紮在楓丹白露森林的腳下，在巴黎東南方三十五英里[085]處。這一年大概是 1830 年。當時沒有人買柯洛的作品。這位藝術家曾經應該懷疑過會不會有人想買。他的收入是每天一美元 —— 而這已經足夠了。如果想去某個地方，他便走路去。於是有一天他背著行囊，走到了巴比松。他在這裡找到了一家小旅店，古舊而簡樸。他在那裡待了兩天。

店主很喜歡這個大塊頭的快樂的陌生人。在他的全套繪畫工具上掛著一把曼陀林、一把口琴、一把吉他和兩到三個叫不上名字的小樂器。畫家為村民演奏音樂，還受邀在客棧的牆上畫了張速寫，以此來支付他的食宿費。這幅速寫直至現在還在那裡，很容易就能看到，像馬丁·路德[086]在艾森納赫[087]扔向魔鬼的墨水瓶潑在牆上濺開的斑點一樣。

當柯洛回到巴黎時，他展示了數張在巴比松創作的畫作，還提到了那

[083] 米勒 (Jean-Francois Millet, 1814 ～ 1875)，法國畫家，巴比松畫派創始人之一。
[084] 迪亞茲 (Narcisse Virgilio Díaz, 1807 ～ 1876)，法國畫家。
[085] 約 56.3 公里。
[086] 馬丁·路德 (Martin Luther, 1483 ～ 1546)，德國宗教改革發起者。
[087] 艾森納赫 (Eisenach)，德國中部城市。

個小小的安樂窩 —— 在那裡生活是那麼便宜而舒適。

很快地，盧梭和迪亞茲去巴比松待了一個星期，之後杜比尼也去了。

幾年之內，巴比松成了藝術家和衣衫襤褸的波西米亞人遠足觀光的景點。他們中的大多數人已經完成了自己的工作，現在他們短暫的生活被休憩所環繞。

盧梭、迪亞茲和杜比尼，都比柯洛年輕，早在柯洛出現在評論家的視野中之前就已功成名就。最終柯洛得到讚譽，很重要的原因是他們都極力宣稱他們曾與他共事過。

1849 年，尚 - 法蘭索瓦‧米勒和他的一大家子在巴比松的驛站停下來，開始了在這裡二十六年的工作。這為他自己和這個地方帶來了不朽的聲名。當我們談到巴比松畫派時，我們的腦海中就會浮現〈背柴把的人〉那低沉的色調 —— 棕色、黃褐色以及暗黃色，消融在對逝去的一天的憂鬱中。

而僅僅在幾英里之外靠近山腳的地方住著羅莎‧邦賀 [088]。她太忙碌了，以至於沒有心思關心巴比松。或者，如果她想起巴比松畫派，就會帶著一種蔑視來看待它。而「畫派」對這種蔑視也回以不屑。

在巴比松客棧，波西米亞人過去常常唱關於羅莎‧邦賀的馬褲以及「建造了一個動物園的夫人」的歌。「畫派」不尊敬羅莎‧邦賀是因為她只管自己的事情，而且她僅賣〈馬匹展示會〉一幅作品所賺的錢就比整個巴比松畫派在其存在之時賺的錢還要多。

巴比松畫派中只有兩個名字很響亮。杜比尼、迪亞茲和盧梭都是偉大的畫家，他們每一個人都有弟子和模仿者，這些追隨者畫得跟他們一樣

[088]　羅莎‧邦賀（Rosa Bonheur, 1822～1899），法國動物畫家、現實主義畫家、雕塑家。

好。但是柯洛和米勒鶴立雞群，無人可以理解，也無人可以與之匹敵。

　　然而這兩位藝術家卻完全不相似！僅比較〈跳舞的空氣精靈〉和〈拾穗者〉這兩幅畫，你就會發現兩者間巨大的差別。米勒所有作品的主題都是「人開始工作直到夜晚」。工作的辛苦、艱難險阻、英雄般的忍耐堅持、乏味的單調重複、忍受痛苦和負擔，這些東西覆蓋了米勒的畫布。他全部的深沉真實、持久的憂鬱以及粗獷的莊嚴都在這裡。因為每一個自由工作的人，都只是簡單地複製自己。這才是真正的作品 —— 解釋自我，展現自我。米勒的風格有著如此強烈的標識、如此深刻的印記，無人敢去模仿。它被永久的版權所保護著，以藝術家的生命之血簽署並封印。然後來了一個愉悅的、漫不經心的、不惹任何麻煩的柯洛，沒有憂傷，沒有委屈抱怨，沒有他認為的所謂敵手。他甚至愛著羅莎・邦賀，或者可能愛上了。他曾經說過：「如果她鎖上的只是她的狗，如果她穿上了女人的衣服，也許……」柯洛工作時喜歡唱歌，除非他在抽菸。而如果他正抽著煙，拿開煙斗也只是為了提高唱歌的聲音。柯洛畫著畫並唱著歌；「啊哈 —— 特啦啦啦。現在，我要畫個小男孩 —— 哦呵，哦呵，特啦啦啦 —— 啦嗚 —— 哦呵 —— 可愛的小男孩 —— 而這裡來了一頭母牛。呆在那裡別動，小牛牛 —— 看在親愛的藝術的分上 —— 特啦啦啦，啦嗎！」

　　近看柯洛的一幅作品，傾聽它，你總能聽到潘神簫的迴響。情人們坐在長滿青草的河邊，孩子們在樹葉間歡騰，空氣精靈在每一處空隙跳舞。而在樹枝之間，奧菲斯（Orpheús）輕輕地走來了，手上拿著豎琴，向清晨致敬。在柯洛的作品中從不會出現一絲憂慮 —— 所有的一切都是用愛來滋潤的，盛滿了生命的豐盛禮物，充滿著對一天中暢飲的狂喜的祈禱和讚美 —— 感謝寧靜、甜美的休憩和日暮。

　　比米勒年長十八歲的柯洛，是第一個歡迎這個四處碰壁的藝術家來到

巴比松的人。柯洛和米勒分享了他僅有的小店。當他身無分文，除了自己便無可給予時，他就為米勒的家庭唱歌、演奏吉他。1875 年，米勒感到了死亡之夜的寒冷降臨在他身上，

他害怕它也會降臨在他所愛的人身上。這種恐懼如幽靈般纏繞著他的夢境。此時柯洛向他保證，在米勒夫人有生之年，他每年都會給這個家庭一千法郎，直至最小的孩子成年。

就這樣，尚 - 法蘭索瓦・米勒去世了。

1889 年，一個美國財團以五十八萬法郎買下了〈晚鐘〉。1890 年，法國政府機構又以七十五萬法郎的價格將之購回，現在這幅畫在羅浮宮裡找到了它最後的歸宿。

米勒逝世幾個月後，柯洛也離開了人間。

柯洛是大器晚成的絕好例子，他的繪畫技巧直到七十一歲時才達到巔峰。當他八十歲時，仍然工作不息，直至最後一刻。在他的藝術裡，沒有「衰退」這一說。

直到他年近七十五，方才得到應有的重視。因為直到那時，來自世界各地的買家才第一次包圍他的住所。那些曾經買過他的畫作的少數人，通常是畫家的朋友，他們當時是抱著這樣一種可敬的想法去買畫的：幫助一個值得幫助的人。

柯洛一生的最後幾年，收入已經超過了一年五萬法郎。他曾經說：「這遠遠高出我整個人生裡的賣畫所得。」那時他流著淚送別了那些寶貝作品 —— 長久以來它們都是他最親密的伴侶。

「你知道，我是一個收藏家，」他總是這樣說，「但是作為一個窮人，我不得不自己畫出我的全部收藏 —— 它們是不出售的。」

也許他能保持他的收藏不被破壞，如果不是他那般需要錢，他絕不會把它們賣掉。

　　巴比松畫派裡各種各樣的畫家中，柯洛也許是最長壽的一個，而且他也將一直保持這個最高紀錄。他的藝術比盧梭的更獨特，較杜比尼的更有詩意，而且不論從何種意義上說都比米勒的更美麗。1875 年 2 月 22 日，卡米勒‧柯洛逝世時，是巴黎最受歡迎的人。五千名藝術學院的學生戴了整整一年的黑縐紗來紀念「柯洛老爹」—— 一個快樂地畫著畫的人，一個長壽的人。他是直到最後一刻，還將早晨的香氣和日出的仁慈之美印刻在心裡的人。

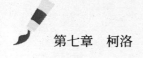

第七章　柯洛

第八章
柯勒喬

安東尼奧・達・柯勒喬（Antonio da Correggio，西元 1489～
1534 年），16 世紀早期創新派畫家，義大利文藝復興時期最偉大
的畫家之一，代表作〈達那厄〉、〈美德寓言〉。

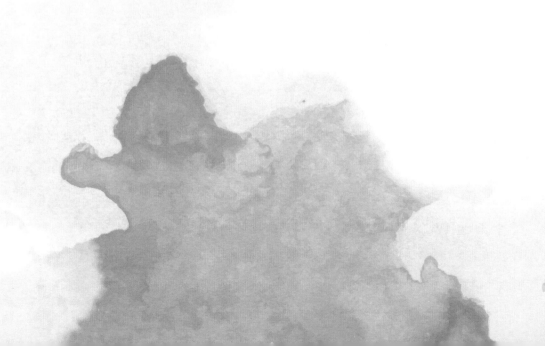

是怎樣的天賦讓你揭示了這所有的奇觀？世上所有的美麗景象都噴湧而出，與你相會，熱切地投入你的懷抱。當微笑的天使們托起你的調色板，崇高的精神以它們全部的光彩，像模特兒那樣站在你內心的幻象前，這一聚會是多麼令人愉悅啊！哦，柯勒喬[089]，倘若未寬你的作品，你的帕爾瑪大教堂，便不可說自己來過義大利，就不能說自己已經知曉藝術的崇高祕密。

—— 路德維格・蒂克[090]

對於普通人而言，不會有任何一個時刻的到來，有如和諧一致的瞬間那樣充滿著如此之多的平靜和寶貴的歡樂。如果天使曾經守護過我們，他們一定會在那時出現。原諒和被原諒的難以言喻的快樂所形成的狂喜也許能激起神的嫉妒。神學家如此深入地了解這一點！毫無疑問，通常，他們的心理學比科學更具試驗性 —— 但它們是有效的。他們讓待選者陷入恐懼、內疚和失落的陰鬱中。然後當他完全沮喪、屈服之時，他們將他拉起，抬到光明中，此時和諧一致的想法就占據了他的心靈。

他和他的造物者一起創造了平和！

也就是說，他和他自己創造了平和 —— 與他的追隨者一起的平和。他想要彌補，他希望原諒每一個人。他放聲歌唱，他手舞足蹈，他一躍而起，快樂地拍著手，擁抱身邊的每一個人，大聲喊著：「榮耀歸於主！榮耀歸於主！」這就是和諧的時刻。然而還有比「新皈依者」的喜怒無常更好的脾性，而擁有這種脾性的人，於他而言的快樂時刻只是一種沉默 —— 神聖的沉默。

[089] 柯勒喬 (原名安東尼奧・阿萊格里, 1489 ～ 1534)，義大利文藝復興時期帕爾瑪畫派最重要的畫家。

[090] 路德維格・蒂克 (Johann Ludwig Tieck, 1773 ～ 1853)，德國詩人、翻譯家、編輯、小說家、批評家，十八世紀和十九世紀早期浪漫主義運動的發起人之一。

在帕爾瑪畫廊的這幅名為〈那一天〉的畫，是柯勒喬的傑作。這幅畫表現了聖母瑪利亞、聖哲羅姆、聖約翰和聖嬰。畫面上還有第二個女人。這個女人經常被認作是抹大拉，而在我看來，她是其中最重要的角色。她也許缺少幾分如聖母瑪利亞那般的天界的美，但是她的姿勢的人性化以及柔軟和微妙的快樂，向你展示出她確實是一名女性，一名藝術家所深愛的女性──他想描繪的是她的肖像，而聖哲羅姆、聖母瑪利亞和聖嬰不過是修飾罷了。

約翰·羅斯金，雖然優秀而偉大，但卻有著與他的天賦相匹配的偏見，他宣稱這幅畫作「以其富含暗示而不朽」。它是那麼光彩奪目、不同凡響啊，以至於他無法品味出來。他所抱怨的那個女性從脖子到腳踝都覆蓋著衣服──但露出了纖巧的裸足。這個姿勢有著甜美、柔軟的端莊。這個女人，半傾著身子，仰著她的臉，讓她的臉頰非常輕柔地貼在聖嬰的臀部，表現出一種絕對的放鬆，完全地信任──沒有緊張，沒有焦慮，沒有澎湃的情感──只有沉靜和休憩，一種無可言說的感激與屈從的平靜。這個女子滿心的歡樂無以言表，滿腹的欣悅怯於表達，她臉頰上略微可見的淚痕，暗示出這種平靜並非一開始就有。她已經找到了她的救世主──她是祂的，而祂也是她的。

這就是和諧的那一刻。

文藝復興的到來，如同在上千年的可怕黑夜之後神聖光輝的強烈迸發。羅馬帝國的鐵輪已經將人性碾入了泥沼。無息無止的戰火，不盡的流血和奴役，還有瘋狂的獸行，曾經在歐洲大地上動盪蔓延。瘋狂、不安、苦役和壓抑的欲望，是許多人生活的一部分。在這樣的土地上，不論藝術、文學，還是宗教都無法生長。

但是現在，教會已經將她的臉轉向了無序，並向傑出和美提供她的獎賞。逐漸地，安全感產生了——這是一種接近保證的感覺。整個義大利都在建造美麗、宏偉的教堂；在所有的小公國裡，宮殿一座座地建立起來；建築學成為一種科學。教堂和宮殿都用畫作來裝飾，雕塑充斥著壁龕，偉人的紀念碑矗立在公共廣場。這是一個和諧的時代——和平比戰爭更受歡迎——卻又是一個人們確實參與戰爭的地方，他們總是對此感到遺憾，並解釋說他們之所以戰鬥只是為了爭取和平。

在這個時代，米開朗基羅、拉斐爾、達文西和波提且利創造了他們光輝燦爛的作品——有著生命的歡欣節奏的作品。然而作品上依然有著些許悲傷的味道、戰鬥的傷痕、煩擾過後的淚痕。不過總體的風格是無憂無慮、快樂自在的，感激著生活。人們似乎已經摒棄了大量負擔。他們屹然而立、暢快呼吸。看看周圍，他們就會驚訝地感受到生命真的如此美好，上帝是如此之善。

在這樣一種態度下，所有人相互伸出了友善的雙手。詩人歌唱著；音樂家演奏著；畫家描繪著，雕塑家也雕刻著。大學如雨後春筍般冒出來——在哪裡都有學校，甚至在修道院裡，憂鬱也消散殆盡。僧侶們一天用餐三次——有時是四次或五次。他們還相互訪問。美酒流淌，音樂出現在從未有過音樂的地方。人們看到了石頭地板上的巴納比步伐——一種像牧師方丹戈舞的步伐——取代了莊嚴的列隊行進。繩狀束腰帶稍稍露出了一點點。鞭笞停止了，監視鬆懈了，在很多情況下，粗糙的馬鬃毛服裝被柔軟、飄動的長袍代替，束著紅色、藍色或黃色的絲綢和緞子的腰帶。大地是美麗的，男人是和藹的，女人們是親切的。上帝是善的，而祂的孩子們應該是快樂的——這些都是在許多布道壇上所祈禱的事情。

異教被嫁接到基督教上，而唯一結出果實的枝條是那些異教枝條。希

臘的古老精神回來了，在明亮的義大利陽光下嬉戲、歡笑。所有的一切都充斥著高雅的氣息。天空從未如此藍，黃色的月光從未如此柔和，空氣裡充滿著香味。你所能做的，便是停下腳步，不論何時、不論何地，側耳傾聽潘神的簫聲。

當時代轉入十六世紀時，文藝復興的潮汐達到了最高潮。修道院的克己禁慾，正如我們所知，已經給狂歡精神讓出了位置 —— 美好的事物是用來享受的。思想是具有傳染性的，儘管曾經為男性所喜愛的女性的保羅主義[091]思想，在應有的屈從中依然保持沉默，然而事實卻是，就禮節和道德而言，男人和女人從未相差甚遠 —— 有一種思想、感覺和行為的持續不斷地傳遞。我不明白為何會如此。我所知道的僅僅是，它就是如此。有的人將性歸咎為上帝的錯誤。但對於我們來說更安全的觀點是，最終它不論是什麼，也都是善的。有的東西相較於其他的要更好，可是所有事物都是善的。於是修女院的生活失去了它的樸素，而在天特會議[092]還沒有發布它嚴厲的命令要求實行禁慾主義時，祈禱有時會伴隨著有切分音符的音樂進行。

大宅中鮮花般的少女被父母用微不足道的理由交給修女院。「去修女院，動作快一點！」這是當時長輩經常發出的命令，還伴隨著晚輩心甘情願的服從。有著眾多煩擾的已婚婦女，也常常參與「退隱」，還有厭倦社會瑣事的女孩們；那些心中糾結著無可救藥的激情的人；那些難以管教的

[091] 保羅主義（Paulian），神學歷史用詞。保羅是指薩摩薩塔的保羅（Paul of Samosata），西元三世紀安提俄克（Antioch，古敘利亞首都，現土耳其南部城市）的主教，因否認基督的神性而被免職。

[092] 天特會議（The Council of Trent，又譯脫利騰會議、特倫多會議、特倫托會議、特倫特會議），是指羅馬教廷於 1545 年至 1563 年間在北義大利的天特城召開的大公會議。為羅馬教廷的內部覺醒運動之一。也是天主教反改教運動中的重要工具，用以抗衡馬丁‧路德的宗教改革所帶來的衝擊。

妻子們；那些飽食終日的富家女；那些被父母或親戚惹煩了的女子，或那些被遺棄的、絕望的、名譽盡失的女人，所有這些人都能在修女院找到棲身之地 —— 在支付了金錢的前提下。而那些窮困潦倒或無權貴之友撐腰的人，便成了僕人和幫廚。富有的女人制定了「女修道院規矩」。這就和我們今天開玩笑說的「療養所害蟲」是一回事 —— 只有那些戶頭存著一大筆錢的人才有資格享受。和現在一樣，窮人有著解憂的靈丹妙藥：他們將自己緊張不安的情緒掩藏在工作的外衣下：他們不得不逆來順受 —— 至少他們不得不承受。

偉大的埃米利安公路幾乎穿過每一個鎮子，這條壯觀的路由領事馬庫斯・埃米留斯於西元前 83 年修築，從里米尼到皮亞琴察 [093]。這裡有著高級或低等的修女院 —— 有些很時髦，有些普普通通，還有一些是名副其實的宮殿，充斥著藝術品，裝滿了所有為了奢侈享受而製作的東西。這些修女院曾一度是監獄、醫院、療養院、工廠、學校和宗教休息寓所。在那裡，一天被分為好幾個時段：奉獻、工作和消遣，而這裡的紀律有著滑動的尺度，以符合掌事修女院院長的情緒，一切都是由居住者中占主導地位的精神來決定並改動的。但「生活是善的」這種觀點很流行，它翻越了每一座修女院的高牆，偷偷穿過花園小徑，匍匐潛入每一個帶柵格的窗戶，用它那甜蜜、惹人愛憐的風度，充斥著每一個哀求者的心房。

是的，生活是善的，上帝是善的！祂希望祂的子民快樂！白雲在天堂的藍色穹隆下相互追逐；杜鵑花叢中的鳥兒和橘樹中的鳥兒嘰嘰喳喳地歡唱，建著鳥巢，整天玩著捉迷藏的遊戲。芳香的空氣用健康、治癒和興高采烈來調味。

修女院中的生活對人的修養來說有許多好處。女人們在指導下學習縫

[093] 里米尼（Rimini）、皮亞琴察（Piacenza）均為義大利城市名。

紉，用針來做出奇蹟；她們製作花邊、泥金祈禱書，編織掛毯，照料花草，閱讀書籍，傾聽講座，還會花上幾個小時靜默和沉思。在很大程度上，修女院建立在科學和滿足人類需要的恰到好處的知識的基礎上。這些是適應每一種性情和條件的「秩序」和尺度。

但是修女粗陋的裝束從沒改變那跳動在服裝之下的女人的內心──她們依然是女人。

每個夜晚都能聽見從臥室窗戶下傳來的吉他清脆的響聲；紙條用叉棍遞送上來；剛剛用溫熱的唇親吻過的書信會從格子窗口落下來；祕密的送信者經常帶著信件前來，繩梯再一次成為必需品。同時在不遠處，那些操持著蒸蒸日上的格雷透納格林特色產業的牧師們時刻恭候客戶光臨[094]。

每一家療養院、每一座大旅店、每一所公共機構──哦，我想說的是每一個家庭──都過著這樣的生活：大眾所知的外在平靜卻暗流湧動的生活以及密謀與反密謀的心驚膽戰的生活──都在虛偽的外表下生活著。這如同人類的身體──眼睛是多麼明亮、寧靜，皮膚如此光滑、柔軟，肉體的玫瑰色紅暈是那麼溫暖、美麗！但是在這之下，是生活和瓦解的力量之間的激烈爭鬥──且最終兩敗俱傷。

每一所修女院都是緋聞、嫉妒、仇恨和激烈衝突滋生的溫床，而且不時還有傳到外界的流言，被人們加以適當潤色後繼續傳播。

生活就是競爭，走廊裡充斥著競爭，它不滿或陰鬱地坐著，或在每一間小石頭房子裡不安地發出聲響。有一些人帶來了畫作、胸像和裝飾品來美化自己的房間；外面的朋友們也送來了禮物；在窗下彈吉他的武士，憑藉著天分不斷變換著花樣；美麗的花瓶裡插著鮮花，綻放的花朵代替了已

[094] 格雷特納格林 (Gretna Green)，蘇格蘭南部靠近英格蘭邊界的村莊。以前在蘇格蘭結婚可不經父母同意，因此成為許多英格蘭情侶私奔的天堂。

經枯萎了的，以顯示真愛永不死亡。

從鄰近的修道院來的僧侶也過來布道或舉辦講座；技巧嫻熟的音樂家也來唱歌或演奏樂器；貴族到這裡來仔細觀看藝術品，或看看工作中的漂亮女僕，或向修女院院長諮詢有關心理方面的問題。通常這些來訪者被力勸留下來，然後辦一場招待會或擺一桌酒宴。有時這裡還會有市集，展出並出售那些漂亮女工的手工與腦力的結晶。

因此生活，即便是在修女院中，也依然是生活。死亡和崩潰都是生命的形式 —— 所有的生命都是善的。

1507 年，唐娜・皮亞琴察被任命為帕爾瑪的聖保拉修女院院長。這位修女院院長是貴族瑪律科之女。唐娜是一個聰慧的女人，她有管理的天賦及優秀的社交手段。此外，她還是一位憑藉天分和直覺進行創作的藝術家。

聖保拉修女院是埃米利亞最富有、最受歡迎的修女院之一。

在幫助她任職方面，修女院院長最應該感謝的是卡佛里爾・斯皮昂，他是律師兼商人，還是院長的姊妹的丈夫。出於尊敬，同樣還出於姊妹般的互惠互利，女院長在她接受任職之後，很快將卡佛里爾・斯皮昂安排在法律顧問和修女院基金會管理人的位置上。在此之前，機構的事務是由蓋里貝提家族掌管的。而現在蓋里貝提家族拒絕放棄他們擁有的職務。斯皮昂將事務抓在自己手中，用他的劍解決了主要的反對者。斯皮昂在修女院找到了庇護，律師們敲打著大門要求進入，但也是白費力氣。

帕爾瑪分成了兩個派系 —— 一方支持唐娜院長，一方反對她。

一旦午夜降臨，城市的統治者和他的軍團便破門而入，四處搜尋躲藏的騎士們，將婦女們嚇得驚慌失措。

但是時間是最好的療傷藥，單純的仇恨是短暫的，它會以自然的方式死去。修女院院長在管理方面很明智，在斯皮昂的建議和幫助下，這個地方繁榮起來。觀光者來了，代表團也來了，偉大的高級神職人員送上了他們的祝福，帕爾瑪的居民們開始以聖保拉修女道院為豪。

有些修女本身就很富裕，她們中有一些請當地的藝術家用壁畫來裝飾她們的房間，以迎合她們的喜好。有些同住者並不十分欣賞這種宗教畫作——她們在禮拜堂有自己的信仰。神話和象徵著生活與愛情的東西才是時尚。在這扇門上是被箭射中的燃燒的心，其下還用義大利語寫著箴言「能愛就愛」。寫在同樣的地方的其他箴言是；「吃、喝，還要舒心、快樂和歡笑。」這些箴言揭示了那時盛行的精神。

帕爾瑪一些穩重的公民向教宗儒略二世[095]送交了請願書，請求加強修女隱修的嚴格程度。但是朱利斯有幾分沉迷於自己的生活，修女院院長所顯示出的藝術精神讓他頗為喜歡。隨後，良十世被強烈要求減少這個地方的盛宴的舉辦次數，但是他透過遞送一封充滿慈愛的信，給以建議和忠告，解決了這件事。

這個時侯，修女院院長和她的法律顧問正在計畫一個方案，一個可以贏得埃米利亞所有藝術愛好者的羨慕或嫉妒——或者，二者兼有的方案。來自柯勒喬的這個年輕人，安東尼奧‧阿萊格里，將會完成這項工作。他們已經在維若妮卡‧甘巴拉[096]的住處見過他了，而且他們知道，任何一個被維若妮卡提及的人都一定值得信賴。維若妮卡說過，這個年輕人有著潛在的天賦——那就一定如此。他的名字「阿萊格里」，意思是「快

[095] 教宗儒略二世（Pope Julius II，1443～1513），綽號「恐怖教宗」（The Terrible Pope），於1503年至1513年間任教宗，他的統治以侵略性的外交政策、富有野心的建築計畫和贊助藝術為特點。

[096] 維若妮卡‧甘巴拉（Veronica Gambara, 1485～1550），義大利女詩人、政治家和政治領袖。

樂」，而他的作品裡也充滿著他的名字的寓意。他被專程請來。於是，他背著全套繪畫工具，從柯勒喬到帕爾瑪走了四十英里[097]——他來了。

他身材矮小，臉龐光潔，看上去就像個脾氣好的鄉巴佬。他穿著農民的衣服，上面落滿了灰塵。他舉止謙遜，略有些害羞。當他走過修道院的門廳時，修女們從掛毯後面窺視他，這讓他的臉色發生了些許變化。

他為他的到來感到難過，如果他可以榮譽無損地離開，他一定毫不猶豫地馬上返回柯勒喬。他以前從未離家如此之遠，儘管他確實不知，他一生中也再未去過比這更遠的地方。威尼斯和提香在向東一百英里[098]的地方；米蘭和達文西在朝北差不多相同的距離；佛羅倫斯和米開朗基羅位於南方九十英里[099]處；羅馬和拉斐爾遠在一百六十英里[100]之外，而他從未見過他們中的任何一個。可是這個男孩並不因此而感到難過——很有可能除了達文西，他從來沒有聽過上文提過的那些名字。沒有一個像他們現在這樣聲名遠播——那時到處都有畫家，就像波士頓公園裡擠滿了詩人一樣。我們知道，維若妮卡·甘巴拉曾經向他說起過達文西，還激動地用熱情洋溢的語句描述了達文西那無與倫比的風格的主要特徵，是如何表現在他所畫的人物的手、頭髮和眼睛上的，而這種特徵極具感染力。達文西畫的手是精妙的，手指纖長，富有表現力，還充滿了生命力；頭髮是波浪狀的、蓬鬆的，富有光澤，看上去似乎觸手可及，它似乎迸發著磁性的火花。達文西畫得最好的細節是眼睛——大而呈圓球狀的眼睛向下看，而你實際上並不能看到眼球，只能看到眼瞼，還有長長的睫毛，也許還會有一滴淚珠在上面閃光。安東尼奧張著嘴聽維若妮卡說這些。他把它們都記

[097]　約 6.44 公里。
[098]　約 160.9 公里。
[099]　約 144.8 公里。
[100]　約 257.5 公里。

在心裡，然後嘆了口氣，說道：「我，也是個畫家。」他開始工作，想要做到達文西已經達到的程度的想法，在他心中燃燒著 —— 手、頭髮和眼睛；美麗的手、美麗的頭髮和美麗的眼睛！然後他描繪這些，只是他從不在長長的睫毛上畫閃亮的淚珠，因為他自己的眼睫毛上從不會有淚滴。他從來不知道什麼是憂傷、煩擾、失落和挫敗。

安東尼奧的專長是畫「小天使」 —— 扭打著的、吵鬧的、喜歡惡作劇的小天使。這些可愛的孩子們象徵著生活的快樂。當安東尼奧想在畫上簽上·自己的名字時，他就會畫上一個天使。他來自一個一無所有卻別無所求的家庭，他所需要的如此之少 —— 他幾乎沒有願望。如果他離家開始一段小小的旅程，他會沿途借住在農民家，逗孩子們開心，在農舍牆壁上畫出一個小天使的輪廓，來讓所有人高興。天亮時，他在人們的祝福和再訪的邀請中，繼續他的旅程。微笑和好脾性，懂一點點音樂，具備完成事情的能力，再加上適當的謙遜，這就是全世界通用的貨幣了。疲倦的地球非常樂意為幽默和開心付錢。

唐娜院長給安東尼奧介紹了這所修女院。他看到了修女院裡已經完成的那些作品。他有欣賞能力，但卻很少評論。修女院院長喜歡這個年輕人。他暗藏著發展的潛力 —— 他也許真的會像激動的維若妮卡所預言的那樣，在某一天成為偉大的畫家。

修女院院長讓出了自己的房間，安頓他住下來。她為他拿來了洗浴用的水，晚餐時將他安排在靠她右手邊的餐桌旁。

「那麼關於壁畫呢？」修女院院長問道。

「是的，壁畫 —— 將會在您的房間首先完成。我明天早上就開始工作。」安東尼奧答道。年輕人的信心讓院長微微一笑。

　　許多看上去最好的花不過是移栽的野草。在人類身上，「移植」經常能產生奇蹟。當命運將安東尼奧・阿萊格里從柯勒喬的小村莊帶走，把他安置在帕爾瑪城時，巨大的機遇就降臨在了他身上。這個地方的財富、美麗和更自由的氛圍，使得他想像力的觸角伸入了更肥沃的土壤，而結果就是產生了盛放的美。這般好的顏色和藝術形式，以至於人類從未停止過讚嘆。

　　聖保拉修女院對於藝術愛好者而言是一片神聖之地 —— 他們來自世界各地，只為了看看一個房間裡的天頂 —— 那就是唐娜院長的房間。安東尼奧・阿萊格里，這個來自柯勒喬的年輕人，在那裡支起了他在帕爾瑪的第一座腳手架。

　　柯勒喬的村莊是鮮有人涉足的旅行之地。你必須看上五遍地圖，才有可能在上面找到它。現在它只是一個村莊，在 1494 年，當安東尼奧・阿萊格里出生，熱那亞人克里斯多夫・哥倫布發現了新大陸之時，它不過就是個小村子。它有一座教堂、一所修女院、一座住著柯勒喬厄斯 —— 柯勒喬的領主的宮殿。沿著廣場延伸出去，就是長而低矮的石頭農舍，刷著白色的牆灰，有著爬滿花藤的棚架。這些農舍後面是小小的花園，裡面種著豌豆、扁豆、青蒜和歐芹，它們蓬勃生長，預示著豐收。那裡有鮮花，到處都是鮮花 —— 沒有人會窮到連花兒都沒有。鮮花是一種和愛有關的產品，也是快樂的生命的象徵。在沒有鮮花的地方，也沒有愛可言。情人們互贈鮮花 —— 它們就足夠了。而如果你不喜歡花兒，它們就拒絕為你盛開。「如果我有且只有兩塊麵包，我會賣掉一塊，買白色的風信子，來養活我的靈魂。」 —— 這句話是一個深深熱愛這個世界，愛得不比任何一個人少的人說的。不要誹謗這個世界 —— 她是撫養你的母親，她為你提供的不僅有麵包，還有白色的風信子，它能養育你的靈魂。

四百年前，在每一個義大利小鎮的市集日那天 —— 就如現在這樣，農婦帶來一大籃蔬菜，還有一大籃鮮花。而且如果你仔細觀察的話，就會在這些市集上看到，那些買了蔬菜的人還會買上一捧木樨草、幾束紫羅蘭以及仍然帶著閃亮的露珠的玫瑰或是白色的風信子。僅僅只有麵包是遠遠不夠的 —— 我們想要的還有生命的麵包，而生命的麵包就是愛，我不是說過鮮花象徵著愛嗎？

我注意到，在這些昔日的市集上，那些放在水果籃或蔬菜籃旁邊的成堆鮮花，經常是作為美好的祝願分發給顧客們的。我記得有一天，我在帕爾瑪的市集上買了一些櫻桃，賣櫻桃的老婦人收下我的錢後，很自然地拿起了一枝風信子，別在我的外套上。第二天，我又過來買了一些無花果，再次收到了一大朵苔蘚玫瑰作為回報。我提到的這種獨特的義大利標誌，對於老婦人而言是難以理解的。我也很肯定，我不能理解她。然而白色的風信子和薔薇玫瑰讓一切都清楚、明白。那已經是五年前的事情了，但如果我可以明天去帕爾瑪，我會直接去市場，而且我知道我的老朋友會伸出棕色的乾硬的手，歡迎我的到來，她籃子中最好的玫瑰將屬於我 —— 我們的心能相互理解。

相互給予的精神是文藝復興的真正精神，也是十六世紀初最飽滿的花朵。人們將他們內心的美給予他人。瓦薩里[101] 曾講過，別無其他東西可以給予的柯勒喬農民們是如何在每個週日，將帶來的鮮花高高地堆在聖母的腳下的。

那時柯勒喬的村子裡有畫家和雕塑家。毫無疑問，在他們的那個時代，這些人是偉大的，但對於我們而言，現在他們已經被遺忘在時間的迷宮中了。曾經還有一個屬於維若妮卡·甘巴拉的美景滿園、高朋滿座的小

[101] 喬治·瓦薩里（Giorgio Vasari, 1511 ～ 1574），義大利畫家和藝術史家。

庭院。維若妮卡是藝術和文學的愛好者，也是一位水準極高的詩人。安東尼奧·阿萊格里，村裡麵包師的兒子，在她的住處是受到歡迎的客人。這個男孩過去常常在教堂幫裝潢師做點工作，從而學到了一些藝術方面的知識。這就是他想要的 —— 通往藝術王國的大門，所有這些都將會賦予他力量。維若妮卡賞識這個男孩，因為他能領會藝術。而她作為一位身分高貴的女士，之所以重視他，是因為他能理解她。沒有什麼比賞識學生更能溫暖老師的內心了。村裡的學士、才子圍繞在維若妮卡·甘巴拉的身旁，常常有從博洛尼亞和費拉拉 [102] 趕來的貴客，只為了聽維若妮卡朗讀她的詩作，和她一起討論他們的共同愛好。安東尼奧經常出席這些聚會。大概在他十八歲那年，他的繪畫第一次在維若妮卡的藝術和文學的小庭院裡展示。他在當地畫家那裡學習，而來訪的藝術家給他提出令其受益匪淺的批評和建議。那時維若妮卡擁有許多版畫和優秀作品的各類複製品。男孩全身心地投入在藝術之美中，而他所有的作品，都是為了維若妮卡·甘巴拉而作。她不再年輕 —— 她的年紀當然足夠做這個男孩的母親了，而這很好。這樣的愛是在恰當的條件下精神化的，它將自身昇華為藝術。否則的話，它也許就會和浪蕩的風同舞，在愚蠢中消耗自己了。

安東尼奧為維若妮卡作畫。所有美好的事物都是為某些人而完成的。於是不久之後，傑出的標準形成了，藝術家開始為滿足自己而創作。但是，他仍然為其他人工作 —— 如果他們願意的話。歌者為那些傾聽的人而唱；作家為那些能理解他的人而寫；畫家為那些能畫出和他一樣的作品的人而畫。安東尼奧只是為畫出讓維若妮卡喜歡的畫 —— 她制定了標準，而他逐步將之實現。

那時誰能預料到，正是這位麵包師之子的作品讓這個地方免遭遺忘。

[102]　均為義大利城市。

無論何處只要提到「柯勒喬」這個詞，人們就會明白這是指安東尼奧・阿萊格里，而不是這個村莊，不是柯勒喬厄斯家族廣闊的領地！

柯勒喬的作品的與眾不同之處在於他畫的「小天使」。他喜歡這些肥胖、乖巧和過於健碩的小天使。這些嬉戲玩鬧、長著酒窩的小男嬰 —— 他們是男孩，這是事實，我相信沒有人會否認 —— 他到處畫他們！

保羅・委羅內塞[103] 帶來了他無處不在的狗 —— 在每一幅「委羅內塞」上，都有這樣一隻狗，安靜地等待著它的主人。即便是在〈升天〉[104] 這幅畫中，他也在角落畫上了一隻狗，它正要朝著天使吠叫。狗的不斷出現，讓人在畫面上看不到狗的情況下就辨認不出「委羅內塞」 —— 此時你會對狗充滿了感激之情，而且肯定會輕視一幅對犬科動物的迷戀明顯有所減少的「委羅內塞」的複製品。對於每一幅「委羅內塞」而言，至少需要一隻狗，這在我們看來是理所當然的。

於是，同樣的，我們要求將柯勒喬的作品中出現小天使看做是理所當然的。他們是如此不關心衣衫，如此不注意禮節，如此滿足於自娛自樂！他們沒有父母，他們的體形幾乎一樣，他們都是男孩。他們藏在每一個信徒的外衣衣褶間；躲在瑪格德琳的裝著珍貴油膏的罐子裡；靠著聖約瑟夫的腿；朝著聖伯納做鬼臉；在〈天使報喜〉上集體亮相 —— 就好像這是他們的任務；在〈訂婚〉中到處盤旋；從屋椽那裡驚奇地向下看，或是取笑馬廄裡的三博士。

他們如此莽撞地闖入天庭的內部，以至於讓聖彼得摔倒在他們身上。這正合他們的消遣之意。他們拿雲朵當坐騎，有的還險些摔下來，引發了

[103]　保羅・委羅內塞（Paolo Veronese, 1528 ～ 1588），文藝復興時期威尼斯的義大利畫家，著作有〈迦南的婚禮〉、〈利未家的宴會〉等。因出生在維羅那（Verona，義大利城市），而得名「委羅內塞（Veronese）」。

[104]　指〈聖母升天〉這幅畫。

同伴們的歡笑。不過還是有伸出手來拉夥伴一把的天使。他們互相幫助，越過路中的障礙。

我說過他們沒有父母 —— 但他們肯定有一位父親，那就是柯勒喬。可是他們都急需母親的照料。

我相信是席勒曾經提及，要成雙成對才能愛任何存在的事物。但柯勒喬似乎是獨立完成描繪這些小天使的任務的。然而很有可能維若妮卡·甘巴拉幫助了他。他深愛他們，這一點毋庸置疑 —— 只有愛才能使得他們如此鮮明。這個男人喜歡小孩子們，否則他不可能愛這些小天使，因為他包容他們所有稚氣的惡作劇，還有悲傷。

一個小天使從雲朵後面探出小腦袋，然後突然開始了能迴蕩在整個天堂的嚎哭。他的嘴張得極大。眼淚一邊從他緊閉的眼睛裡流下，一邊被他用胖胖的拳頭擦去。他的整個臉龐都扭曲成一張憤怒的侏儒的臉。事實上，如果不是他伸出一條腿，試圖去踢一個明顯與這起事件無關的玩伴，人們也許會真的覺得他十分可憐。他是一個壞壞的淘氣天使 —— 正因如此，為了他好，他就應該為他的冒失而受到肉體上的懲罰，只要一點點就好，就用髮梳的梳背拍他一下。

這個小天使同樣還出現在其他地方。有一次他是對著另一個天使的耳朵吹號角；還有一次用稻草撓一個熟睡的兄弟的腳。這些小天使玩著真正的小孩才會玩的把戲。除此以外，他們還有自己的一長串的「絕技」目錄。有一件事是肯定的，對於柯勒喬而言，沒有小天使的天堂就不是天堂。而在我看來，小天使和真實的嬰兒的主要不同在於，小天使不需要照料，而嬰兒們需要。

此外，小天使們還有著實際的用途 —— 他們托起卷軸、捲起帷帳、

舉著畫作、餵養小鳥，指出偉大的人物。有一次柯勒喬讓十個小天使帶著一隻狗出發去執行任務。他們托著聖母的裙裾，幫助信徒們，就像引座員那樣。他們有時還傳遞濟貧箱，編織花環和王冠──但是，我很遺憾地說，有時他們會為了爭奪第一而陷入不得體的混戰中。

他們沒有翅膀，但他們就像英格蘭麻雀一樣向上高飛。他們從不會因為思考或內省而煩惱。不能確定他們以何為食，但是可以肯定的是，他們都營養良好。小天使什麼都不需要，即便是讚揚。

帕爾瑪大教堂的穹頂上，有著一群小天使，他們在協助耶穌升天。他們混雜在各處，騎在雲彩上、倚著長袍，停歇在信徒們的肩膀上──在佇列最擁擠的每一處地方，幫助耶穌順利升天。他們越飛越遠──不斷前行，到處都是他們運動的姿態，直升入天堂的藍色蒼穹！當你抬頭看到那最為莊嚴華麗的畫作時，會漸漸湧出一縷淡淡的憂愁──小天使們要去向遠方，如果他們永遠不再回來，將如何是好！

我認識的一個小女孩曾經和她媽媽一起參觀了帕爾瑪的大教堂。母親和女兒帶著敬畏之情，抬著頭看那逐漸淡去的雲朵，靜靜地站了片刻。最後小女孩轉向她母親，問道：「媽媽，您見過這麼多光著的腿嗎？」

數年前，約翰·拉法吉[105]在他的一次講座上說，世界僅僅誕生了七位能夠位列前茅的畫家，其中之一就是柯勒喬。演講者並沒有給出其他六位的名字。儘管人們請求他公布，但他微笑著拒絕了，他說更希望讓每一位聽眾自己完成這個名單。

在場的一位聽眾寫出了他自己的名單，上面是七位流芳百世之人。他將這份名單遞給了坐在附近的艾德蒙·羅素，想要得到評價。名單如下：

[105] 約翰·拉法吉（John La Farge, 1835～1910），美國畫家、壁畫家、鉛玻璃製作者、裝飾者和作家。

米開朗基羅、達文西、提香、倫勃朗、柯勒喬、維拉斯奎茲、柯洛。

　　羅素先生贊同這一精心挑選，但是附上了一張紙條，聲明他有隨心情而不時變化並替換名字的特權。這在我看來是一個十分明智的結論。「你喜歡哪一位作家？」這是個經常被提出的問題。就好像總有一位作家在某位強者的腦中占據第一的位置，而且毫不動搖！作家們在我們的心中相互推擠，爭搶首席。我們過去可能有「愛默生時期」和「白朗寧時期」，那時唯獨他們的文字能吸引並感動我們。畫作也是如此，還有音樂，對情緒都有吸引力。

　　在這個平和、美麗的五月的一天，當我在樹林中我的小屋裡寫下這段文字時，柯勒喬在我看來真的是這個世界上最了不起的人之一。他就在近旁，非常親切。可是在他面前，我還是會靜靜地站著，脫帽致敬。

　　他繪製他的作品，保留著他的平靜。他簡單、樸素、謙虛、坦率。他是如此重要，而他永不知道他的作品有多偉大，就像哈姆雷特的作者對自己的不朽所知甚少一樣。

　　柯勒喬從未離家超過一天之久 —— 他默默無聞地辛勤工作，創作出來的作品是那般宏偉，以至於對子孫後代也產生了強烈的吸引力。他從未畫過自己的肖像，當時其他人也不曾認為他值得這樣去做。他的收入只能勉強滿足他的需要。他是如此重要，以至在他身後很快隨之出現了藝術的可悲的敗落；他的人格是如此偉大，以至他的兒子和一大群弟子都試圖畫得像他一樣好。但他們生命的織錦中所有原創性的光彩都淡去了，他們不過是廉價、粗俗、萎靡的模仿者。那是在自然賜予一位偉人地球之後，又施加的懲罰之一 —— 所有人都會被宣判為枯燥無味的人。他們疲憊不堪、意志消沉、雄心已泯，他們在出生之時就已同時死去。沒有人可以試

圖去做另一個人的工作。請注意，貝利尼雖然試圖超越米開朗基羅，但他對解剖學卻一無所知。

請勿涉足這種「追潮逐流」的事件，否則你也許被當作另一個傻瓜。

柯勒喬的作品之所以能不朽，就是因為他就是他自己，而且在很大程度上，甚至忽視、不關心這個世界發生了什麼。他的生活充滿了快樂；他對未來沒有圖謀，對現在沒有令人分心的恐懼。他創作自己的作品，盡己所能做到最好。他工作就是為了滿足自己，滋養藝術的內心 —— 不屑於去創造某個不能深入生活的形象，因為本不該如此。他所有的畫作都誕生於這種精神。

帕爾瑪的善良的老圭多，因離家甚遠，曾經眼含淚水，問一位最近參觀過那裡的遊客：「告訴我，你看過的大教堂和聖保拉修女院是什麼樣子？柯勒喬大師的小天使們還沒有長大成人嗎？」

只有生活和愛才能給予愛情和生命。柯勒喬帶給我們的二者都來自他充實的內心。積勞成疾，讓他年僅四十就進入了永恆的寧靜，留給我們的是他的作品。

第八章　柯勒喬

第九章
貝利尼

　　喬瓦尼・貝利尼（Giovanni Bellini，西元 1430 ～ 1516 年），
義大利 15 世紀威尼斯畫派最卓越的畫家，「與達文西並駕齊
驅」，代表作〈裸女照鏡〉。

如果在我們這個時代，不論以多少理由，拉斐爾必須讓位給波提且利，那麼提香以其藝術成就。連同他世俗的榮耀和撩人的鮮豔色彩，將要以怎樣更多的理由，來讓位給親愛的威尼斯藝術之父老吉安·貝利尼呢？—— 奧利芬特夫人之《威尼斯的製造者》

教書是一件偉大的事。當有人稱呼我為「老師」時，我會感到莫大的榮幸。以你自己的方式去激發其他人思考、行動、獲得成就 —— 多麼崇高的志向！要成為一名優秀的老師，需要高度的利他主義，因為一個人只有願意將自己沉入其中，甚至獻出生命 —— 可以這樣說，其他人才有可能活下來。這其中有一些非常類似於母性 —— 一種養育的特性。每一位真正的母親有時會意識到，她的孩子們不過是借來的 —— 是上帝送來的，而她的身體和觀念的屬性就是用來服務的。她的思想傾向於撇去內心的浮渣以使之精純，洗去驕傲，讓她感覺到自己的工作的神聖性。每個地方的所有好人都明白母性的神聖。正是因為這個，種族才得以延續。

這種想法中有一絲悲悵。如果說情人們活著是為了讓彼此間能相互需要，那麼母親工作就是為了自己不被她的孩子們需要。真正的母親教導她的孩子們能自力更生。教育的整體目的就是使學者不再依賴他的老師做學問，畢業應該發生在老師退去的那一刻。

是的，有能力的老師自身就有許多這種母親的特性。你可記得梭羅曾說過，天才的本質實際上是女性的。如果他說的是老師，那麼他的評論必然是正確的。有諸多動力的人並不是最好的老師 —— 他們是專橫和強制的一類人，希望讓所有的思想都配合自己。他們也許能架飛渠、通天塹、發現新大陸、征服城邦，但卻不能教書育人。在這樣唯我獨尊的人格面前，自由死亡了，自發性消沉了，思想羞愧地溜走，藏身於角落。不論是

養育的特性、容忍的耐性，還是母性的憐憫，什麼都缺。男人是指揮者，不是老師。是否戰士和統治者不過是用他們的影響力將世界變得屍骨遍野，而不是變為幸福和繁榮的家園呢？這仍是個疑問。殺掉所有的頭胎兒，以及十歲以上孩童的命令，可不是老師們下達的。

老師是在只有一種思想的時候讓兩種思想發芽、生長的人。

在我們轉到其他主題之前，這裡似乎是個插入評論的好地方：我們生活在一個圓圓的像個桔子、兩極略微扁平的非常愚蠢的舊世界。這番似乎有些悲觀的言論，是由一個前途光明、性情不錯的人說的。他這樣說的原因在於我們並沒有將微不足道的榮譽或金錢方面的額外獎勵，放在教學這回事上。在古代，理髮師、廚房幫傭與音樂家位列同級；獵犬能手戴著比「桂冠詩人」更大的獎章，我們給老師們的薪水就和馬車夫、挑夫的一樣多。除了過大的工作量，他們什麼都缺。

我永遠不會樂於承認，這個國家開始文明進步的那一刻，正是我們不再施行愚蠢和慳吝的政策之時。這種政策透過發放不到薪水單一半的薪水，或者發放較之同樣的思想和能力在其他各處所獲得的薪水更少的方法，試圖將所有真正偉大的男男女女趕出教學工作。到 1902 年，在和平年代，我們為戰爭和武器動用了四百萬美元，而這一總數正是全美公立學校系統開支的兩倍。經濟在教育方面指手畫腳並非必須 —— 我們只是尚未開化罷了。

但是這種事情不能持續下去。我期盼這樣一個時代的到來：我們可以專門挑選出地球上最優秀和最高尚的男人和女人來做老師，而他們的報酬將會極為豐厚。他們不必為了種族的利益而流血犧牲，無須恐懼某一天淪落到去濟貧院生活。開明的政策會對我們自身有利 —— 正如冰冷的權宜

之計。這將是明智的利己之策。

　　隨著貝利尼的崛起，威尼斯藝術不再是地方性的，而是遍布全國的。雅各‧貝利尼是一位老師 —— 溫文爾雅，富有同情心，充滿活力。他的作品揭示了個性，但還是有些呆板和生硬：輪廓鮮明，就像古代的彩畫玻璃窗。這是因為他的藝術來自玻璃工人。他一生中不斷為穆拉諾[106]的玻璃工人設計樣稿。就他所生活的那個時代而言，他是一位偉大的畫家。因為他改進了之前的技術，並為那些即將到來的比他更偉大的畫家鋪平了道路。他稱自己為試驗者。在他周圍聚集著一大群年輕人，他待他們如同事，而非學生。他們在一起就是一幫男孩 —— 都是學習者，但多了幾分對德高望重的長者的尊敬。

　　「老雅各」，他們過去常常這樣稱呼他，而且這個稱呼裡有幾分喜愛之情。他們中有些人也已經證實了這一點。所有的學生都愛著這個老人。從年齡上看他並不那麼老，當然心態也不老。他的兩個兒子，吉安和真蒂萊，也是他的學生，而他們也稱他為「老雅各」。我相當喜歡這個 —— 這證明了一件事情，男孩們並不懼怕他們的父親。他們肯定不會在聽到他走近的腳步聲的時候跑開或藏起來，也不會認為有必要撒謊來保護自己。嚴厲的父母必定會有不誠實的孩子。也許培養品德高尚的孩子的祕訣就在於，做品德高尚的父母。

　　成為你的孩子們的朋友是件好事，就在這種觀點起源之處的英國，發展出了寄宿學校這種妄想之物。那就是孩童們應該被送到雇員那裡 —— 與他們的父母分開，只為了接受教育。我不是很清楚這一點。這必定得不到父母們的贊同。「老雅各」並沒有花太多精力來管教兩個男孩 —— 他愛他們。如果父母不得不作出選擇的話，這樣與孩子共處反而更好。他們

[106]　穆拉諾（Murano），位於義大利，以製作玻璃而聞名。

一起工作，一起長大。在吉安和真蒂萊十八歲之前，他們就能畫得和父親一樣好了。他們二十歲時就超過了他，對此沒有人比「老雅各」更高興。他們在做的事情是他從未做過的，他們克服的困難是他從未超越的 —— 他歡欣喜悅地拍著手，這位老教師確實流下了高興的眼淚 —— 他的學生超過了他！吉安和真蒂萊不會接受這一點。但是他們仍然不斷前行，相互較著勁。瓦薩里說，吉安是略勝一籌的藝術家，但是奧爾達斯稱真蒂萊為「全威尼西亞[107]無可爭議的繪畫大師」。羅斯金折衷了這兩種觀點，他解釋道，真蒂萊有著更廣闊和更深刻的本性，但是吉安的天性則更女性化、更詩意，近乎抒情，擁有一種他的兄弟永遠不會具備的微妙的洞察力。這些特點使得他更適於成為老師，而當「老雅各」去世之時，吉安不知不覺地接替了他的位置，因為每一個人都會直接被他所擁有的特質吸引。

這個只有一間而且面積不大的小工作間現在擴大了：小工作間變成了工作室。那時曾出現過成片的工作間和工作室，還有一間小畫廊，後者成了威尼斯各路文藝參觀者的會面之處。路德維柯・阿里奧斯托[108]，這位義大利最偉大的詩人來到此地，寫下了一首十四行詩，獻給「吉安・貝利尼，崇高的藝術家、高尚的演奏者，但最美之名，是令人深愛的老師」。

吉安・貝利尼有兩名學生，他們的名字和榮譽千古流芳：喬爾喬內和提香[109]。有一種浪漫的精緻風情圍繞著喬爾喬內，溫和、精妙和愛。他的精神和蕭邦或雪萊[110]的相似，他的死之挽歌應該由這兩位中的一位來寫詞，另一位譜曲 —— 這對憂傷的兄弟，尚未讓這個喧囂的世界做好接

[107] 威尼西亞 (Venetia)，古代義大利東北部一地區，後為古羅馬的省。

[108] 路德維柯・阿里奧斯托 (Ludovico Ariosto, 1474～1533)，義大利詩人。

[109] 喬爾喬內 (Giorgione, 1477～1510) 和提香 (Titian)，兩人均是義大利文藝復興時期威尼斯畫派畫家。

[110] 雪萊 (Percy Shelley, 1792～1822)，英國浪漫主義詩人。蕭邦 (Frederic Chopin, 1810～1849)，波蘭音樂家。

受打擊的準備，便英年早逝 [111]。然而所有的人都聽到了雲雀的歌聲。喬爾喬內因情人的反覆無常，傷心而死。他和提香同年，然而如這個巨人自己所說的那樣，他的成就遠遠超過了那個巨人。他死於三十三歲，世界上有很多最偉大的人都在這個年齡去世，也有其他一些偉大的人在這個年齡重生 —— 或許是同一件事情。提香活了近百歲 —— 只差六個月，在過去的七十年裡，他常常施捨一個在教堂門口乞討的女乞丐 —— 就是那個傷了喬爾喬內的心的女人。喬爾喬內還畫過她的肖像。這幅畫流露出一種悲傷之情，壓抑著對往日的回憶。

　　藝術中的威尼斯畫派被羅斯金分成了三個時段：第一個時段以雅各・貝利尼開始，而這一時段或許可以稱為萌芽期。第二時段是開花時期，象徵勝利的棕櫚葉由吉安・貝利尼高高舉著。第三時段是碩果時期 —— 被死亡的色彩碰觸過的爛熟的果實，由四個男人體現，喬爾喬內、提香、丁托列托（Tintoretto）和保羅・委羅內塞。這四位之外，威尼斯藝術便再未前進，儘管自從他們歡笑和歌唱、享樂並工作之後，時間已過去四百年。我們所能做的只有驚訝與讚嘆。我們可以模仿，但是我們卻無法更進一步。

　　吉安・貝利尼活了九十二歲，直至最後一刻都在工作。他總是不斷學習，總是為人師表。他最好的作品完成於八十歲之後。人們把這個偉大的靈魂的軀體和他兄弟真蒂萊的安放在同一座墓裡。真蒂萊僅先他數年而去。死亡並沒有將他們分開。

　　喬瓦尼・貝利尼是他的名字。然而當那些喜歡美麗的畫作的人們提到「吉安」時，每一個人都知道指的是誰。對於那些以藝術為工作的人

[111]　蕭邦、雪萊、喬爾喬內三人均在三十來歲的年紀去世。

而言，他就是「大師」。他的身高離六英尺還差兩英寸[112]，強壯、肌肉發達。儘管到了七十歲的年紀，他的身姿依然挺拔，他的步履依然輕快，這些讓他顯得更加年輕。事實上，如果不是從緊緊壓著的黑色帽子下露出蓬鬆的鐵灰色頭髮，還有由於風吹日晒而造就的古銅色的皮膚，沒有人會相信他已是七旬老人。這形成了極妙的反差，使得路過他身邊的行人不得不回頭盯著他看。

他身上總有奇怪的故事。他是個熟練的剛朵拉船夫，每日往返於利多[113]使得他有了那張古銅色的臉。鄉親們說他不吃肉也不喝酒，他的食物不過是當季成熟的無花果，搭配粗製的黑麥麵包和堅果。此外，還有一個至少一百歲、耳朵全聾的滑稽的「老駝背」照顧著那艘剛朵拉。「老駝背」總是花整整一天的時間，等待他的主人，清洗那艘修長優雅的藍黑色的船；整理用白色燈芯絨和流蘇做成的雨篷；擦亮船兩邊黃銅製的獅子像。人們試著問那個「老駝背」一些問題，但是他從不說出一點祕密。主人總是站在後面划著槳，而墊子上卻坐著「老駝背」，他就像是個貴賓。

主人筆挺地站著，搖著槳，他那長長的黑袍束在深藍色的腰帶之下，正好和剛朵拉的顏色相稱。這個男人的座右銘也許會是：「我服務。」[114]或者是聖經中的一段：「你們中那最大的，將作你們的僕役。」他脖子上掛著一條細長的鏈子，那是青銅獎章。那是當〈耶穌變容〉這幅偉大的作品完成時，由執政團公議決定獻給他的。如果這枚獎章是十字架，如果你是在聖瑪律科見到這位佩戴者的，只要瞟一眼那精緻的容貌，那黑色的帽子和飄動的長袍，你一定會立刻認為這個男人是位牧師，是某個重要主教教區的代理主教。但是當看到他筆直地站在剛朵拉的船尾，風輕撫著深灰的

[112] 約 178 公尺。

[113] 利多（Lido），義大利威尼斯附近的一座小島，為著名的旅遊勝地。

[114] 原文為德語。「Ich Dien」，英語譯作「I Serve」。

頭髮，你一定會困惑不已，直到你的船夫嚴肅而低聲地對你解釋道，你剛遇見的是「全威尼斯最偉大的畫家，吉安，一位大師」。

然後如果你表現出好奇，並想進一步了解，你的船夫就會告訴你更多關於這個奇怪的男人的故事。

威尼斯的運河相當於高速公路，船夫就像皮卡迪利[115]的計程車司機——他們知道每一個人，並且和所有的國家機密有密切接觸。當你到達朱代卡島，上船準備享用午餐時，在喝過一瓶基安蒂[116]紅酒之後，你的船夫就會告訴你這些：

由大師划船載著的那個剛朵拉裡的駝背，他是魔鬼，他有那種外型就是為了待在有史以來最偉大的畫家身邊並保護他。是的，先生，那個面容乾淨，有著真誠的、張得大大的、棕色眼睛的男人，和魔鬼結成了同盟。就是他，將年輕的蒂齊亞諾[117]從卡多雷[118]帶到了他的作坊，直接帶出了玻璃工廠，讓他成為了一名偉大的藝術家。他還付給他傭金，在各處介紹他！那麼稱他為父親的非凡的喬爾喬內呢？哈哈！

誰是喬爾喬內？某個不知名的農婦的兒子。貝利尼想要收養他，對待他猶如親生。當他完成梅斯特雷[119]一天的訪問後，回來時吻他的臉頰，這是誰的事情？哈哈！

除此以外，他的名字並不是喬爾喬內——是喬爾喬·巴巴雷里。這

[115]　皮卡迪利（Piccadilly），英國倫敦繁華的大街之一。

[116]　基安蒂（Chianti），一種產於義大利的紅葡萄酒。

[117]　蒂齊亞諾（Tiziano Vecelli，或 Tiziano Vecellio, 1473/1490 ～ 1576），一般稱為提香（Titian），義大利畫家，十六世紀義大利文藝復興時期威尼斯畫派的領軍人物。他出生於皮耶韋·迪·卡多雷（Pieve di Cadore），此地位於貝魯諾（Belluno）附近，在威尼斯共和國境內。在有生之年，他被稱為「達·卡多雷」，因他的出生地得名。

[118]　卡多雷（Cadore），位於義大利北部的威尼托（Veneto）。

[119]　梅斯特雷（Mestre），義大利北部威尼托的小鎮。

個喬爾喬‧巴巴雷里跟來自卡多雷的蒂齊亞諾和埃斯皮羅‧卡爾博內，還有那個紐倫堡的古斯塔夫，以及其他一些人，難道不是他們畫了吉安的大部分畫作嗎？當然，他們確實這樣做的。那位老人不過在背景上簡單地塗上幾筆，而由男孩子們完成作品。吉安需要做的就是給畫作署名，賣掉它，把收入放進口袋。卡爾帕喬也幫了他一把 —— 卡爾帕喬，就是畫在你有生之年曾見過的最可愛的小天使，盤著腿彈著你見過的最大的曼陀林的那個畫家。

那就是天才，知道嗎？具有讓其他人去工作的能力，為自己俘獲錢幣和榮譽。當然，吉安知道如何引誘這些男孩繼續工作 —— 必須做些什麼事情來留住他們。吉安時不時地從他們那裡買一幅畫作。他的工作室裡裝滿了他們的作品 —— 遠遠比他畫的要好。哦，他只要看一眼就能知道許多事情。這些畫作有一天會有價值，而他用自己的價格買下它們。是墨西拿的安東尼洛 [120] 將油畫帶到了威尼斯。在那之前，他們用水、牛奶或酒來混合他們的顏料。當安東尼洛帶來了他那深色的、有光澤的畫作時，整個威尼斯藝術界都轟動了。有人說，吉安‧貝利尼透過佯裝為紳士，到那個新來的人那裡，當他的模特兒，從而發現了這個祕密。就是他發現了安東尼洛用油來混合他的顏料。哈哈！

當然，他的工作室裡的畫作，並非全部是由那些男孩繪製的 —— 有一些是那個老荷蘭人畫的，他的名字是……哦，是的，杜勒，紐倫堡的阿爾布雷希特‧杜勒 [121]。有兩位紐倫堡畫家上週剛乘過你坐的那艘剛朵拉 —— 他們現在在威尼斯，在吉安那裡學習，他們說。吉安去過紐倫

[120]　墨西拿的安東尼洛（Antonello da Messina，準確而言是 Antonello di Giovanni di Antonio，約 1430～1479），活躍於義大利文藝復興時期的西西里畫家。

[121]　阿爾布雷希特‧杜勒（Albrecht Dürer, 1471～1528），來自紐倫堡的德國畫家、版畫家和理論家。

堡，和杜勒生活過一個月 —— 他們一起工作，一起喝啤酒，我想，而且是痛快地喝。吉安對於他在威尼斯的行為極其注意，但是你永遠不會知道如果一個人離開家鄉以後會做些什麼。德國人很愛喝酒喧鬧 —— 但是他們還說他們能畫畫。我？我從沒去過那裡 —— 也不想去 —— 那裡沒有運河。可以肯定的是。他們在紐倫堡印書。就是在那裡他們發明了打字，一種廢掉書寫的懶惰方式。他們很節儉 —— 那些德國人。他們給我的費用 —— 只多給一分錢，只有一分錢。而不管我說了多少，指出了多少美麗的景色，提供了多少有用的消息 —— 就我一個人知道的消息。就多給一分錢 —— 想想吧！

是的，大約是六十年前吧，印刷首先由德國人古騰堡在美因茲[122]完成。古騰堡的一名工人來到了紐倫堡，告訴其他人如何設計和製版。這個人就是阿爾布雷希特·杜勒，他幫助他們設計首字母，用刻在木板上的設計來製作首頁，然後用墨水塗滿這塊板子，將一張紙平鋪在上面壓平。然後，當紙從板子上拿起來時，它就和設計的原圖一模一樣了。事實上，絕大多數人看不出來會有什麼不同，就這樣你可以從一塊板子上印出好幾千張！

吉安·貝利尼為首頁作圖，給奧爾杜斯和尼古拉·簡森[123]的首字母做設計。威尼斯是世界上最偉大的印刷之地，然而這生意不過開始於三十年前。在這裡印刷出來的第一本書，是在 1469 年由斯佩爾的約翰完成的。這裡有近兩百臺擁有許可證的印刷機。通常需要四個人來印刷 —— 兩個人安設範本，準備東西，另外兩個人印。當然，這還不夠，還有寫書的人、製版的人，還有那些切割用來印插圖的板子的人。首先，你知道，他

[122]　美因茲（Mayence），德國城市。
[123]　尼古拉·簡森（Nicolas Jenson, 1420 ～ 480），法國雕版師、畫家和印刷工，他的大多數作品在威尼斯完成。

們在威尼斯印刷的書籍並沒有首頁、首字母或插圖。我的父親是一名印刷工人，他知道在印刷第一個大的首字母之前是什麼樣子——在那之前，事先為首字母留下了空白。書被送到修道院後，用手工來完成其他部分。

吉安和真蒂萊為了刻首字母的第一塊板，有很多事情要做——我想，他們在紐倫堡找到了辦法。現在，這裡有從阿姆斯特丹來的荷蘭人，學習如何印書和畫畫。他們中有一些在吉安的工作室工作，我聽說——偶爾我會載他們去利多或是穆拉諾。

真蒂萊·貝利尼是他的兄弟，和他長得非常相像。康斯坦丁堡的大特克[124]曾來過這裡，看到了在大禮拜堂工作的吉安·貝利尼。他從未見過這樣優秀的畫作，對此十分訝異。他以為他是個奴隸，希望參議院將吉安賣給他。他們雇了真蒂萊·貝利尼代替他去，以迎合那個異教徒。可以這麼說，他們把他借出去了兩年。

真蒂萊去了，蘇丹從未允許任何人站立在他面前，所有人都必須在灰塵中俯首屈膝。但蘇丹卻對他特別優待。真蒂萊甚至教這個老雜種畫了一點畫，他們說畫家有宮殿裡每一個房間的鑰匙，享受著王子般的待遇。

好吧，他們相處得十分融洽，直到有一天，真蒂萊畫了張施洗約翰的頭盛在大淺盤裡的畫。

「一個人的頭和它被砍下來時看起來是不一樣的。」特克輕蔑地說。真蒂萊已經忘了特克對此極為熟悉。

「也許太陽的光線比我更了解繪畫！」真蒂萊說道，因為他堅信自己的作品不會有錯。

「我也許對繪畫不怎麼了解，但是對於我能叫得出名字的事物，我絕

[124] 大特克（Grand Turk），穆斯林國家的統治者。

不含糊。」特克回答道。這位蘇丹擊了三下掌：兩名奴隸從對面的門走了出來。一個站在另一個的前面，而當這一個靠近時，蘇丹輕輕揮了揮手中的短刀，削掉了他的腦袋。這件事教育我們，伴君如伴虎。但是這件事並沒有讓真蒂萊・貝利尼吸取教訓，因為他甚至沒有以藝術之名留下來檢查這顆斷頭。接下來掉腦袋的也許就是他，這個想法超越了一切。他跳出了窗戶，身上掛著窗格。他一路跑到了碼頭，在那裡找到了一艘滿載水果準備開往威尼斯的船。一個裝著金子的小錢包讓這件事變得簡單起來——船長把他藏了起來，四天之內他就安全返回故地，在聖馬可教堂 [125] 感謝上帝對他的解救。

　　不，我並沒有說吉安是個流氓——我跟你說的只是別人所說的。我不過是個可憐的船夫——為什麼我要把自己陷入那些大人物們都做過什麼的麻煩中呢？我簡單地告訴你一些我所聽到的——也許是這樣，也許不是。天曉得！那個叫巴斯卡・薩利維尼的。他有一個與他競爭的工作室。那時那個熱那亞人克里斯多夫・哥倫布來到這裡，並在貝利尼的工作室歇腳。巴斯卡告訴每一個人，哥倫布是個瘋子，而貝利尼是另外一個。因為哥倫布慫恿他去看他那愚蠢的地圖和海圖。如今，他們都說哥倫布發現了新世界，義大利人現在覺得良心不安了，因為他們並沒有給他提供船隻，反而把他趕到了西班牙。

　　不，我並沒有說貝利尼是個偽君子——巴斯卡的學生這樣說過，有一次他們跟著他去穆拉諾——三艘裝貨的小船加上我的剛朵拉。你知道，就像這樣：每週兩次，就在太陽落山之後，我們常常看到吉安・貝利尼在總督宮殿後面的那個碼頭放開他的船，掉轉船頭，駛向穆拉諾。除了帶上那個又聾又老的管家外就沒有別人跟隨了。每週兩次，週二和週

[125]　聖馬可教堂（Saint Mark's）在義大利威尼斯。

五 —— 總是在同一時間，風雨無阻 —— 我們會看到那個「老駝背」點亮燈，過不了多久大師就會出現，裹著他的黑袍，登上船，拿起槳，然後他們出發。永遠是去穆拉諾，永遠是同一個碼頭 —— 我們船夫中有一個曾經跟上去幾次，只是出於好奇。

最終這件事情傳到了巴斯卡的耳朵裡，就是吉安定時去穆拉諾的事情。「這是幽會，」巴斯卡說，「比幽會更糟，是那些花邊女工和玻璃工人中的流氓之間的放蕩事。哦，想想吉安會在他這把年紀沉湎於這種事情 —— 他虛偽的禁慾生活不過是個面具罷了 —— 還是在這把年紀！」

巴斯卡的學生們挑起了這件事情，而且曾經和卡多雷的蒂齊亞諾發生過衝突，據說蒂齊亞諾將一把船鉤砸在了其中一個學生的頭上，船鉤都砸壞了！就因為那個人說了大師的壞話。

但是這並沒有制止流言。在一個漆黑的夜晚，當空氣裡滿是飄動的薄霧時，巴斯卡的一個學生找到我，告訴我說他希望我加入到去穆拉諾的隊伍中。天氣太糟了，我沒答應去 —— 風一陣陣地狂吹，東邊的天空鋪滿微弱的亮光，所有老實的人，除了可憐的晚歸的船夫外，都加快了回家的腳步。

我拒絕發船。

我不是看到畫家吉安在不到一個半小時之前走了嗎？好吧，如果他能去，那麼其他人也能去。

我拒絕出發 —— 除非付兩倍的費用。

他接受了，將兩倍的船費放在了我手裡。然後他吹了聲口哨，從角落後面竄出來一大群流氓地痞一樣的學生，壓得我的剛朵拉直往下沉。我只讓人把位子坐滿，就開了船。留下來的那些站在石階上咒罵我，還詛咒每

一件事和每一個人。

　　當我的船滑進霧中，朝向我們的目的地前進時，我瞟了一眼後面，看到三艘貨船尾隨而來。

　　有聽不清的說話聲，還有人命令要保持安靜。但是他們在那裡互相遞著烈酒，然後說話。根據這幾點，我推測他們都是巴斯卡的學生，正出來參加學生的一個喧鬧聚會。天知道是為了什麼！這可不關我的事。

　　我們的船進了不少水，有些學生跪下來，一邊祈禱一邊舀水，一邊舀水一邊祈禱。

　　最終我們到達了穆拉諾的碼頭。所有人都下了船。我也把船栓了起來，決定去看看到底會發生什麼。一股強烈的酒味飄過，一個粗陋、體格魁梧的傢伙在那裡，似乎就是那個叫大家閉嘴的船長。我跟上他，想看看他要做些什麼。我們走了一條小巷，那裡幾乎沒有行人。接著又穿過了一條又黑又滑的路，整整走了半英里[126]。沿路走下去在島的另一端的便是被稱為「水手監牢」的地方。他們說在那裡，如果身上裝著一兩個銀幣，就會時刻身處險境。酒鋪裡充斥著音樂，還有歡樂的叫喊以及在石頭地板上跳舞的聲音。雨已經把任何一個在路上的行人都趕走了。

　　我們走到了一棟長而低矮的石頭房子面前，那裡曾經是一座戲院，但現在上層是舞廳，下層是倉庫了。樓上有燈光和音樂聲。樓梯很暗，但是我們摸索著走了上去，踮著腳走近了那扇巨大的雙扇門，門縫底下有光線漏出來。

　　我們接到了命令，當我們到達碼頭時，我們在那裡站了一會兒。「現在我們要抓住他了 —— 偽君子吉安！」那個矮個子用嘶啞的嗓音說道。

[126]　約 0.8 公里。

我們大喊著，砰地衝進門裡。從黑暗處走到光亮的地方讓我們的眼睛一時看不清東西。我們都以為那裡理所當然地有一場舞會，我們甚至等待著女人們發出尖叫聲。但是當我們看到一些翻倒在地的畫架，還有一個坐在一個假王座上驚得動彈不得的半裸的老人時，我們並沒有按計劃走進那個大廳。剛剛叫喊的那聲就是我們能發出來的全部的聲音。我們站成一團，就在門旁邊，有些茫然，不知所措。我們不知道是退出去呢，還是像我們計畫的那樣搜查整個大廳。我們只是站在那裡，像大多數流著口水的傻瓜一樣。

「繼續保持你的姿勢，我的好兄弟！繼續你的工作！」一個和藹的聲音說道，「我想我們有一些參觀者。」

吉安・貝利尼走到前面。他的長袍依然束在藍腰帶下，但是他已經把黑帽子放在一邊了。他蓬鬆的灰色頭髮看上去像聖人的光環。「繼續你的工作。」他又說了一遍，然後走到前面，向我們表示歡迎，並請我們坐下來。

我不敢跑開。沿著牆邊放了一圈長凳，於是我在其中一把上坐了下來。我的同伴也坐了下來。那裡人概有五十個畫架，圍著那個做模特兒的老人擺成半圓形。有一些畫架已經被弄倒了。那裡在我們進來時就已經很亂了。

「只要幫我們把東西整理好 —— 那就對了，謝謝你們。」吉安對矮個子說，他是我們這幫人的頭兒。讓我驚訝的是，矮個子照著他的吩咐去做了。他還安慰著那些女學生們，把她們的畫架和凳子立了起來。

我饒有興趣地看著吉安四處走動，看他用他的蠟筆給這個添上一筆，跟那個說上一兩個字，對另外一個微笑著點點頭。我只是坐在那裡張大眼

睛看著。這些學生並不是正規的藝術生，我能很明顯地看出來。有些是孩子，穿得破破爛爛，光著兩條小腿；其他的是在玻璃廠工作的老人，當然他們的手又老又硬，不可能畫得好，還有一些是鎮上的年輕女孩和婦女。我使勁揉了揉眼睛，試圖盡力看清！

我們剛才聽到的音樂現在也還是能聽見 —— 它是從對面街上的酒鋪傳出來的。我環視四周 —— 你相信嗎？我的同伴們全走了。他們一個一個地偷偷溜了出去，只留下我一個人。

我等待著機會的到來。當大師轉過身去時，我也躡手躡腳地溜了出來。當我下去站在街上時，我發現自己把帽子落下了，但是我不敢再走回去。我一路半跑著走回碼頭，當我到碼頭時，卻發現船不見了 —— 三艘小船和我的剛朵拉都不見了。

我想我能看到他們，透過那層霧氣，大概在四分之一英里 [127] 遠的地方。我大聲喊著，但是沒有人回答我，只有呼嘯而過的風。我陷入絕望之中 —— 他們偷走了我的船。如果他們沒有偷，那它肯定也失事了 —— 我的全部，我的寶貝船！

我哭喊著，絞著我的手指。我祈禱！只有咆哮著的風在角落裡尖叫著，大笑著。

我看見一個小碼頭的沙灘上有些許微弱的燈光。我向它跑去，希望能找到一兩個船夫帶我回城。那裡有一艘船停靠在碼頭，船上有個駝背的人，睡得很熟，身上蓋著一塊帆布 —— 是吉安・貝利尼的船。我把「老駝背」搖醒，請求他載我回城。我衝著他的聾耳大喊大叫，但是他假裝沒有明白我的意思。然後我給他看銀幣，那份雙倍的船費，我試圖把它塞進他

[127]　0.25 英里約為 0.4 公里。

手裡。但是沒用，他只是搖著他的腦袋。

我跑到沙灘上，繼續尋找回去的船。

時間過去了一個小時。

我又回到了碼頭，正好吉安走下來向他的船走去。我走近他，解釋道我是玻璃工廠的可憐工人，要工作整個白天還加半個夜晚。由於我住在城裡，而我的妻子快要死了，我必須得回家。他是否能允許我和他一起乘船呢？「當然可以 ── 我很樂意，樂意幫忙！」他回答道，然後從他的腰帶下面扯出了一個什麼東西。他說道：「先生，這是不是你的帽子？」我拿著我的帽子，半晌沒說出話來。因為那會兒我的舌頭打了結，於是我沒能感謝他。

我們登上船，由於我請求搖船的提議被拒絕了，我只得在「老駝背」身邊坐下。然後船頭掉轉，朝向城裡駛去。

風已經停了，雨也不再下了，在藍黑色的雲層間，月光照射出來。吉安搖著一把堅固、做工上好的槳，同時為自己輕輕哼唱著一首〈讚美頌〉。我躺在那裡，流著淚，想著我的船 ── 我的全部，我的寶貝船！

我們到了碼頭 ── 而我的船就在那裡，安安穩穩地拴著，沒有丟一個墊子或是一根繩子。吉安・貝利尼呢？他也許像巴斯卡說的那樣是個流氓 ── 上帝才知道！我怎麼能說清楚呢？ ── 我不過是個可憐的船夫。

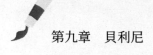

第九章　貝利尼

第十章
切利尼

本章努托・切利尼（Benvenuto Cellini，西元 1500 ～ 1571 年），義大利文藝復興後期著名的雕塑家、珠寶工藝師、美術理論家及卓越的作家，風格主義雕塑中裝飾派的代表人物，代表作〈珀爾修斯青銅雕像〉。

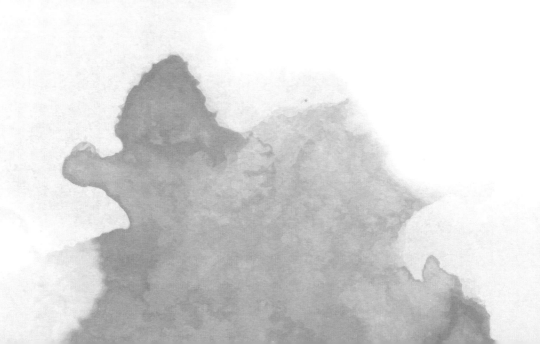

對於曾表現出哪怕一點高尚或值得稱讚的正直而可信的人來說，不論他來自哪個階層，都有一種不可推卸的責任。那就是用自己的文字忠實地記錄他們生命中的重要事件。

　　　　　　　　　　　　　　　　　── 本韋努托・切利尼

「一個對自己極為感興趣的人，也會對其他人感興趣。」溫德爾・菲力普斯 [128] 曾經說過。

文學中健康的自我中心，是讓形象鮮活的血液。裸著身子且毫不害羞的丘比特總是美的。只有當某個正派人士感覺到他是裸著的，而且試著給他塗一層泥來改善這一境況時，我們才會轉過頭去。《瑪麗娜・巴斯奇特塞夫 [129] 的日記》中有許多關於瑪麗娜・巴斯奇特塞夫的想法和剖析的發展的病態冥想的資料，極為有趣；艾米爾的《日記》緊緊地抓住我們的心緒，讓我們毫不知倦；聖奧古斯丁的《告解》永遠不會消逝；尚・盧梭 [130] 的著作是像愛默生、喬治・艾略特 [131] 和沃爾特・惠特曼這樣的人所喜愛的；《皮普斯日記》[132] 是沉悶到有娛樂性的，本韋努托・切利尼的《回憶錄》讓一個普通人永垂不朽。

切利尼有著強烈的個性。他像個工匠那樣技巧嫻熟。他只說自己所見的事實。他閃爍其詞，也只是因為不想提到他認為與任何人都無關的某些事情。他的友情淡如水。那些他最為尊重的人，如米開朗基羅和拉斐爾，

[128]　溫德爾・菲力普斯（Wendell Phillips, 1811 ～ 1884）。美國廢奴主義者，美國原住民的律師，演說家。

[129]　瑪麗娜・巴斯奇特塞夫（Marie Bashkirtseff, 1858 ～ 1884），俄羅斯日記作者、畫家、雕塑家。

[130]　尚・盧梭（Jean Roussea, 1712 ～ 1778），法國思想家。

[131]　喬治・艾略特（George Eliot, 1819 ～ 1880），英國小說家。

[132]　塞繆爾（Samuel Pepys, 1633 ～ 1703）。英國作家和政治家，他寫作的《佩皮斯日記》（*The Dairy of Samuel Pepys*）是 17 世紀最豐富的生活文獻，包括對 1665 年倫敦大火和 1666 年大瘟疫等的詳細描述。

對待他如同亨利王子最終對待福斯塔夫 [133] 那樣，永遠不允許他們一群人出現在與他相隔半英里之內的地方。他與眾多女性有著親密的關係，以至於他要為沒有記住她們而道歉。他不怎麼關心自己的孩子們。他絕大多數的計畫和目的都是處於一塌糊塗的狀態。然而他寫下了兩篇有價值的文章：一篇關於金匠的藝術，另一篇關於青銅鑄造；他還有一篇文章是有關建築的，包含一些不錯的觀點；他盡逢迎詔媚之能事時，自然也寫過一些詩，這些倒也差強人意。但讓他滿載名譽的書是《回憶錄》，這的確是本偉大的書。所有的一切似乎都表明這個男人雖然是一位偉大的作家，但卻有著渺小的心靈。難道我們不是稍稍高估了作者的寶貴天賦嗎？

丹納說過受過教育的英國人寫作水準都差不多 —— 他們都同樣愚蠢。約翰‧西蒙茲 [134]，一個受過教育的英國人，切利尼的《回憶錄》最好的譯者。他寫道：「幸運的是切利尼沒有因文學訓練而失去本色。」歌德將切利尼的書翻譯成德文。他對剛強的義大利人說道，他完成這項工作純粹出於樂趣，順帶改善他的文學風格。

切利尼和我們並不完全一樣。當我們讀他的書時，都會慶幸自己和他不一樣。但是每一種在他身上特別明顯的特點，在我們身上都有一點。切利尼是真誠的。他從不懷疑自己是絕無謬誤的，但是他不厭其煩地指出諸位教宗和其他每一個人的易錯性。當切利尼準備外出時，在早餐前殺死了一個人，他表示那個人命該如此，並以此來宣稱自己無罪。說到底，自吹自擂和欺凌弱小的人才是真正的懦夫。一個真正勇敢的人不會想著自誇些

[133]　福斯塔夫（Falstaff），莎士比亞戲劇《亨利四世》中的小丑。亨利王子起初裝瘋賣傻以求保身時，與福斯塔夫為伍，後得王位成為亨利五世時，將前來邀功領賞的福斯塔夫一夥放逐到十里之外。

[134]　約翰‧西蒙茲（John Symonds, 1840～1893），英國詩人、文學批評家。

什麼。他在平靜時也會像在憤怒時一樣勇敢 —— 拿老約翰‧布朗 [135] 舉例來說。當切利尼手頭上有工作的時候，他會讓自己陷入一種正義的憤怒洪流。他假裝自己是受到傷害的人，是雙重的、徹底的陰謀的犧牲者。因此他的一生都在害怕每個人中度過，而他自己又是一個讓所有人都害怕的人。

每一個藝術家偶爾都會被藝術嫉妒所攻擊。而那個自己對有多種假性天花感到滿足的人是最幸福的。切利尼有三種假性天花：急性、惡性和慢性。

柏遼茲 [136] 已經把這個人寫進了強勁有力的歌劇中。其他人同樣也這樣做了。但是仍然需要綜合羅斯丹 [137]、曼斯費爾德和山繆‧格羅斯的創作技巧以充分表現角色。

約翰‧莫里 [138] 說過：「沒有什麼會比一匹瞎眼馬的勇氣更糟了。」因此也許會有人說，沒有什麼比迷信者的真誠更可怕了。本韋努托‧切利尼是文學和藝術無賴的理想類型。倘使他曾在 1870 年的科羅拉多州住過，當地的治安委員會也許會因為他而新建一塊墓地。

但他是那樣開放、那樣單純、那樣率直，以至於我們嘲笑他的失誤，羨慕他崇高的決心，為他的罪惡嘆息，並同情他懺悔的痙攣。我們也會對他並非有意而為之的幽默來一個淺淺的微笑。他深信宗教但從不虔誠；他頗有良心；他毋庸置疑地擁有藝術天賦；他一生馬馬虎虎，總是在動亂中度過。他還無可救藥地捲入命運之網，犯下了各種罪行。不論何事他都會

[135]　約翰‧布朗 (John Brown, 1800 ～ 1858)，美國廢奴主義者、民族英雄。

[136]　柏遼茲 (Hector Berlioz, 1803 ～ 1869)，法國浪漫主義作曲家。《本韋努托‧切利尼》是由柏遼茲作曲，里昂‧德‧瓦利 (Léon de Wailly) 和奧古斯特‧巴比耶 (Auguste Barbier) 編劇的歌劇，大體以本韋努托‧切利尼的《回憶錄》為基礎而創作。

[137]　羅斯丹 (Edmond Eugène Alexis Rostand, 1869 ～ 1918)，法國詩人、劇作家。

[138]　約翰‧莫里 (John Morley, 1838 ～ 1923)，英國自由黨政治家、作家、報紙編輯。

為自己辯解開脫。他最終平靜地去世，仍然真誠地相信他過的是基督徒的生活。

1500 年，萬靈節之後的那天下午四點三十分，本韋努托·切利尼出生於佛羅倫斯。「本韋努托」這個名字的意思是「歡迎」：從一開始世界是歡迎本韋努托的。當他五歲時，他抓著一隻從院子裡找到的蠍子，把牠帶到房子裡。他的父親看到他手中那個奄奄一息的生物，設法讓他扔掉，但他只是把這個玩物握得更緊了。然後父母匆忙地拿起剪刀，剪去了蠍子的尾巴、嘴和爪子，這讓孩子很是不快。

在這之後不久，他坐在他父親身邊，盯著炭火盆看。就在那一瞬間，他們在火中看到了一隻火蜥蜴，扭得甚是歡快，看起來像是在地獄裡做窩。很多人終其一生都沒有見過一隻火蜥蜴 —— 不論是達爾文、史賓塞、赫胥黎還是華萊士，都從未見過。火蜥蜴是如此罕見，以至有時會有人否認它們的存在。因為我們十分傾向於否認任何一種我們從未見過的生物的存在。事實上，本韋努托也只見過這一隻火蜥蜴，但就這一隻亦足矣：加上蠍子事件，它們預示著這個男孩能夠在許多炙手可熱的職業上，成就偉大的事業，一生中成功不斷且平安無事 —— 上帝照顧祂自己。

切利尼的父親是設計師、金匠和工程師，如果不是在年輕時養成吹笛子的習慣，他也許已經在這些崇高的藝術門類上聲名遠揚了。他整天地吹笛子。經常是在早上吹長笛，晚上吹橫笛。由於長笛的原因，他贏得了他那美若天仙的夫人的芳心。他感謝上帝賜予的這個天賦，堅持不懈地演奏這件樂器 —— 只要自己一息尚存。現在，他的野心是讓他的兒子也能吹奏長笛，因為所有慈愛的父親都將自己看做值得尊敬的榜樣，孩子們都應該模仿其父的禮儀和道德品行。但是切利尼看不起長笛這種該死的發明 —— 它不過是讓人朝號角裡吹氣然後發出噪音。然而為了讓父親高

興，他掌握了這門樂器，而且在孝心的驅動下，他有時會吹奏得讓他的父母親留下欣喜的淚水。但是這個男孩的愛好是畫畫和做蠟塑，他所有的閒暇時間都用在這兩項工作上。在十六歲時，他就已經因擁有了極高的創作技巧而聞名於整個佛羅倫斯。大約在這個時候，他那比他小兩歲的弟弟，有一天倒了霉運，被一群無賴挑釁。當切利尼英勇地拿著劍跑去營救時，他弟弟已經被打得半死了。無賴剛要逃跑時一隊憲兵出現了，逮捕了所有與此事有關的人。這群流氓被迅速治了罪，宣判流放出城。

而切利尼和他的兄弟也被驅逐了。

很快，切利尼發現自己已經在從比薩去往羅馬的途中了。他的腳受了傷，身無分文。當他站在金匠的視窗向裡凝視時，店主走了出來，問他想要做什麼。他回答道：「先生，我是一個手藝相當好的設計師和金匠。」

店主見這小夥子討人喜愛又誠實本分，便直接讓他開始工作。此時，這個男孩的人生箴言就是他父親告訴他的：不論你在哪間屋子，都不要偷竊，做個誠實的人。

鑑於這條箴言，店主馬上將店裡所有的珍貴寶石都委託給他保管。他在比薩待了一年，過得很開心，對自己的工作也滿意。因為他再也不用吹長笛，也不用聽別人吹長笛了。幾乎每週他都會收到父親寄來的充滿愛的信，請求他回家，並告誡他不要落下長笛的練習。

一年將結束之時，他患了輕微的熱病。他決定回家，因為佛羅倫斯較比薩更有益健康。

回到家，他的父親眼含誠摯的欣喜之淚，擁抱了他。他那變得更加男子漢的外表讓他的家人非常滿意。當他們擦乾快樂的眼淚，道盡歡迎的話語時，他的父親轉身拿出長笛放在他手中，請求他吹奏一曲，以便看看他

的演奏是否跟上了他的發育和其他方面的技巧的成長步伐。

　　年輕人將樂器放在他的唇邊，吹起了一首新穎的選段，他的父親高興地大叫道：「天賦必不可少，但只有練習才能達到完美！」

　　米開朗基羅比切利尼早二十五年出生。他們的家相距不遠。在洛倫佐[139]的花園，米開朗基羅已經得到了不斷向美前行的強大動力，這種動力支撐著他度過了漫長而艱難的一生。

　　當切利尼十八歲時，這位大師在羅馬為教宗工作，是全佛羅倫斯藝術家的驕傲。而切利尼十分嚮往羅馬。他經常去那些能看到古物殘片和時髦石雕的畫廊與花園，還在聖十字架教堂裡米開朗基羅的《聖母哀悼基督像》前矗立良久，思考著自己是否也能做得這樣好。

　　大概在這時候他告訴我們，他臨摹了米開朗基羅那幅著名的草圖〈在亞諾河洗澡的士兵〉。這幅畫是米開朗基羅為與李奧納多[140]競爭韋奇奧宮的裝飾工程而創作的。切刺尼宣稱這幅畫標誌著大師所擁有的最高的技藝。而他正在工作時，從佛羅倫斯來了一個名叫彼得‧托里賈諾[141]的人，他已經被流放到英格蘭兩年多了。這位訪客手裡拿著切利尼的畫，仔細地研究了一番，評論道：「我認識這個人，米開朗基羅 —— 我們過去常常在馬薩喬[142]的指導下一起畫畫，一起工作。有一天米開朗基羅惹惱了

[139] 洛倫佐 (Lorenzo the Magnificent, 1449～1492)，義大利文藝復興時期的佛羅倫斯共和國實際的統治者。洛倫佐是當時的佛羅倫斯人。他是一位外交家、政治家以及學者、藝術家、詩人的贊助人。他的生活與義大利早期文藝復興的巔峰恰巧吻合。他的去世標誌著佛羅倫斯黃金時期的結束。他在義大利各邦國之間維繫著的脆弱的和平，這些也隨著他的逝世而土崩瓦解。洛倫佐‧德‧麥地奇 (Lorenzo de' Medici) 葬於佛羅倫斯的麥地奇小禮拜堂 (Medici Chapel)。

[140] 李奧納多‧達文西。

[141] 彼得‧托里賈諾 (Pietro Torrigiano, 1472～1528)，義大利佛羅倫斯畫派的雕塑家。據喬爾喬‧瓦薩里的記述。他是在佛羅倫斯的洛倫佐‧德‧麥地奇的贊助下學習藝術的眾多有才華的年輕人之一。

[142] 馬薩喬 (Masaccio, 1401～1428)，義大利文藝復興時期第一位偉大的畫家。他的壁畫是人文主義最早的紀念碑，將人物描繪帶入了前所未有的高度。

我，我對著他的鼻子狠狠地來了一拳。我感覺他的皮肉、軟骨和骨頭在我的指關節下像餅乾一樣裂開了。那個標記他會一直帶到自己的墳墓裡去的。」

這些話是真的 —— 除了米開朗基羅是被一根棒子擊中而不是那個人的拳頭以外。正是因為這一擊，托里賈諾不得不逃走。而且看來在數年之後，他已經在自己的頭腦中把來佛羅倫斯看成是自願的了，而他的罪行則是他自吹自擂時的話題。伏爾泰曾說過，毫無疑問的是，向救世主刺了一劍卻刺偏了的士兵，離開後也會以此來誇耀一番。托里賈諾的名字永遠和米開朗基羅的連繫在了一起。對於一個把惡行當作理所當然的事的渺小者而言，這已經足夠讓他引以為豪了。

但是托里賈諾的自吹自擂卻讓切利尼開始眩暈、噁心，繼而燃起了仇恨的火焰。他從對方手中一把搶過畫作 —— 也許還把托里賈諾打得鼻青臉腫、不成人形，應該沒有比這更有可能的事情了。從此之後，切利尼躲著這個人 —— 這對那個人來說會比較安全。

富有激情的藝術對於這個年輕人而言卻是平淡的。那不過是他的肉食和美酒 —— 順便為了甜點奮鬥一下。僧侶利波・利皮的孫子法蘭西斯科是他的好友之一。他還有另一位密友，名叫塔索[143]，那時和他一樣，都是十九歲的年輕人。塔索成為了一名偉大的藝術家。瓦薩里用很長的篇幅來講述他，描寫他在被柯西莫・德・麥地奇[144]雇傭時的經歷。

有一天，切利尼和塔索在他們的工作完成之後出去散步，和平常一樣

[143]　塔索 (Tasso, 1544 ～ 1595)，義大利詩人，曾寫過一首史詩，關於在第一次十字軍東征時期的耶路撒冷的淪陷。

[144]　柯西莫・德・麥地奇 (Cosimo de' Medici, 1389 ～ 1464)。是政治王朝的第一期，義大利文藝復興時期絕大部分的時間裡，佛羅倫斯事實上的統治者；也被稱為「老柯西莫」(Cosimo the Elder，義大利語 Il Vecchio) 和「國父柯西莫」(Cosimo Pater Patriae)。

討論米開朗基羅的驚人天賦。他們約好某一天一定要去看在羅馬的米開朗基羅。他們快走到城門了，那扇門直接通往羅馬的大路。他們穿過了那道城門，仍然很認真地走著。

「怎麼，我們已經在路上了？」塔索說。

「往回走是個壞兆頭 —— 我們繼續前進吧！」切利尼回答道。

於是，他們繼續走著。兩個人都說：「我們的父母今晚會怎麼說呢？」

到了晚上，他們已經走了二十英里[145]。他們在一家客棧歇腳，第二天早上，塔索覺得腿都快走斷了，他宣布他不能再前進了。切利尼堅持要走，甚至還威脅他。

他們艱難地往前走著。一週之內，聖彼得大教堂的尖頂（那個令人驚異的穹頂現在依然如此）從霧中伸了出來，而他們站在那裡連話都說不出來。他們脫帽致敬，兩個人都虔誠地在自己的胸口上劃十字。

切利尼有了一份工作。由於人們總是需要有技術的人，他馬上就找到了工作。塔索用雕刻木頭打發了所有的時間。他們沒有看到米開朗基羅 —— 這位知名人士由於過於繁忙而沒有時間接待來訪者，或是涉足愛冒險的年輕人的社交圈。切利尼對此沒有什麼怨言。在轉眼間兩年過去後，他加入了匆忙返回佛羅倫斯的人群。在他經過某個商店時，他和別人較起真來。因為一些穿著筆挺的外套的混蛋狠狠地辱罵他。他們中有一個在他身上倒了一推車的磚頭。他給那個惡棍的耳朵上來了一拳。員警出現了，照例逮住了這件事情中那個無辜的「快樂流氓」[146]。在被帶到地方法官面前時，他被指控襲擊一位自由公民。切利尼堅持他只是打到那個人的

[145] 約 32.2 公里。

[146] 快樂流氓（Happy Hooligan），是由美國報紙連環畫家弗里德里克・奧佩爾（Frederick Burr Opper, 1857 ～ 1937）創作的連載漫畫名及主人公名。快樂流氓遭遇了一系列的不幸，部分是因為他的長相和社會地位。但他從來都是微笑面對。

耳朵，但是許多證人眾口一詞，斷言他用自己緊握的拳頭擊中了那位公民的臉部。切利尼在一片喧鬧聲中辯解道：「我只是打中他的耳朵。」地方法官哄然大笑，以到了晚餐時間為由宣布休庭，並警告切利尼待在那裡直到他們回來 —— 希望他不會逃跑。

他坐在那裡，想著他那倒楣的運氣。忽然間一股衝動占據了他的大腦，他衝出宮殿，迅速跑到他仇人的住處。他抄起他的刀，衝到正在享用晚餐的人中間，一把掀翻桌子，大喊道：「找個告解神父來，等我教訓完你們，就沒人用得著看醫生了！」

有幾個女人昏了過去，男人們從窗戶跳了出去。有一刀直接刺向流氓頭目的心臟。他倒了下去，切利尼想這個男人已命歸西天了，於是起身走向街道。在門口，他遇到了剛剛那群跳出窗戶的人，他們還叫上了另外一群人來撐腰。他們拿著鐵鍬、夾鉗、長柄平底鍋、棍子、棒子和刀子做武器。他朝著四面八方亂打一氣，在丟了自己的刀和帽子之後，他還是將一群流氓打倒在地。

切利尼跑到神父的住所，請求為這起謀殺懺悔。他說自己只是出於自我保護而動手的。在懺悔得到寬恕之後，他等待著員警的到來。但是他們並沒有出現，因為他以為已經中刀身亡的那個人，只是被劃破了夾克而已。而且除了有一個跳出窗戶的男人磕傷了自己的膝蓋之外，沒有一個人受重傷。但是那些判案不公平的地方法官，讓切利尼不得不逃出城去。否則他就會被判送往軍隊，扔到一個上帝才知道在哪裡的地方，和摩爾人打仗。

馬克思・諾爾道[147]提出的命題的確是建立在某些理論基礎上的。他的

[147] 馬克思・諾爾道（Max Simon Nordau, 1849～1923），匈牙利人，猶太復國主義者的領導人、醫生、作家和社會批評家。

命題就是天才和瘋子是近親，但是這幾乎不能假定他們是同一類人。切利尼有時表現出一種極好的天賦的爆發力。也許他可以被稱之為天才 —— 他能創作出優雅的作品。然而有時候他又確實是個「怪人」。這些奇怪的時期也許能解釋他偶爾會把記憶和想像弄混淆的原因，而記憶的消逝完全和他不願去記住某些事情有關。他從五十八歲開始寫《回憶錄》，到他六十三歲時結束。因此他有很多年都是在記錄自己的經歷中度過的。康斯太布林‧波旁在圍攻羅馬時被殺。切利尼參加了那場圍攻，殺了一些人。還有什麼比這個更有可能讓切利尼殺了那位康斯太布林呢？切利尼平靜地記錄著，是他做了這件事。他還透露，是他殺了威廉，奧倫治親王。事實上，好幾個星期以來，他幾乎每天至少殺死一個人。長久以來，如果他能如我們所願，以面對面的形式告知我們這些事情，我們當然更願意接受他的說法。

在偶然的一個段落裡，他寫道他給自己的一個兒子取名：「就我所想起來的，他應該是我的第一個孩子。」他的紀錄點到為止，從未暗示過孩子的母親是誰，也沒有提到這孩子之後成了什麼樣。就好像在切利尼寫這段話的時候，這個孩子已經長大成人了似的。

他極為憎恨那些與他直接競爭的所有人，他稱他們為乾酪蛆、畜生、貪婪的卑鄙小人和強盜。他恐懼毒藥，懷疑他們已經「破壞了他的青銅雕像」。靈魂和天使對他的探視，使得他成為一個游離在理智邊緣的人。如果他不喜歡一個女人，或她不喜歡他 —— 兩種情況都一樣 —— 她就是食人妖、鄉下女孩、賤人、廢物、妓女或蕩婦。對於那些他不欣賞的人們，他有如此之多的美名贈與他們，以至於譯者時常要竭盡全力、絞盡腦汁想出一些詞，才不失原文神貌。

如果你想知道，當騎士風度盛行時事情是怎樣進行的，你可以在這裡

找到答案。或者你熱愛文學，而且希望找到諸如《法國紳士》[148]、《博凱爾先生》[149] 或是《紅袍下》[150] 這樣對人性的有趣的描寫，你可以把自己的羽毛筆探入切利尼的書中，在一小時之內採掘出大量的事件，連同廉價的冒險小說的礦渣副產品。

然而切利尼已經在許多觀點上證實了歷史，並有力地支持了長舌瓦薩里的說法。令人十分懷疑的是，如果在極樂世界也有書可讀的話，這兩位紳士中的任何一位是否會樂於閱讀對方的書 —— 查理・蘭姆 [151] 就認為那裡有書可讀。但是可以肯定的是，是他們提供了時代的雜文趣談，讓我們受益良多。瓦薩里和切利尼年輕時是親密的朋友，在一起工作和研究。瓦薩里是個窮困的藝術家，也是一個平凡的建築師，但是他似乎有一種社交才能，當他的天賦捉襟見肘之時能彌補其不足。在韋奇奧宮，有許多他的大型作品的樣本，他一定曾以其自身的優點而受到尊敬。現在它們的主要價值在於它們是一位蹩腳的金屬匠的作品，被一位討人喜歡的作家和一位迷人的紳士塗上了顏料，所以我們用食指指出它們並屏住呼吸來欣賞。

切利尼對瓦薩里的憤恨也能證明，長舌者與統治權力相處甚為融洽。否則切利尼就不會想著去譴責他的作品，不會將這個人貶低為財迷、騙子、諂媚者、造謠者、貪婪鬼、流浪漢、惡棍、誹謗者和馬屁精了。切利尼曾好幾次威脅要殺掉這個人。他在公共場合譴責他，常常在街上追著他，還誠心誠意地稱他為徹頭徹尾的無賴。如果其中之一真的把另一個殺掉了，這將是文學上的損失。但是可以肯定的是，瓦薩里和切利尼相比更

[148]　斯坦利・韋曼 (Stanley Weyman, 1855 ～ 1928)，英國小說家，有時被稱為「冒險故事王子」(Prince of Romance)。《法國紳士》寫於 1893 年。

[149]　《博凱爾先生》(Monsieur Beaucaire，1900 年) 的作者布思・塔金頓 (Booth Tarkington, 1869 ～ 1946)，是美國小說家和戲劇家。

[150]　《紅袍下》(*Under the Red Robe*) 是斯坦利・韋曼寫於 1894 年的小說。

[151]　查理・蘭姆 (Charles Lamb, 1775 ～ 1834)，英國散文家。

像一位紳士。瓦薩里對待他人的公正性表現在他對切利尼的稱呼上，他將他稱為「一位技巧嫻熟的藝術家，有著活躍、敏銳、勤勉的性格，創作出了大量寶貴的藝術作品，但不幸的是他的脾氣極為暴躁」。

人對於自己同時代的人的估量是如此地錯誤百出，就算一個人說另一個人是無賴，也絲毫不能改變我們對此人的觀點。我們是什麼樣的，看到的東西也是什麼樣的。一個人給另一個人取的綽號，通常更適合他自己。這就是在切利尼對瓦薩里和班迪內利[152]的稱呼中我們解讀出的思想。這些人是平凡的藝術家，但卻是非常好的人。切利尼是比其他藝術家更優秀的藝術家。但如果你恰巧要住樓下的話，他可不是你家樓上的住戶的合適人選。

切利尼多次站在鐵欄之後，但是通常都設法迅速逃脫了。儘管如此，在三十八歲時，他發現自己出現在聖天使堡[153]的地牢。那個陰森的城堡使得他不得不奮力抵抗。

記錄天使[154]已經不止一次地在他的名字前加上了「殺人犯」的稱謂。但是人們對這些事情並不關心，甚至保羅教宗也曾以個人的名義祝福他。並且赦免他已犯下的或將要犯下的謀殺 —— 這是考慮到他曾為保衛梵蒂岡做出過卓越的貢獻。

對他的指控現在是單調乏味的，他被指控盜竊了他應該守衛的珠寶。他是無辜的。這一點毫無疑問：不論這個人過去是怎樣的，他不會是個小偷。對他的指控只是捏造之詞，想要以此將他驅逐出去。很顯然，他對此

[152] 班迪內利（Bartolommeo Brandini, 1493～1560），文藝復興時期義大利雕塑家、設計師、畫家。
[153] 哈德良陵墓（Mausoleum of Hadrian），通常稱作聖天使堡，是羅馬一座高聳的圓柱狀建築，最初作為羅馬皇帝哈德良及其家族的陵墓使用。後來這座建築被用於堡壘和城堡，如今是一座博物館。
[154] 記錄天使（Recording Angel），是對每個人的善行和惡行做記錄的天使。

痛苦不已 —— 他總是絮絮叨叨。而且以他的狂妄自大，如果不是因為處境危險，他肯定不會接近某些和政治巨頭關係親密的人。沒有人關心殺掉他的事情，他們將他鎖起來，這樣做益他也益民。也許他們原本的意圖是將他關押幾個星期，直到他的怒氣平息為止。但是他是那樣魯莽，對每一個相關的人都放出一連串的威脅恐嚇，以至於事情發展到將他放出來是不安全的程度。

因此他被關在城堡裡兩年多。在這段時間裡，他曾逃脫過一次，還在掙脫過程中摔斷了他的腿。後來他又被抓住了，帶了回來。

監獄不完全是糟糕透頂的 —— 關在監獄裡的人經常有時間去研究和思考。但在此之前，這些事情是不可能的。至少他們能夠不被打擾。切利尼變得極其虔誠 —— 他讀他的《聖經》，以及《聖人傳記》。救死扶傷的天使想起了他，精靈出現了，低聲呢喃安慰的話語。這個人開始軟化、屈從。他寫詩，記錄自己對於很多事情的想法。在此期間，他的控告者去世了，他獲得了自由。出獄後的他比關押進來時的他更好、更有智慧。儘管人們會發現，他對捉拿他的人完全無感激之情。

在監獄裡，他計畫做某個修道會裡的各種雕塑。同樣還是在監獄裡，他仔細考慮了如何做珀爾修斯和美杜莎。在監獄，像《聖母哀悼基督》這樣的作品激起了他的勃勃野心，但是當自由降臨時，珀爾修斯占據了他的整個思想。每一件偉大的藝術作品的誕生都是一場革命 —— 這個人最初僅僅將它看做是一個胚芽 —— 它進化、成長、擴大。切利尼的珀爾修斯是一個想法，用了數年時間來發展成熟。這個人的頑固本性和他對形式的熱愛結合起來，於是世界擁有了今天這座令人驚嘆的作品。它依然矗立在它的創造者當年放置它的地方，那就是蘭吉亞長廊 —— 這個美麗的室外長廊在佛羅倫斯市政廣場上。那個裸體男人，戴著他高貴的頭盔，一腳踩

在那個邪惡的女人扭動的身體上。他右手拿著劍，左手拿著仍在滴血的人頭 —— 這是一幅可怕的景象。然而做工是如此精緻，以至於我們的恐懼很快就消失了，然後轉為讚嘆。我們在驚嘆中注視著它。也許，沒有一件藝術作品的歷史可以比切利尼完成這件雕塑的故事顯現出更多的困難艱辛。一次又一次，他幾乎就要將這堆黏土摔成碎塊，但是每一次他的手都停了下來。數月過去了，又是數年，數不清的困難出現在它的完成之路上。最終，他想出了一個辦法，把它翻鑄成了青銅像。而關於它的最終鑄造，沒有什麼比讓他來講述自己的這段故事，能更好地體現這個人的才能了。切利尼如是說：

我感到確信不疑的是。當我的珀爾修斯完成之時，我所有的努力將會變成崇高的幸福和榮耀。

於是我堅定了我的心，還有我身體的全部力量以及我錢包裡所有財產。我要用僅剩的一點點錢開始工作。首先我從謝裡斯托裡的森林弄來了一大堆松木。當這些木頭還在運來的路上時，我給我的珀爾修斯披上了一層黏土 —— 我早在幾個月前就已經準備好這些黏土了，為的是讓它們能夠充分風乾。在做完它的黏土外衣（這個術語就是用在這門藝術裡的），並且用鐵制骨架恰當地將之圍裹以後，我開始用慢火將蠟熔化。蠟熔化後通過我做的數不清的排氣孔排出來。排氣孔越多，模型就越貼合。當我把蠟完全熔化之後，我在我的珀爾修斯模型周圍建起了一個漏斗型的熔爐。它是用磚頭砌成的，磚頭相互交錯，一塊疊壓在另一塊之上‧這樣就會留下數不清的開口，讓火焰能夠透出來。然後我開始一點一點地加木材，讓它一直燒了整整兩天兩夜。

終於，當所有的蠟都熔化了，模型烤得很乾時，我開始挖一個可以放下它的深坑。這個工作我做得十分細心謹慎，遵守著藝術的所有規則。當

完成了這部分的工作後，我用絞車和粗繩將模型升到一個垂直的位置，極其小心地讓它保持在離熔爐的水準距離是一腕尺[155]的地方，於是它就懸在深坑的正中央上方。然後我將它慢慢地放下來直到熔爐的底部，讓它穩穩地著陸。我為了它的安全而盡可能地小心謹慎。當這個精細的操作完成之後，我開始用挖出來的泥土封好爐火。當土越堆越高時，我插進一種特殊的排氣管，它們是陶製小管，和人們用來排水的管子相似，兩者的用途也差不多。最後，我確定它已經穩妥地固定了，填坑和安裝排氣管也已經很好地完成了。我也能看出我的工人們明白了我的辦法，它和這一行所有的其他大師的方法都完全不一樣。當時，我信心十足地認為可以依靠他們。接下來，我轉向我的熔爐，裡面填滿了大量的銅和青銅材料。這些材料是根據藝術的法則堆疊起來的。也就是說，一塊疊在另一塊之上，於是火焰就能在它們之間自由穿過，這樣可以讓金屬更快地被加熱變成液體。最終，我痛快地大喊著讓熔爐工作。松木被填進來，由於用了充滿油脂的木材，以及我設計出的完美草圖，我的熔爐工作進行得十分順利，以至於我不得不從一邊跑到另一邊，以免進程發展得太快。勞動已經遠遠超出我能承受的範圍。然而我強迫自己繃緊每一根神經、每一塊肌肉。令我的憂慮增加的是，工廠著火了，我們都擔心屋頂會砸在我們頭上。不過在花園那裡起了一場狂風暴雨，它們不斷地灌進來。可以感覺到爐子被冷卻了。

我們和這些困難的情況奮戰了幾個小時。我盡力而為，甚至遠遠超出了自己強壯的體質可以承受的極限。實在不能再堅持下去了。我突然發起了高燒，病情極為嚴重。我感到必須要去，就支撐著自己從床上起來。疼痛抗拒著我的意志，不斷將我自己從現場拉回來，我向我的助手求助，他們大概有十來個人，是一群翻砂工、手藝人、莊稼漢，還有我自己專用的

[155]　1 腕尺約等於 0.46 公尺。

熟練工。他們之中有貝納迪諾·曼內利尼，數年來他一直是我的學徒。我特別叮囑他：「看，我親愛的貝納迪諾，你遵守我教給你的規矩，盡全力而為之，因為金屬會很快熔化。你不能出錯。這些可靠的人們會把管道準備好。用這對鐵鉤，你很容易就能把這兩個塞子拉出來。我確定模型能夠奇蹟般地填充好。我感到這輩子都沒有這樣生過病，它會在幾小時前殺了我的那個真正的信念，現在它已經消失了。

因此，帶著內心的絕望，我離開了他們，讓自己躺在床上。

我剛上床沒多久，就命令我的女僕給工廠裡所有的人送去食物和酒。同時我哭喊著：「我活不到明天了！」他們試圖鼓勵我，爭辯著說我的病會痊癒，因為病因是過度勞累。就這樣，我花了兩小時和逐漸增加的高燒抗爭，不斷地喊著：「我感覺我要死了！」

我的管家，她的名字是莫娜·菲奧雷·達·卡斯特爾·德爾里奧，她是一個非常了不起的管理者，同樣十分熱心。她總是因為我的氣餒而責備我。但是，另一方面，她盡心盡力地照料著我。儘管如此，看到我忍受身體上的痛苦，還有精神上的沮喪，儘管她有著一顆堅強的心，也依然無法克制地流下眼淚。然而，只要她可以，她就盡量不讓我看到她流淚。當我忍受著那樣可怕的折磨時，我注意到一個男人的身影走進了我的臥室，他的身子扭曲成蛇形。他發出一聲哀嘆，像有人對即將在絞刑架上死去的人宣布他們的最後時刻似的，說了以下這些話：「哦，切利尼！你的雕塑毀了，沒有辦法挽回了！」我發出了一聲也許只有在地獄才能聽到的怒吼，嚇得這個可憐人馬上尖叫起來。我從床上跳下來，抓起我的衣服就開始穿。女僕們，還有我的女管家，在場的每一個想過來幫助我的人，都首先挨上了一腳或一拳。同時我不停地哀嚎著：「啊！叛徒！嫉妒！這是不忠的行為，是有預謀的！但是我向上帝發誓，我一定堅持到底，在我死之

前，我會給世界留下我所能做的證明，它將會是在凡間存在的奇蹟。」

當我穿上衣服後，就開始大步往前走，心裡想著工廠裡的故障。在那裡，我看到了那些人，他們在我走的那會兒還熱情高漲，現在卻呆若木雞、垂頭喪氣。我馬上開始說道：「你們都抬起頭來！看著我！你們沒有能力或不願意遵從我的指示，現在開始全都得聽我的。我和你們一起，我親自指導你們來完成我的作品。不允許任何人反對我，因為像現在這種情況，我們需要的是手藝和聽從，而不是建議！」

當我說完這些話，一個叫亞歷山德羅的師傅打破了沉默，他說道：「看看你，切利尼，你在試圖做的事情並沒有得到藝術法則的允許，這肯定行不通。」我憤怒地盯著他，最後他和所有其他人都用一個聲音大喊著：「來吧！下指令吧！只要我們還活在人世，我們都會聽從你哪怕是最小的命令！」我相信他們所說是如此地真心誠意，因為他們想，我一定不久後就倒地身亡了。我立即走上去檢查熔爐，發現金屬都凝固了。這是一起小事故，我想會用「結塊」來表述。我讓兩個幫手到路對面，從屠夫卡普雷塔的房子旁拿了許多小橡樹的木材來，那些木材已經在那裡風乾一年多了。拿到第一堆木材時，我就把它們裝進了爐子下面的格柵。那種橡木能比其他任何樹都更快地加熱。因此，在需要慢火的地方，如槍械製造廠，就更適合使用樅木或松木。於是，當原木著火時，哦！「結塊」是如何開始在那可怕的溫度下顫動、灼熱、進出火光！在那同時，我不斷地攪動管道，派人到屋頂上去阻止它劇烈燃燒。那火已經從爐子裡不斷增強的燃燒中獲得了能量。我還豎起了木板，掛起了地毯以及其他能立起來的東西，以擋在花園前面 —— 為了不讓我們受到風雨的侵襲。

當我如此這般做好預防多種災難的工作之後，我對那些人一個接一個地喊道：「把這東西放這裡！把那東西放那裡！」在這危急時刻，當所有的

人看到「結塊」開始熔化時，他們都服從了

　　我的命令，每一個人都以三倍的力氣去工作。我接著命令他們拿來一大半錫塊，大約重六十磅 [156]，把它扔進了爐子裡的「結塊」中。這樣一來，透過不斷地添木頭，用拔火棍攪拌，用鐵棍攪動，那凝固的「結塊」開始迅速熔化成液體。然後，我知道我已經起死回生了，和那些無知的人的頑固想法相反，我感覺到有如此之多的活力充滿了我的血管，以至於所有因高燒引發的疼痛，還有對死亡的恐懼，都消失得一乾二淨了。

　　突然間，一起爆炸發生了，伴隨著巨大的火光，就好像形成了一道雷電，就在我們之中炸開。駭人的恐怖讓每一個人都驚呆了，而我比其他任何人都要驚愕。當喧鬧結束，炫目的光消失時，我們面面相覷。當時我發現熔爐的頂部被炸開了，青銅正在從底部汩汩冒出。於是我馬上打開模型的口子，同時塞進兩個防止金屬熔液流出的塞子。

　　但是我注意到，它並沒有像往常那樣快速地流出。原因也許是我們燃起來的火焰的高溫已經消耗了它的基合金。最後，我找來了我所有的錫製大淺盤、湯碗和餐具，數量大概有兩百個。我把其中的一些，一個接一個地扔進管道裡，剩下來的扔進熔爐。這種應急手段成功了，每一個人現在都感覺到我的青銅已經完美地熔化了，我的模子也已經被填滿。因此他們都為協助我並遵從了我的命令，而發自內心地感到高興。而我。現在在這裡，在此處，用自己的一雙手發號施令，大聲喊著：「哦，上帝！你以不可比擬的力量讓我起死回生，我會在你的光輝裡升入天堂！」……就在片刻間我的模子填滿了。看到我的工作完成後，我跪在地上，全心全意地感謝上帝。在一切都結束後，我拿起放在長凳上的一碗沙拉，放懷大吃了起來，和全體成員一起喝酒。然後，我回到床上，身體健康，充滿著幸福

[156]　約 272 公斤。

感。現在離黎明還有兩個小時，我甜蜜地睡著了，就好像從未經歷過病痛的折磨。我的好管家，不用我吩咐，就已經為我準備好了一隻肥美的閹雞。於是，當我起床時，大概是早餐時分，她笑容滿面地出現了，說道：「哦！這是那個說自己快要死了的人嗎？我敢保證，我想，昨晚當你氣憤之極對我們拳腳相加時，看起來就像是你的身體裡有個魔鬼，一定是它嚇跑了你的高燒！」

我可憐的管家，像是從焦慮和過度勞累中鬆了一口氣。她很快就出門買了陶器以代替昨晚被我熔掉的錫製餐具。然後我們一起高興地享用菜餚。不僅如此，我想不起來在我的一生中還有哪次比那天吃得更開心，或有更好的胃口。

儘管事物的形式也許會變化，但它卻不會消失。所有的一切都在流動中。人類，還有星球，都有自己的軌道。有的會比其他的產生更大的動盪。但是只要等待，它們終將回來。不僅小雞會回巢，所有的事物都會這樣。切利尼的出生之地，也是他的逝世之處。他在一個地方停留的極限——曾經有一次，大概是兩年。在他心裡有文藝復興時期所有的美和激情，同時還帶著黑暗時代的野蠻和愚鈍。毋庸置疑的是，他作為一個設計師和金屬細作手工匠的技巧，讓他一次又一次地逃脫了死亡。親王、紅衣主教、教宗、公爵和牧師之所以保護他，僅僅是因為他能夠為他們服務。他設計了聖壇、棺材、手鐲、花瓶、束腰帶、扣鉤、獎章、戒指、硬幣、紐扣、印章，還為教宗設計了三重冕，為皇帝設計了王冠。對於細小和精美的事物，他盡全力使之展現出更多的美。就蓋棺定論而言，他是一個人，而他名字的弱點在於，他是一個好事之人。

在他工作時，他總是知道和他有關的其他人在做什麼。如果他們是技術不熟練的工人，他會以友善的方式鼓勵他們；如果他們超過他、在他的

水準之上，像米開朗基羅那樣，他便對他們阿諛奉承；但是如果他們和他旗鼓相當，他就會用一種無以言表的憎恨敵視他們。

通常總會有藝術和某些女人絕望地攪在他的混戰中。在遷居過程中，他在佛羅倫斯、比薩、曼圖亞和羅馬之間遊蕩，必要的時候還會去法國。每當他到一個鎮子，很快就能和其他技術嫻熟的工人打成一片。自然而然地，他也會被介紹給他們的女友。用他自己的話來說，這些女士通常是「彬彬有禮的」。很快他會和其中一個或更多個相處甚好，然後嫉妒就產生了。他會對她厭煩，或者更有可能是她對他開始厭煩。然後，如果她開始與一個金匠鬼混，切利尼就會用非同尋常的憎恨來仇視這對情侶。他肯定他們一定會密謀除掉他：他會注意聽他們的談話，埋伏以待，觀察他們的行為舉止，還祕密地詢問他們的朋友們。然後突然在某個黑夜，他會從藏身的角落突然跳出來站在他們面前，喊道：「你們受死吧！」有時候，他們的確命喪黃泉。

然後切利尼會逃跑，不留下他的新地址。到了另一個公國之後，他就相對安全了——他離開的地方很樂意除掉他，而收留了他的新公國很樂意保護他。在新的環境下，所有的麻煩都置之腦後了。他會擁有一張乾淨的收支清單，充滿熱情和活力。

人的心並沒有改變。每一個受雇的印刷工、石印工和報紙發行人都知道這類古怪的、聰慧的、充滿藝術氣息而又麻煩不斷的人。他只在一段時間提供良好的服務，然後環境開始讓他感到恐懼，他變得不安、多疑、不太正常。他在尋找一個機會逃跑，烈酒的加入更是加速了他內心的騷動。然後又出現了一次打擊、一場爭鬥、一起爆炸，於是我們的藝術流浪者發現自己再次站在了人行道上。

他遠行了，詛咒著每一個人。在兩年中，或兩年不到的時間裡，他懺悔著，又回來了。宿仇舊怨已經被遺忘了，有些仇人早已去世，其他人也已不久於人世，而這位藝術工人得到了一張桌子或一個箱子。

切利尼的書以各種各樣的原因引起了人們的極大興趣。這很大程度上是因為他間接地描述了只有墳墓才能治癒的不安和鄉愁。最後，我們對他的責備會在同情中煙消雲散。人們只能友善地想起那些是自己最壞的敵手的人，那些在某些小事上獲得成功的人。而剩下來的人，則在許多事情上都失敗了，也不會被記起。

第十一章
阿貝

埃德溫・奧斯汀・阿貝（Edwin Austin Abbey，西元 1852 ～ 1911 年），美國著名插畫家、藝術家，其畫作在波士頓公立圖書館裝點了超過一千平方英尺的空間。

作為一名插畫家，阿貝在姿勢中把優美和恰到好處的戲劇感結合在一起。些許的老班傑明‧韋斯特[157]式的誇張傾向不會對阿貝造成什麼傷害；但是如果他的想像力在更高的飛行中畏縮不前，這種更遠的想像通常由古斯塔夫‧多雷[158]實現，有時也會在伊萊休‧維德[159]那裡得以表現，然而他的冷靜嚴肅中有一種魅力，有一種東西迫使我們去尊敬這種精工細作的方法，在他每一件精美的作品裡都表現無遺。他筆下的一些莎士比亞人物，流連著記憶中的扮演者的形象，例如由愛德溫‧布思[160]扮演的埃古[161]，或是由莫德耶斯卡[162]扮演的羅莎琳德。

　　　　　　　　　　　　　　　　　　　　　—— 查理‧德‧凱[163]

　　1852 年愛德溫‧阿貝[164]在費城出生（這並非他自己的選擇）。他的父母蒙福，過著比上不足、比下有餘的生活。他們對阿貝的期望就是他能進入所謂的有學識的三種行當之一[165]。但這並不對這個男孩的口味。我恐怕得說，他還在娘胎時就已受到異端分子的影響。因為他們確實說過他真是他母親的孩子。在她懷疑加爾文教派的五條原則，並不再相信《三十九條信綱》[166]之前，這位母親的思想就已經染上了教友派信徒組織的色彩。她能為她自己來思考，為她自己而行動。她感覺到牧師們也只是會猜測而

[157]　班傑明‧韋斯特（Benjamin West, 1738 ～ 1820），生於美國的英國畫家，英國皇家美術學院第二任院長。
[158]　古斯塔夫‧多雷（Gustave Dore, 1832 ～ 1883），法國畫家。
[159]　伊萊休‧維德（Elihu Vedder, 1836 ～ 1923），美國畫家、插圖畫家和作家。
[160]　愛德溫‧布思（Edwin Booth, 1833 ～ 1893），十九世紀美國著名演員。
[161]　埃古（Iago），莎士比亞劇作《奧賽羅》中的反面人物。
[162]　莫德耶斯卡（Helena Modjeska, 1840 ～ 1909），美國波蘭裔著名戲劇女演員，專門表演莎士比亞戲劇中的悲劇角色。
[163]　查理‧德‧凱（Charles de Kay, 1848 ～ 1935），美國詩人、文學家。
[164]　愛德溫‧阿貝（Edwin Abbey, 1852 ～ 1911），美國插畫家、藝術家。
[165]　有學識的職業（Learned Professions），指與醫學、神學及法律相關的職業。
[166]　《三十九條信綱》（The Thirty-Nine Articles of Religion），英國聖公會的教義綱要，帶有加爾文神學要素，反覆宣明聖經是唯一權威。

已，還發現眉毛濃密的醫生們對麻疹、腮腺炎、水痘和百日咳的了解並不比她知道得多。他們在夏天還戴著狗皮手套，當人們問他們問題時，他們以咳嗽作答——以爭取時間來想出答案。費城總是有過多的醫學雜誌和武斷的醫生。阿貝太太住在費城但卻幾乎沒看過醫生，她從來不理睬他們。她將蛇麻草茶、硫磺、糖漿一起裹在溫暖的毯子裡當作藥方，以對付任何一種疾病，這樣做取得了巨大的成功。除此以外，她每天都把工作排得滿滿的，還讓其他的人都工作。巴法姆老執事的教條：「發現有人在做自己的工作的人，是被祝福了的人。」這在她的信條裡可沒有位置。對於她來說，每一個人都有自己的工作，其他人無法替代。而且每一天都有工作要完成，不能在任何其他時間完成。獲得成功、健康和幸福的祕訣就在於做好任何一件你試圖去做的事情。

既然已經從對她的男孩的期望中去掉了兩個有學識的職業，那麼剩下來的法律就成了唯一的選擇。

能成為費城的一名律師是件引以為豪的事情。費城律師極其精明狡猾，而且有能力擾亂最簡單的陳述，因此他們總是可以迷惑法官和陪審團。在斯古吉爾河的岸邊 [167]，所有的陪審員都拿著骰子，用絕對的公正來判決案件——小案件就用小骰子，大案件就用大骰子。費城律師拎著裝滿了摘要的綠包。這些摘要除了簡潔以外什麼都好；裡面還有章程、保證書、權書、雙方付款憑單、罰金、裁決書、契約，更不用提詭辯、搪塞、藉口和雙關了。費城律師前額高高，客戶多多。律師是受過教育的人，被所有人尊敬——這就是阿貝一家的理想。當然，人們會注意到，只有那些從安全距離來看待律師的人才會把它看做是一個理想。

幸運的是，對於阿貝一家而言，比起其他兩種職業，他們更不需要律

[167] 指費城，因費城位於賓夕法尼亞洲東南部，德拉瓦河與斯古吉爾河交匯處。

師這一行。他們對律師的觀點是從一個十年以來每天早上九點四十五分經過他們家的律師身上得來的。他戴著高高的帽子，一手拿著金杖頭的手杖，一手拿著綠色的包包。他住在胡桃街第九區一棟三層樓房裡，那裡有著白色的雲石臺階和白色的百葉窗，窗上繫著黑色的斜紋布，表示他的兄弟在嬰兒時期就已夭折。

阿貝應該成為一名律師，他將光耀門楣。

但是，唉！阿貝身材矮小，前額低窄，眼睛斜視。他並不熱衷於讀書 —— 他所願意做的就只是畫畫。現在，所有的孩子們都會畫畫 —— 在他們能讀書之前，他們就會畫了。而在他們能畫畫之前，他們就拿著家裡的大剪刀，從《哈潑雜誌》[168] 上剪下圖畫。在孩提時期，這個男孩就從《哈潑雜誌》上剪下圖片。那時喬治·科蒂斯 [169] 第一個坐上這把安樂椅。阿貝剪下這些圖畫，並不是因為它們特別糟糕，而是因為他就像其他所有的孩子們一樣，是一個正在萌芽的藝術家。而藝術家的本能就是將東西拿出來，分離它，然後扔棄掉。

所有的孩子們都畫畫，我說過，這是真的。但是大多數孩子卻因忍耐和時不時在耳朵上來的一拳而改變了這個習慣 —— 明智之舉。所有的孩子們也都是雕塑家。也就是說，他們想用泥巴、生麵團、蠟或油灰來製作東西。但是只關心乾淨襯衫和圍裙的母親，絲毫不能忍受片刻對這種愛好的沉迷。給孩子們生麵團、油灰和剪刀，會讓你的房子裡滿是亂七八糟的垃圾 —— 等著看好戲吧！

阿貝太太將剪刀藏了起來，把《哈潑雜誌》放在了高架子上。她拿走

[168] 《哈潑雜誌》（*Harper's Weekly*）是一本紐約城的美國政治雜誌。由哈潑和兄弟們於 1857 年至 1916 年出版發行，以國內外新聞、小說、多種題材的散文和幽默故事為特色。

[169] 喬治·科蒂斯（George Curtis, 1824～1892），美國演說家、作家，曾擔任《哈潑雜誌》的編輯。

了男孩的鉛筆，把油灰扔在第四街的葡萄藤架下。男孩因此發脾氣了，大人們為了妥協，替他拿回了他的全部玩具。

是的，這個身材矮胖、眉毛濃密、長著 O 型腿的男孩有他自己的行為方式 —— 眉毛濃密、O 型腿的人經常是這樣。愷撒和克倫威爾長著 O 型腿，拿破崙也是，同樣還有約翰‧摩根，而詹姆斯‧查理一世則是八字腳。八字腳是畸形；O 型腿是意外。鬥牛犬有 O 型腿；獵狐犬都是八字腳。O 型腿意味著意志強盛 —— 有做成某事的決心，因為在軟骨還沒變成骨頭之前，孩子堅持要自己走路。精神比物質更強大，於是就有了希臘式的曲線。

小愛德溫‧阿貝打理阿貝一家的家務並畫畫，因為他想要這樣做 —— 在人行道上、白色的臺階上、廚房的牆壁上，或是書的襯頁上畫畫。

有謠言說愛德溫‧阿貝在學校過得並不好 —— 他不上課，反倒畫畫，而三十年前這樣的行為足以作為絕對墮落說的證據了。就像業餘鐵匠以製作馬蹄鐵開始，最終都會以失敗告終，阿貝一家放棄了神學和法律，決定如果阿貝成為了一名優秀的畫家，那也就足夠了。那時，不是經常有畫家成為了作家嗎？ —— 然後是編輯，再然後是資本家！阿貝也許就會擁有《萊傑爾》雜誌，還可以收藏四百七十二隻時鐘。

因為一個共同的朋友，萊爾茲先生面試了他，接下來阿貝開始了在《萊傑爾》排字部門的工作。他每天晚上以及每週三一次、每次一小時在藝術學院的免費課上學習畫畫。

他在報社待了多長時間，我不清楚，但是，某一天到來了。那天萊爾茲先生和他的部下表示，他們不再需要他了。他們給了他一封去往《哈潑

雜誌》藝術部的推薦信。

　　那位喬治‧萊爾茲的確和年輕的阿貝有著很深的交情，這點毋庸置疑。他以父愛般的關心密切注意著他的事業，而且就我所知，他是第一個預見性地看出阿貝將成為一位偉大的藝術家的人。喬治‧萊爾茲是一個多面手，他有著清醒的商業頭腦，他是人性的法官、藝術的贊助人、奇珍異寶的收藏者，他的文思清晰有力且筆風優雅。有著這般堅強的性格的人通常愛恨分明，萊爾茲厭惡的癖好就是煙草，整個《萊傑爾》雜誌社都貼著醒目的標誌：「嚴禁吸菸！」從來不會寫著「請不要抽菸」或是「吸菸危害健康」，不會是這些 —— 命令是強制性的。而人類情事的易變性，以及生活的小諷刺，如今就表現在了這件事上：喬治‧萊爾茲的名聲透過一根極妙的五分錢的香菸而永生不滅。

　　抽菸是否與小阿貝和他的《萊傑爾》朋友們決裂有關係，這是個問題。據說萊爾茲讓這個年輕人在他離開之時發了一個誓，那就是他將不再吞雲吐霧。聯合廣場的購買紀錄多次讓我們失望，但是人們相信，阿貝有整整三個星期遵守了他的諾言。

　　「愛德溫‧阿貝透過跳進深水來學會游泳。」亨利‧詹姆斯 —— 一個待在準時到荒謬的期刊藝術部門裡的年輕人說。在網線凸版的時代來臨之前，只能動筆去畫，這就是那裡要做的全部工作。

　　在城裡、城外、波士頓之外、甚至遠在布法羅都發生了一些事情 —— 藝術部門的年輕人都被送去創作畫作。當過記者的經驗使人發展出了有利的條件 —— 一個人必須完成任務。為了又快又好地寫完任何一個主題，老式日報的記者總是盡力完成任務。當底稿必須要在兩小時之內送來時，即便是懶鬼都會變得勤快起來。學會寫作的方法就是去寫，但是

年輕人不會拿他們自己的自由意志當寫作題材，作為文學大副的總編輯給這些年輕人送上滿滿的一堆咒罵是有必要的。或者，等等！還有另外一種方式刺激神經節細胞，並讓細胞發揮宇宙的潛能——《日常話題》是遞送給愛思考、會感受的女士的。那就是歌德獲得他的風格的方式[170]。每天都有情書在相互傳遞，數年之後——火花已成往事，歌德發現自己是他那個時代最偉大的文體學家，愛情教導了他。

　　給日報寫作是一項很好的訓練，只是你一定不要堅持太久，否則你會發現自己被這車輪所束縛，成為這臺轟鳴機器的一部分。

　　將日報和日常情書結合，你就有一個理想的條件來成就一種文學風格。為什麼不放棄前一個，堅持第二個呢？這將會是理論家的建議。

　　畫畫不過是說故事的方式之一。阿貝所講述的故事，很快就在更好的工作中出現了證據，表明他是為某一個人而講的。如果擁有一整套《哈潑雜誌》，即從 1872 年到 1890 年間的，你就能追蹤愛德溫・阿貝的藝術「進化」了。如果阿貝的畫作的任何一幅被撕下，這些書幾乎就和垃圾差不多的價值。但是如果某一套能夠登出廣告，正如我昨天看到的那一本，說「有全部阿貝的繪畫，保證完整無缺」，這一套書就能賣出個好價錢。如今的人們在明智地收藏《哈潑雜誌》，僅僅是因為阿貝曾經是藝術部門的一分子。而這套書的價值會隨著時間而增長，因為它們追溯了一個偉大而崇高的靈魂那平緩但堅定的進步。愛德溫・阿貝接受這個職位時才十九歲——更準確地說，保住一份工作時——在《哈潑雜誌》的藝術部門。雜誌社的紀錄顯示他的薪水是每週七美元——但並非一直是這個數字。這個年輕人在學校的成績不好，沒能成功地當上一名印刷工。但是他能將自己的能量傾注在鉛筆尖上，而他的確做到了這一點。移植通常能將野草

[170]　指歌德的書信體小說《少年維特的煩惱》。

變成鮮花，這看起來似乎是一種嚴厲且痛苦的說法，但許多靈魂的拯救都是從離開自己的家庭開始的。他們是聰明的父母，不允許有任何困難阻礙他們的孩子。舊式的觀念是父母對他們的孩子降臨到這個世界上要負全部責任，因此，直至孩子們成年為止，父母擁有他們的身體和靈魂 —— 甚至即便到那時，束縛也不曾減少一點。「好吧，你想讓威廉以後做什麼工作？」以及「你打算讓誰和芳妮結婚？」這些都一度是常見的問題。一直以來，事實仍然是孩子並非上帝賜予父母的禮物。孩子們不過是神賜的房客。如果你想讓他們作為愛、生活和光明的愉悅留下來和你在一起的話，就好好地利用他們，給予孩子愛、更多的愛，愛和自由會讓他那神賜的生命得以維持。然後，你為了他好而給他的全部戒律訓令，他會從你那裡汲取，而你不需要說一個字。試圖透過教訓來教育一個孩子，只會讓你身處劣勢。孩子沒有失去他那天賜的觀察力，他會如同你所表現出來的那樣去看待你，而不在乎你所說的。

在《哈潑雜誌》，阿貝陷入了與高手的競爭中。雜誌社裡有一個叫萊因哈特的年輕人，還有一個叫亞歷山大的年輕人 —— 他們經常叫他「偉大的亞歷山大」，而他也不負其名。

之後不久又來了霍華德・派爾、約瑟夫・芬內爾和阿爾弗雷德・帕森斯。小阿貝頗受鼓舞地工作著，爭取讓自己處於在最佳的地位。有一段時間，他畫得就像亞歷山大，然後像萊因哈特；接下來，帕森斯成了他的良師益友。最終，他找到了屬於自己的海洋。那一年似乎正好舉辦了百年世博會 [171]。《哈潑雜誌》派這個年輕人前往費城 —— 或許是他自願去的。不論如何，他在博覽會的藝術展廳裡流連徘徊，從這裡學到的東西前所未

[171]　1876 年百年國際展覽會（The Centennial International Exhibition of 1876），是美國第一屆官方世界博覽會，在賓夕法尼亞洲的費城舉行，以慶祝在費城簽署《獨立宣言》一百週年紀念。這次是官方的藝術、工業品和農產品的國際展覽。它在斯古吉爾河邊的費爾蒙特公園舉辦。

有地激發了他的天賦。

　　他那時二十四歲。他的薪水一路飛漲，從一週十美元到十五美元、二十五美元：如果他想要「經費」，就直接向出納要。開支帳戶比股票交易能得到更多的意外收益，這句實在話和阿貝一點關係都沒有。在世博會上，阿貝發現了《亞瑟王傳奇》——他陷了進去，就像威廉·莫里斯[172]在他五十歲之後沉溺於冰島傳奇一般。阿貝曾在《哈潑雜誌》被稱作「驛站馬車夫」，因為他發展出一種能力，能描繪老式酒館的某個激動人心的一刻：人們換著馬匹，駕駛員戴著白色鐘形帽、穿著上好的馬甲，把他的韁繩扔向一個頭髮剪得精短、馬褲更為緊繃的傢伙，穿著巨大裙撐的女人從驛站走出來，拎著許多手提箱外加一個鳥籠。阿貝為這幅場景注入的生命力美妙絕倫——只是一點點的喜劇，絲毫不摻雜諷刺！「如果這是在1776年！把它拿給阿貝。」總編咆哮著說——對於總編們而言，作為野獸，總是要咆哮的。

　　阿貝和帕森斯去了費城並返回，他們為這次行程花費了兩週的時間，一路上畫了驛站馬車、酒館、高高的房子和老舊的木橋。它們都被用別針別在一起——只有這些而沒有其他，除了獨立大廳[173]以外。隨後，他們去了波士頓，畫了法尼爾廳，包括室內和室外，以及國王禮拜堂和議會大樓，還有昆奇威，連同曾住過兩任總統的亞當斯村舍。而那裡現在住著威廉·斯皮爾，他是美國革命女兒會[174]唯一的男性名譽成員。斯皮爾先生是藝術行政官，且以藝術之名表演古代滑稽戲——正是斯皮爾先生為阿貝

[172]　威廉·莫里斯 (William Morris, 1834～1896)，英國織物設計師、藝術家、作家、社會主義者和馬克思主義者，與前拉斐爾兄弟會和工藝美術運動有關。

[173]　獨立大廳 (Independence Hall)，位於美國費城，是獨立宣言簽字處。

[174]　美國革命女兒會 (The Daughters of the American Revolution，略作 DAR)，是一個以家族血統為會員資格基礎的婦女組織，致力於推進保護歷史文物，推崇愛國主義教育。

先生扮作托尼・蘭普金[175]。

　　阿貝已經完成了華盛頓・歐文[176]的荷蘭籍紐約人的故事，以及各種各樣的「華盛頓總部」的故事。他只用黑白兩色創作 —— 蠟筆、鉛筆或裝有墨水的鋼筆。他的手法已經有了一種風格 —— 撒著粉的假髮、額前或兩鬢用口水來弄平的髮捲、裙撐、引人注目的太陽帽、三腳帽和四駕馬車！這些都是他的作品的特徵。他根據模特兒的形象再加上自己的想像力進行創作。他已經耗盡了美國的老舊樣式 —— 他渴望在英國讓自己的想像力煥然一新。百年世博會已經完成了它非同凡響的工作 —— 阿貝和帕森斯並不滿足 —— 他們想要看到更多。在驛站馬車的時代之前是城堡時代。步槍之前是喇叭型前膛槍，而在它們之前是吊閘、護城河、長矛和鎖子甲。

　　《赫里克》雜誌的豪華精裝版是出版部門提議的 —— 有的說是藝術部門提出的建議。不論怎樣，在主任辦公室有過一個討論會，小阿貝將要去英國，去看看那裡的景色，用他的鉛筆讓往日的時光在當今世界重現。

　　阿貝就要去英格蘭了，這事似乎到此就要結束了。但哈潑兄弟並沒有打算失去他們對他的占有。薪水被限制了，但經費提高了，協議規定阿貝必須成為哈潑的人。這是在 1878 年，阿貝二十六歲的生日即將到來之時。但是，阿貝已經發出了他將要離開的消息，他向每個人道別，包括他的老朋友阿爾弗雷德・帕森斯。帕森斯打算去碼頭為他送行。

　　「我希望你也能來英格蘭。」阿貝嗓子沙啞。「我相信我會的。」帕森斯聲音哽咽。而他的確這樣做了。

[175] 托尼・蘭普金 (Tony Lumpkin)，是盎格魯愛爾蘭的詩人、作家與醫生奧立佛・高德史密斯 (Oliver Goldsmith, 1728 ～ 1774) 在戲劇《屈身求愛》(*She Stoops to Conquer*，1773 年) 中虛構出來的人物。

[176] 華盛頓・歐文 (Washington Irving, 1783 ～ 1859)，美國十九世紀早期作家、散文家、傳記作家和歷史學家。他的史學作品包括喬治・華盛頓、奧立佛・高德史密斯和穆罕默德的傳記，以及十五世紀西班牙的歷史，例如有關哥倫布、摩爾人和阿爾罕布拉宮的歷史。

總編咆哮如雷，但無濟於事，因為載著兩個男孩的冠達郵輪[177]那時已揚帆起航，朝著英國海岸駛去。

是一個美國人發現了斯特拉特福德[178]。如今在極大程度上是美國遊客的彼得的便士[179]養活了這個小鎮。在斯特拉特福德，華盛頓‧歐文和這位大師相互推擠爭搶著第一的位置，當我們在喬治‧萊爾茲泉邊飲水時，我們虔誠地倒一杯向這三位祭獻。

像所有好讀書、愛藝術的美國人一樣，當阿貝和帕森斯想到英格蘭的時候，他們想到的就是莎士比亞的英格蘭——華盛頓‧歐文已經清楚明白地描述的英格蘭。

華盛頓‧歐文似乎和我們的年輕人十分親密。他們在倫敦停留了短短幾天，然後就啟程去往斯特拉特福德了。他們徒步前行，像是成了兩個帶著蠟筆、嘲笑蒸汽馬車的人。他們朝著牛津走去，途中在客棧歇腳，那裡有愛說長道短的人斷言，《愛的徒勞》[180]的作者和店主夫人有一腿——這件事我從不相信，儘管我知道它是真的。年輕人從牛津取道去往傳說中有名的瓦立克[181]，在那裡吊閘升起來了——或者放下來了，我記不太清是哪個了。每個夜晚，在日落時分就會響起敲鼓聲。那就是莎士比亞知道的老瓦立克城堡了。那就是他看見的那棵黎巴嫩雪松，還有那一群尖叫著的孔雀以及盤旋的白嘴鴉和寒鴉，牠們都在靜靜流淌著的埃文河的對面。

[177] 冠達郵輪（Cunard Line）是美國所有，英國營運的航運公司。十九世紀到二十世紀初期的一百多年來，它一直是北大西洋郵船的主要經營者。

[178] 斯特拉特福德（Stratford），位於英國中部瓦維克郡埃文河畔，是英國劇作家威廉‧莎士比亞的出生地。

[179] 彼得的便士（Peter's pence），為舊時英國每戶每年呈給羅馬教宗的一便士獻金，或天主教徒獻給羅馬教宗的年金。

[180] 《愛的徒勞》（Love's Labour's Lost，或譯為《空愛一場》）是威廉‧莎士比亞的早期喜劇之一，大概寫於 1590 年代中期，最早於 1598 年出版。

[181] 瓦立克（Warwick），英國英格蘭中部瓦立克郡城市。

在草甸上，就是那一隻雲雀在震顫著快樂的空氣。

小阿貝看著這些景象，就像華盛頓‧歐文看到牠們一樣，就像男孩威廉‧莎士比亞看見牠們一般。

從瓦立克走九英里[182]就到了斯特拉特福德。在斯特拉特福德，遊客零零散散；野餐的人遍地開花；草地上總能聽見誇誇其談者的聲音，培根哲學的信徒就在頭頂上。阿貝和帕森斯在紅馬客棧歇腳，住在華盛頓‧歐文曾住過的房間。他們現在確實說歐文曾用過房子裡的每一個房間。斯特拉特福德並不合我們朋友的心意。他們想要在莎士比亞的故鄉待六個月，那是總編的說法 ──「六個月，記著。」但是他們並不想研究遊客。他們只想稍稍離開旅行的軌道並遠離火車的刺耳的鳴聲，離開這個他們能聽到四驅馬車號角的回聲、車夫的鞭子的劈啪聲和即將到來的驛站馬車的嘈雜聲的地方。

百老匯離斯特拉特福德二十五英里[183]遠，距離最近的火車站五英里[184]遠。對於紐約客而言，最糟糕的事情就是名不符實了。

在百老匯，近一百年來沒有修建過一幢新房子，有些建築可以追溯到數百年前。阿貝和帕森斯發現了一座房子，據說是建於 1563 年。那個地方有全套傢俱，由那些已經入土百年的人做的。頭頂的椽上鑲著手工製作的釘子，用於懸掛一片片的熏豬肉和一串串的幹藥草；要在壁爐或荷蘭灶裡做飯；角落裡放著模樣奇怪的小櫥櫃，在房舍後面伸出一片半英畝[185]大小的土地。除了住著阿貝的心上人的波登鎮以外，這是他所見過的最美的上帝的花園。

[182]　約 14.5 公里。
[183]　約 40.2 公里。
[184]　約 8 公里。
[185]　約 0.2 公頃。

租金是一年十英鎊。他們欣然接受 —— 即便是這個價錢的兩倍他們也會接受。

住在街對面的老婦人被請來做管家，我們的藝術家們馬上扔下他們的裝備，像林肯一樣說道：「我們已經來了。」中部英格蘭的美麗和平靜安詳無法用言語來形容。這也難怪年輕的藝術家有幾個星期不能動筆作畫 —— 他們完全陶醉於其中。

最終他們開始了工作。十七世紀的建築樣式到處都是，單獨一條街道就足以構成一幅圖畫。帕森斯畫他所見的；阿貝除了畫他所見的之外，還會在其中加上自己的想像。

六個月過去了，而回到紐約時總編的咆哮聲在他看過幾幅寫生之後安靜了下來。帕森斯的水彩畫法獲得了不錯的反響；而阿貝接著遞上了一幅以當地青年為模特兒的亞瑟王草稿。

有一些畫作被送至倫敦 —— 還在那裡受到了好評。倫敦認可了。就在皇家美術學院主動向他敞開大門之後，阿貝被選為「透明水彩畫家」的成員。

兩年過去了，《哈潑雜誌》有了新的安排。阿貝帶著整箱的草稿返回美國 —— 足夠為好幾本《赫里克》做插圖。他在紐約待了八個月，時間長到足以看到這本書順利地發行，並結束他在費城的工作。

從那以後，莎士比亞的故鄉就成了他的家。

藝術家的作品就是他的生命 —— 他能安心地工作的地方就是他的家。如老厄薩・梅傑爾所說：「愛國主義並非如此糟糕。」但這個詞不能在鮮豔的藝術詞彙裡找到。藝術家不知道什麼是國家。他的家就是世界，而那些喜愛這種美麗的就是他的同胞。

　　阿貝已經留在了英格蘭，不是因為他不那麼愛美國，也不是他愛英格蘭更多一點，而是莎士比亞的故鄉有一種舊時的風情，與他的藝術心境相符合 —— 這是個工作的好地方。藝術家的作品就是他的生命。

　　在費爾福德的「摩根紀念廳」，距離阿貝在英格蘭的第一個家只有幾英里遠，現在他在那裡工作、生活。附近住著瑪麗・安德森，她是一個出色而溫柔的女人，妻子兼母親，她是曾經最為成功地掀起當晚演出的高潮的人。這個地方是古老的，覆蓋著葡萄藤，舊時的建築也已經匆匆度過了三百年的歲月。由於掩藏在巨大而四處伸展的山毛櫸之中，你必須要看上好幾眼才能在路邊發現這幢房子。

　　阿貝快樂地娶了這樣一位最有身價的女人，而她的唯一想法就是照顧好這個家庭。日子就這樣一天天地過去了。阿貝夫人從未懷疑過她的臣民不僅僅是這位最偉大的藝術家，還有全英格蘭最偉大的人，這才是最令人愜意的事實。她相信他，她也給予了他安寧。堪薩斯代表團也許會質疑當一個女人整日待在自己家裡，做她的家務時，她的職業是否是完整的。但在我看來，舊式的美德是很難改進的。勤勉、真實、信任和不變的忠誠 —— 對一個肩挑重任的男人而言，這將是多麼重要的令人安心立業的支柱啊！

　　阿貝一家是個大家庭 —— 我不敢說有多少。我相信那已是在九年前，從那時起就在不斷地增加。他們沿著灌木籬牆、在山毛櫸下快樂奔跑。如果下起雨來，那裡總會有畜棚、狗舍和再合適不過的閣樓來避雨。

　　在屋舍後面，連著屋舍的地方，阿貝先生建起了一個工作室，有四十英尺寬，七十五英尺長，二十英尺高 [186]。它不僅僅是一個工作室 —— 它

[186]　40 英尺約 12.2 公尺，75 英尺約 22.9 公尺。20 英尺約 6.1 公尺。

是一個皇家工作室，就像米開朗基羅也許用於製作騎馬塑像，或是為教宗繪製宮殿裝飾草圖的工作室那樣。畫架上擺著大大小小幾十張畫作。武器、盔甲、傢俱，到處都是，而在架子上擺著花瓶和舊瓷器，足夠填滿某個收藏家的胃口甚至讓他因過於滿足而反胃。箱子和衣櫃裡是天鵝絨、錦緞，還有古代衣料和服裝，所有的東西都被打上了標籤，編了號，還做了目錄，以方便在需要時查找。

修建這個工作室主要是為了放置給波士頓公立圖書館創作的畫作。這項委託受任於 1890 年，在 1901 年最後一件裝飾品被放置到位。阿貝的畫作在波士頓公立圖書館裝點了超過一千平方英尺的空間，形成了美國壁面裝飾最為高雅的樣本。

約翰・薩金特[187] 和皮維・德・夏凡納[188] 同時接到了委託，當時阿貝的合約已經到期。夏凡納是第一個豎起他的腳手架，又是第一個將它拆除的人。他在兩年前去世，所以很難從他做事乾淨俐落的長處中學習經驗了。薩金特的〈先知〉覆蓋了幾乎不到十分之一的指定給他的空間，剩下來的地方幾乎就是白牆，耐心地等待他的畫筆。最近，他被問到什麼時候可以完成這個任務，他回答道：「永遠不會，除非我學會畫得比現在好了 —— 阿貝讓我有挫敗感！」

我不需要費力去描述阿貝在波士頓圖書館的作品 —— 在你拿起的第一本雜誌裡就會有對它的大幅的詳細敘述。但是意味深長的是，阿貝自己並不對此感到滿意。「給我一點時間，」他說，「我會做出更有價值的東西。」

[187] 約翰・薩金特 (John Sargent, 1856 ～ 1925)，美國畫家，當時肖像畫家的領軍人物。
[188] 皮維・德・夏凡納 (Pierre Puvis de Chavannes, 1824 ～ 1898)，法國畫家，國立美術學院院長和成立者之一，他的作品對許多畫家影響深遠。

這些話是半開玩笑地說的。但是毫無疑問的是，藝術家現在正處於精力充沛、身體健康、愛情甜蜜、生活幸福之時。在他眼前的是具有如此巨大的價值的作品，而它們背後隱藏的卻是為即將誕生的作品而做的準備。

不時會有人問：「是什麼成就了畢業生代表和畢業日詩人？」我可以提供問題中的這兩類人的資訊：我的班上那位畢業生代表現在是一位在西格爾－庫珀爾公司工作的盡職盡責的店面巡視員；而我就是那個畢業日詩人。我們倆都把眼光放在了自己的目標上。我們站在門檻上，向外看著世界，為前進做好準備，最終卻又因為自己的享樂而止步不前。

我們的眼光緊盯著「目標（Goal）」 ── 也許更準確地說是「墓地（Gao1）」。

讓我們的目光緊盯目標是一件很荒謬的事。它讓我們目光短淺，讓我們的心思不在工作上。

考慮目標就是不斷地在你的腦子裡一次又一次地遊來蕩去，糾結於自己究竟走了多遠的距離。我們的腦力實在有限 ── 用如此之少的智力本錢來做生意，以至於要穿得破破爛爛的來追尋遠大的前程，結果便是在西格爾－庫珀爾公司裡無望地擱淺。

西格爾－庫珀爾公司也還不錯，但是關鍵在於 ── 它不是目標！

漠不關心的猛烈一擊是完成偉大工作的準則中的必列條目。

沒有人知道目標是什麼 ── 我們在密不外洩的命令下行駛。做你今天的工作，盡力做好，一次通過審核。這樣做的人確實保存著他那神賜的能量，不讓它像纖細的蛛絲那般露出來，以免命運將它吹走。

做好你今天的工作就是為更好的明天做的最有保障的準備 ── 過去已經消逝，未來遙不可及，只有現在鮮活可觸。每一天的工作都是為第二

天做準備的。

　　活在當下 ── 日子在眼下，時間就是現在。

　　愛德溫‧阿貝看上去是男人的完美典範，他做好自己全部的份內的工作，不帶任何好高騖遠的野心，將他自己正確地放在發展的進程中。他始終在努力成為更好、更強大、更高尚的人。那就是唯一值得祈禱的事情 ── 處在發展過程之中。

第十一章　阿貝

第十二章
惠斯勒

詹姆士·惠斯勒 (James McNeill Whistler，西元 1834～1903年)，美國著名畫家，「榮譽軍團騎士」，代表作〈在鋼琴旁〉、〈白衣女子〉。

　　藝術就這樣開始 ── 沒有一間陋室能倖免，沒有一個親王能依賴，最智慧的人也不能讓它光芒四射，微小的努力通常讓它以古怪喜劇和粗鄙鬧劇為結束。

<div align="right">── 「十點鐘」講稿[189]</div>

　　萬物的永恆悖論在這樣一個事實中顯露出來：為平靜、美與和諧而辛勞工作的人，常常是在混亂中度日的，在某些例子中，他們甚至以罪人之名死去。至於有多麼不協調是上帝在成功人生的準則中所要求的，沒有人知道，但是它必須發揮作用，因為它永遠都存在。

　　遠望而觀，超出唇槍舌戰的殺傷力範圍的文學混戰是可笑的。《格列佛遊記》使許多人產生心頭之痛，但它不過是我們的心頭之喜。波普的《愚人記》[190]讓整個英格蘭文化界不禁脊柱發涼，但我們讀它卻是因為它的韻律和自己的失眠。拜倫的〈英國詩人和蘇格蘭評論家〉[191]對批評家的評論予以回擊。這引起了他們極大的驚訝和憤怒，還為我們帶來了消遣和娛樂。有人說濟慈[192]死於一支筆的猛刺，而這是否是真的呢？我們知道現在一套粗紡厚呢的衣服就足以抵禦這樣的攻擊了。「我們愛他，是因為他所造就的敵人。」 ── 擁有朋友是一筆巨大財富，但是獲得敵手卻是一種殊榮。

[189]　惠斯勒的「十點鐘」講座。他於 1885 年在倫敦、劍橋、牛津演講，載於《樹敵的優雅藝術》1892 年版第 135 頁至第 159 頁。

[190]　亞歷山大·波普 (Alexander Pope, 1688 ～ 1744)，十八世紀著名的英國詩人，以其諷刺詩和他對荷馬的譯作最為著名。他也以英雄偶句詩著稱。《愚人記》(The Dunciad)，是亞歷山大·波普創作的一部文學里程碑式的諷刺作品。詩作讚美了沉悶女神 (Goddess Dulness) 和她所選擇的代理人，為英國帶來衰退、愚鈍和無鑒賞力的過程。

[191]　拜倫 (George Byron, 1788 ～ 1824)，英國詩人。浪漫主義的領軍人物。長詩〈英國詩人和蘇格蘭評論家〉(English Bards and Scotch Reviewers)，是為反擊《愛丁堡評論》對他的第二部詩集《閒暇的時刻》(1807) 的抨擊而作，於 1809 年匿名發表。

[192]　濟慈 (John Keats, 1795 ～ 1821)，英國浪漫主義詩人。

羅斯金的《現代畫家》是對試圖將透納淹沒在雪片般的謾罵之下的無禮欺凌所做出的回應。但因為是對手將爭論挑起，這反而成就了羅斯金和透納兩人的美名和聲譽，他們為什麼不乾脆去天堂抓幾個小混混來換取一頓仙饌呢？惠斯勒的《樹敵的優雅藝術》可說是一位神槍手，狙擊了那個勇於上前營救透納的人。隨後他透過採用敵方的策略來證明自己的通情達理，還用文字臭彈擊退了印象主義的寄宿者。

沒有一個朋友能像羅斯金為透納辯護那樣幫助惠斯勒。在羅斯金向他扔出墨水瓶之前，就像馬丁‧路德向魔鬼所做的那樣，他還只是芸芸眾生之一。在那場較量之後，他就成了煢煢孑立的人。

當我們提起惠斯勒時，如果側耳傾聽，我們就可以聽到反訴的呼喊聲在迴響，蓋過了起床的晨號 —— 短論對短論的回應，隔著誤會的茫茫之海，辱罵從四面八方湧來，偏激的惡言惡語的主旋律再次出現。這一切構成了極具戲劇性的紅色交響曲。

約翰‧大衛森曾經在獻給他的對手的一本書上，如此題寫：

「非情之友，勿吝汝之憎：助我以嘲諷，強我以仇恨。」

如同前面所暗示的，貶斥具有更高天賦的人的普遍傾向可能說明，輕蔑在其中產生某種補償的作用。也許是管理者不讓事情發展得過快 —— 反對的力量確保了平衡。但是幾乎所有的事情都能做過頭。而事實上，如果沒有鼓勵和忠誠，再強壯的心也會變得虛弱無力並懷疑自身。它聽到群起的叫罵聲，便會黯然自忖：「如果他們是對的呢？」隨之而來的就是對讚美的言語、親切地握手、令人恢復信心的眼神的渴望。

偶爾會有愚鈍之人對互贊協會有著一種舊式的、可敬的崇拜，還對此發表過略泛酸氣的評價。我所堅信的是，沒有一個人能獨自成就一椿偉

業 ── 他必須有某些靠山。它也許是一個非常小的協會 ── 真的，我所知道的協會中，有的小到只有兩名成員，但那裡有著相互信任和忠誠，最終形成了得以取得豐功偉績的環境。

即便是耶穌基督在加利利也不能有所作為，就是因為人民的不信任。威廉・莫里斯曾說過：「友誼是天堂，沒有友誼便是地獄。」而他二者滋味皆知。

一定要有某個人相信你。而透過和這個人的指尖相觸，便能心靈相通。自力更生是極好的，但至於獨立性，就完全沒有這回事了。我們是偉大的宇宙眾生中的一部分，如果一個人想要贏得他自己的認可，他就必須得到別人的肯定。從少數被揀選者那裡獲得這一認可後，其他眾人的觀點便不重要了。

對於還未綻放就已枯萎的心願，對於因缺少在正確的時間說出的正確字眼而毀滅的希望，我們所知少之又少！在果園之外，如我所寫，我看到上千朵鮮花。由於沒有授粉，它們將永遠結不出果實 ── 正是因為孤獨，它們才會枯萎死去。只有當那個人被讚許激發出力量之後，思想才會化為行動。每一件美好的事物因為愛而獲得生命。

偉人永遠都是成群出現的，而互贊協會總是占據著重要的地位。要舉出實例來，可能會因為陳腐和老套而讓諸位生厭。我不想剝奪讀者的權利 ── 請你自己來想想例子，以康科特和劍橋為開始，回溯諸世紀。

這裡有兩位惠斯勒。一個傾向於女性化，如孩童般敏感 ── 渴望愛情、友情和欣賞，是個愛做夢的夢想家，他在高飛的夢想之翼上觀看景象、升入天堂。這是真實的惠斯勒。而這裡永遠都有個小型的互贊協會，欣賞、讚揚、熱愛惠斯勒，對於他們而言，他永遠是那個「吉米」[193]。

[193]　吉米（Jimmy）是詹姆斯（James）的暱稱，「詹姆斯」是惠斯勒的名。他的全名是詹姆斯・阿爾伯特・麥克尼爾・惠斯勒（James Abbott McNeill Whistler）。

另一個惠斯勒是個有紳士風度的矮個子男人，戴著直寬邊的高禮帽——像那頂約翰‧朗[194]戴了二十年的帽子的表親。這個穿著長長的黑色外套、拿著竹製手杖的人：這個調整著他的單片眼鏡，冷不防扔出一句妙語的人：這個挫敗的批評家，為難律師們，冒犯來自科羅拉多州的百萬富翁[195]的人；這個像玩擲硬幣遊戲那般漫不經心地隨性耍弄文字的人，就是為報界所知的惠斯勒。格拉布街[196]的人也稱他為「吉米」，但是格拉布街的聲音卻很刺耳，毫無溫柔之感——這種聲調洩露的不僅僅是一兩個字，而是說「我已經將帶刺的言語處理為討人喜歡的措辭了」。格拉布街看到他獨自出行，便馬上拿著短刀跟隨其後。用賈吉‧蓋納的話來說：「這位風雅的傑奎斯保護了這位偉人，撫慰了第一部分的那群人的心靈。」

這就是了——他的名字是傑奎斯：惠斯勒是個小丑。而小丑是朝廷上最聰明的人。莎士比亞是一個深深喜愛小丑的人，小丑屬於他的同類，他讓最智慧的話語從穿著小丑裝的人口中說出。當他用帽子和腰帶裝扮一個人時，他就像是給這個人的人性和智力都帶上了鐐銬。

不論莎士比亞還是其他優秀作品的作者，當描寫一個內心充滿了虛偽和背叛的傻瓜時，他們從不敢貿然離開真實。小丑並不惡毒。愚蠢的人們也許會認為他心懷惡意，因為他的語言常給人當頭一棒。其實，他們自己才是一群連孵卵器和茄子[197]都分不清楚的人。

[194] 約翰‧朗 (John Long, 1838～1915)，美國政治人物。

[195] 科羅拉多州 (Colorado)，美國西部的州，因 1859 年在境內的派克斯峰發現金礦而掀起了淘金潮。

[196] 格拉布街 (Grub Street)，英國倫敦的一條舊街，過去為窮苦潦倒的文人的聚居地。孵卵器 (incubator) 和茄子 (eggplant)，一個從用途上，一個從字形上，都與蛋 (egg) 有關係。因此作者說愚蠢的人無法將兩種事物區分開。

[197] 孵卵器 (incubator) 和茄子 (eggplant)，一個從用途上，一個從字形上，都與蛋 (egg) 有關係。因此作者說愚蠢的人無法將兩種事物區分開。

試金石 [198] 以不變的忠實，帶上妙語和俏皮話跟隨他的主人一起被流放。當所有的人，甚至連女兒們都將李爾王 [199] 拋棄的時候，是小丑在暴風雨中脫下外衣，將自己的斗篷披在顫抖的老人身上。在我們這個時代，當我們遇見特林鳩羅 [200]、考斯塔德 [201]、莫枯修 [202] 和傑奎斯 [203] 的化身時，我們發現他們是有著溫柔敏感的氣質的人，也有著寬宏大量的心和慷慨的靈魂。

惠斯勒搖晃著他的帽子，揮動他的小丑棒 [204]，傲慢地揚著他的頭，言出無心卻又話帶譏諷，提出的謎題讓賣弄學問之人永遠回答不出。因此墨水瓶在艾森納赫的牆上曾留下了印記，也在科尼斯頓的牆上留下了印記。

每一個有價值的人都是兩個人 —— 有的時候是許多。事實上，喬治‧文森特醫生，一位心理學家，曾說過：「我們從不以完全相同的方式治療不同的病人。」如果確實如此，我懷疑，和我們在一起的這個人支配著我們的思考過程，由此控制著我們的行為方式 —— 是他引出了他想要見的人。我們天性的某些方面僅僅對某人展現。而且我也可以理解，為何會有這樣一個至聖所，除了對某一個人之外 [205]，對任何人都大門緊閉、藩籬高築。當這個某人沒有出現時，我依然可以理解這個人怎麼能在這樣的情況下度過他的一生：其父親、母親、兄弟、姊妹、朋友和伴侶從未猜

[198] 試金石（Touchstone），莎士比亞《皆大歡喜》（*As You Like It*）中小丑的名字。羅瑟琳被西莉婭的父親弗萊德里克放逐後，帶著西莉婭和試金石一起出走。

[199] 李爾王（King Lear），莎士比亞四大悲劇之一《李爾王》的主人公。

[200] 特林鳩羅（Trinculo），莎士比亞《暴風雨》（*The Tempest*）中的角色名。

[201] 考斯塔德（Costard），莎士比亞《愛的徒勞》中的角色名。

[202] 莫枯修（Mercutio），莎士比亞《羅密歐與茱麗葉》中的角色名。

[203] 傑奎斯（Jacques），莎士比亞《皆大歡喜》中的人物名，流亡公爵的從臣，為人不羈，言語幽默。

[204] 小丑棒（bauble），也譯為「笨伯杖」，此處指惠斯勒盒的手杖。

[205] 猶太教的至聖所（The Holy of Holies）只允許主教在猶太人的贖罪日進入。

測過他封存起來的潛在優點。我們保衛並守護這個至聖所，讓它不受世俗之眼的侵犯。

有兩種方式來守衛並維持神聖之火：其一是逃進修道院或山裡，孤身一人，和上帝同在；其二是混入人群，按照世俗習慣穿上整套鎖子甲。

那些心裡幾乎滿是悲傷的女人們常常是快樂之人中最快樂的；男人是那些靈魂被小心地侵蝕的、被巨大到難以言表的悲傷壓垮的人 —— 他們常常是讓滿座哄堂大笑的人。

佯裝的樣子繼續發展成為一種裝腔作勢。裝腔作勢意味著地位，而這種姿態通常處於防禦的位置。所有偉大的人都是裝模作樣的人。

人擺架子來回絕庸人，而他們就能做自己的工作了。沒有裝模作樣，詩人幻想中的花園就會看上去和1896年秋天在坎頓[206]的麥金利[207]的前院一樣。也就是說，沒有裝腔作勢，詩人就不會有花園。沒有幻想，就什麼都沒有了 —— 也就沒有了詩人。然而我十分樂於承認，雖然沒什麼可以保護的，人也許仍能呈現出一種姿態。但是我堅決地主張，這樣的姿態之所以對於每一個人來說都是顯而易見的，有如支撐稻草人的兩根杆子，僅僅是因為姿態永遠不能成為日常習慣。

而由於偉人，裝腔作勢成為了一種習慣 —— 那時它就已經不是一種裝腔作勢了。當一個人撒謊，並且承認他在撒謊時，他便說了實話。

惠斯勒被稱作當時最喜歡裝腔作勢的人。然而他卻是最真摯、最誠實的人 —— 正是虛偽和虛假的對立面。不會有人的恨比仇恨虛假更甚。

惠斯勒是一位藝術家，這個人的靈魂展現在他的作品中 —— 不是在

[206] 坎頓（Canton），美國俄亥俄州東北部城市。
[207] 威廉・麥金利（William McKinley），美國第二十五任總統，於 1897 年至 1901 年間任職。

他的帽子上，也不是在他的竹節手杖上，不是在他長長的黑色外套上，更不是在他用來掩飾思想的塔里蘭[208]式的言語上。藝術是他的妻子、他的孩子和他的信仰。藝術曾經對他說：「汝不可在吾面前有他神。」而他服從了這一訓令。

　　藏於盧森堡博物館[209]的他的母親的畫像是全部收藏中最重要的藏品——如此優雅、如此端莊、如此感人、如此充滿了溫情。今日最有能力的批評家將它和早期繪畫大師的最偉大的作品歸為一類。我們從法國藝術品官方名冊上發現了這條有著惠斯勒的名字的獻詞：「作者母親的肖像，一件將為後世無盡讚美的傑作。它的色調表現和莊嚴高貴中結合了倫勃朗、提香和維拉斯奎茲的作品的特性。」這件作品不會挑戰你——你必須將之搜尋，你必須帶入一些什麼東西，否則它不會顯露自身。從這位夫人的臉面和身形上看不出衰老的痕跡，但是不知怎的你從這幅畫作中能讀出一個偉大而溫柔的有關愛和長達一生的不懈地努力的故事。現在夜幕降臨了，將要消失在幽暗中。年邁的母親獨自坐在這裡，平靜而又安詳：丈夫去了，孩子們走了[210]——她的工作結束了。暮色來臨。她懷著感恩之心回憶過去，帶著渴望之情展望未來而毫無懼怕。這是任何一個出身優越的兒子都想獻給母親的禮物。是母親讓他存在，是母親養育了他，是母親用愛的雙臂保護了他，是母親用堅定的信念和欣賞鼓勵了他，成就了他。她

[208] 塔里蘭（Charles Maurice de Talleyrand-Périgord, 1754-1838），法國外交家，他從路易十六政權開始工作。經歷過法國大革命，然後為拿破崙一世、路易十八、查理十世、路易－菲力普服務。他被廣泛認為是歐洲歷史上最萬能的、最有影響力的外交家。他的名言之一是：「人們使用語言並不是為了揭示思想，而是為了掩飾它。」

[209] 盧森堡博物館（Musée du Luxembourg），法國巴黎的一座博物館，位於盧森堡宮殿（Palais du Luxembourg）附近，曾收藏十九世紀繪畫和雕塑作品，其中大多數已轉給法國奧賽博物館收藏。

[210] 這幅畫創作於 1871 年。畫家惠斯勒（James Whistler, 1834 ～ 1903）的父親喬治・華盛頓・惠斯勒 1849 年身染霍亂去世，母親安娜・麥克尼爾・惠斯勒（Anna McNeill Whistler）所生的四個孩子中有兩個在舉家遷往俄羅斯之前夭折。

是他最明察善斷的批評家，他最好的朋友 —— 他的母親！

藝術家惠斯勒的父親，喬治・惠斯勒少校，是西點軍校的畢業生，美國陸軍工兵部隊的一員。他是一個活躍的、務實的、有貢獻的人 —— 一個技巧嫻熟的製圖員和數學家，而且是一個擔當重要職務的人，他總能承擔艱鉅任務並將之圓滿完成。

軍隊內外，永遠需要這種人。責任感總是傾向能擔當起責任的人。像惠斯勒少校這樣的人並不受限於某一個職位 —— 他們能去任何一個需要他們的地方。

當喬治・華盛頓・惠斯勒還是西點軍校的學生時，有一次斯威夫特醫生和他年輕漂亮的女兒瑪麗來此地參觀。瑪麗完全被軍事學校征服了。至少，照他們的說法，她俘獲了那裡所有年輕人的心。事實上，的確有個年輕人成了她的俘虜。因為沒過多久，惠斯勒上校便與斯威夫特小姐喜結連理。

他們生下了黛博拉，少校唯一的女兒，她後來嫁給了倫敦的西摩・海頓醫生，一位著名的外科醫生，更以銅版蝕刻製作聞名；然後是喬治，他成了一名工程師和鐵路管理人員；兩年之後，約瑟夫誕生了。

當喬 [211] 兩歲時，年僅二十三歲的美麗妻子便撒手人寰，留下年輕的惠斯勒少校和他的三個幼子。

在西點軍校，惠斯勒有個朋友名叫麥克尼爾，他是北卡羅來納州威明頓市的丹尼爾・麥克尼爾醫生的兒子 —— 他們是同學。自從畢業以後他們就一直保持著密切連繫。麥克尼爾有個姊妹，安娜・瑪蒂爾達，她有著偉大的靈魂，端莊而又堅強。最終惠斯勒帶著他那群喪母的孩子 —— 包

[211] 喬（Joe）是約瑟夫（Joseph）的暱稱。

括他自己，來到了她的身邊，而她也接受了他們全部。我得向這位繼母鞠躬致敬，她深愛這些已經長大的男孩女孩們，他們也曾經被另一位母親這樣深愛著。她一定有一顆被愛延展了的偉大的心靈才能做到這些。自然而然地，母愛隨著孩子們的長大在增長 —— 那就是孩子們為何而存在的原因，就是為了擴展父母的靈魂。但是在女性成年之初，安娜・瑪蒂爾達・麥克尼爾就已經如此偉大了，她用自己的心和雙臂擁抱著她所愛的男人的孩子們，視他們如己出。

1834 年，惠斯勒上校和他的妻子定居在麻塞諸塞州的洛厄爾。在那裡少校監管那些令人驚嘆的水利工程的第一期工程，那些水路能帶動十萬個紡錘不知疲倦地轉動。

命運應是如此，在洛厄爾的沃辛街上的一座小房子裡，惠斯勒少校和他的妻子安娜・瑪蒂爾達五個兒子中的頭胎誕生了。他們為這個孩子取名為詹姆斯・阿爾伯特・麥克尼爾・惠斯勒 —— 一個對於小嬰兒而言過分冗長的名字。

他的父親辭去了在美國陸軍的職位，接受了俄羅斯沙皇授予的一個類似的職位 [212]。俄羅斯建造的第一條鐵路，從莫斯科到聖彼德堡，是在惠斯勒少校的監督下修建的。他還為亞當・扎德設計了各類橋梁、高架橋、隧道以及其他工程。亞當・扎德走路像個大人物，他為惠斯勒的服務慷慨地支付了大筆薪水。

美國人不僅為皇室補牙，還為東半球的人提供了機器、思想和人力。他們每提供給我們兩萬五千人，我們便送回給他們一個。而我們送出的那一個比他們送給我們的兩萬五千人更有價值。斯克內克塔迪 [213] 現在提供

[212]　在 1842 年。
[213]　斯克內克塔迪（Schenectady），美國紐約州東部城市。

引擎裝備以及工程師來教導修築橫貫大陸的西伯利亞鐵路的工程師們。當你乘坐從倫敦開往愛丁堡的「蘇格蘭飛人」號的臥鋪車，車廂裡有全部配件設施，甚至有古爾德耦合器、西屋電器公司的氣閘，還有一個來自北卡羅來納州的憂鬱的小夥子，他會用一把撢帚拍打你三次，並期望得到一美元作為報酬。你會感覺就像在自己家裡一樣。

然後當你看到倫敦的大都會鐵路就是由一個芝加哥人管理的，所有的「地下列車」都裝有愛迪生白熾燈；而且你還注意到，一個紐約人已經謀得了跨大西洋的輪船航線，你就會同意威廉－斯特德所說的：「美國也許是荒蠻之地，但是她養育出了一群人。他們有能力，他們敢想敢做。」英國人還寫了一本著名的書《世界的美國化》，此書裡有蕭伯納[214]的一段藝術批評。蕭伯納來自一個不會付租金的民族。說來也奇怪，他住在倫敦，十分滿足，也沒有政治抱負。他說道：「當代最偉大的三位畫家都來自美國 —— 阿貝、薩金特和惠斯勒。而他們之中，惠斯勒對當代藝術界的影響比同時代的其他任何人所產生的影響都更為深遠。」

但是讓我們回來，看看在俄羅斯的惠斯勒一家。小吉米從未有過童年：最接近童年的一次是某個夏天他隨父母和「建築工隊」在野外露營。在馬群中，和工作人員、工人一起住在野外的那個夏天 —— 在營火邊用餐，睡在天空下，是這個男孩對天堂的一瞥。「我當時的雄心壯志就是當建築工隊的工頭 —— 就是這樣。」藝術家向他的朋友這樣描述那段短暫而幸福的時光。

家庭富裕卻無家可歸的孩子，他們住在旅店和寄宿宿舍，這對他們的身心發育極為不利。孩子們不過是小動物，而旅行讓他們痛苦並飽受折磨。他們應該在大地上，在樹葉、鮮花和茂盛的草地中，爬爬樹或者挖挖

[214]　蕭伯納（Bernard Shaw, 1856 ~ 1950），愛爾蘭劇作家。

沙坑。旅店的門廳、吧臺上的菜餚以及旅途的顛簸，一切都可怕地違背了自然的天性。

　　然而這個男孩活下來了 —— 熱情、神經質、精力充沛。理所當然的，他學會了俄語，然後他還學習說法語，如同所有優秀的俄羅斯人必學的那樣。「他法語說得像一個俄國人。」這已經是一個巴黎人能給出的最高的評價了。

　　男孩的母親是他的導師、朋友和玩伴。他們一起讀書，一起畫畫，一起彈鋼琴 —— 四手聯彈。

　　這位努力工作的工程師被授予了榮譽 —— 勳章、綬帶、獎牌和金錢，還有更多的工作。這個可憐的人努力工作，直到生命的最後一刻。沙皇在這個人生前及死後都授予了他皇室所能授予的全部榮譽。當這個家庭帶著他們深愛的人的遺體離開聖彼德堡時，沙皇下令把他的私人四輪馬車給他們使用。榮譽在這裡等待著死者。在康涅狄格州的斯通寧頓[215]墓地上，一座由美國工程師協會出資修建的紀念碑矗立起來，標示著這是他的長眠之處。遭受沉重打擊的母親回到美國。詹姆斯正式入學西點軍校。母親的理想就是她的丈夫 —— 在他的生命中，她曾經生活並感動過 —— 詹姆斯應該做他的父親曾做過的事情，成為像他父親那樣的男子漢。這便是她最大的心願。

　　男孩已經是一名合格的製圖員了，在羅伯特·威爾教授的指導下，他取得了很大進步。西點軍校並不教像繪畫這類軟弱的、女子氣的東西 —— 他們畫堡壘和防禦工事的圖紙，繪製地圖，估量隧道、浮橋和地雷的有利位置。羅伯特·威爾講授所有這些內容。詹姆斯在週六畫畫，自

[215]　斯通寧頓（Stonington），美國康涅狄格州東北部城鎮。

娛自樂。在華盛頓的美國國會大廈的圓形大廳裡那幅標題為〈朝聖者的啟程〉的大油畫，體現出了他的作品的特性。

按照慣例，年輕的惠斯勒要協助他的老師完成這項工作。

威爾成功地讓他的學生打心底地厭惡這種將冷面無情的戰爭當作事業的行為。他痛恨遵照命令來做事，特別是接受命令去殺人。惠斯勒說：「軍人的職業不過是從劊子手那裡轉移過來的。他們置人於死地，然後用是別人要求他們去這樣做的藉口來安慰自己的良心。」如果他留在西點軍校，他就會成為一名軍官。他就是山姆大叔或沙皇的人。按他們的命令做事。

威爾斷言惠斯勒是個荒謬之人，但兵站外科軍醫說他過於緊張了，需要換個環境。事實上，西點軍校不喜歡吉米，就像吉米討厭西點軍校一樣——他被建議退伍。母親和兒子坐船去了倫敦，打算下個學期再按時回來。

年輕人從西點軍校帶走了一件伴隨他一生的紀念品。在一場軍事演習任務中，他的馬摔倒了，後面的騎兵隊伍的馬從他身上越過。當被扶起來帶出混戰時，惠斯勒已經神志不清了。醫生們說他的頭蓋骨有斷裂，儘管如此，他的手術縫合處很快癒合了。但是不久後，一縷白髮從受傷的地方長出來，永遠地成了一處明顯的標記，還成了諷刺漫畫家的樂事。母親和兒子在切爾西[216]尋找住所。毫無疑問那裡的文學傳統吸引著他們。就在幾個街區之外住著羅塞蒂[217]，他收藏了數量相當可觀的青花瓷，他還教人畫畫。每週他的住處都有聚會，伯恩·鐘斯[218]、威廉·莫里斯、馬多克

[216] 切爾西 (Chelsea)，英國倫敦自治城市，為文藝界人士聚居地。
[217] 但丁·加百利·羅塞蒂 (Dante Gabriel Rossetti, 1828 ~ 1882)，英國畫家、詩人、插圖畫家和翻譯家，拉斐爾前派創始人之一。曾為馬多克斯·布朗的學生。
[218] 伯恩·鐘斯 (Burne Jones, 1833 ~ 1898)，生於伯明罕，英國畫家和設計師，是第二代拉菲爾前派的領導人物。

斯・布朗[219]，還有許多其他的傑出人物都會來。沿著附近一條窄小的街道向下走，住著一個名叫卡萊爾[220]的性情乖戾的蘇格蘭人。後來惠斯勒還畫過他的肖像。儘管卡萊爾不喜歡羅塞蒂，但是惠斯勒太太和她的男孩喜歡他們兩個。如果這個年輕人想從西點軍校畢業，那麼回美國的日子就要到了。但是他們決定去巴黎，這樣惠斯勒就可以學習幾個月的藝術了。

他們再也沒有回美國。

弄臣[221]惠斯勒，將羅斯金告上了法庭，要求一千英鎊的賠償來彌補他受到創傷的心靈。因為這位《威尼斯之石》的作者不能辨別色彩，缺乏想像力，還在他擁有的一本小雜誌上，尖銳地講述男人、女人以及他尤為不欣賞的事情。

案子結了，陪審團判惠斯勒勝訴，還判給他一法新[222]的賠償。這就是勝利——它讓羅斯金承擔了損失。讓世界注意到，評論事物的荒謬言論最終不過是個人趣味的問題。

惠斯勒曾經應一個藝術家同伴的邀請，評論那個人在閒來無事時即興創作的一幅奇妙的色彩混合物。吉米調了調他的單片眼鏡，盯著它看了很長時間。「你認為它怎麼樣？」站在一旁的畫家問道。「哦，只要再來一點綠色，一點點綠色，」他頓了頓，輕輕地咳了一聲，「但這是你的私事。」

惠斯勒畫〈夜曲〉，那是他的私事。如果羅斯金認為那幅畫並不美麗，那也是他的私事。但是當羅斯金再走近一步，指責畫家試圖為了幾個

[219] 福特・馬多克斯・布朗（Ford Madox Brown, 1821～1893），英國畫家和設計師，參與拉斐爾前派的活動，但未成為該運動的一員。
[220] 卡萊爾（Thomas Carlyle, 1795～1881），蘇格蘭諷刺作家、散文家、歷史學家。
[221] 羅斯金曾用「弄臣（the coxcomb）」一詞來稱呼惠斯勒，令後者大動肝火。
[222] 法新（farthing），1961 年以前的英國銅幣，等於四分之一便士。

幾尼而矇騙世界時，他就已經超出了評論的合理的範圍，他受到大眾譴責也是應得的。儘管如此，嚴格說來，惠斯勒對羅斯金為了人性的改善所作的努力的善行的視而不見，也許和羅斯金對惠斯勒畫作的傑出的視而不見是一樣的。如果羅斯金真有起訴之心，他也許早就起訴了惠斯勒，得到一個先令的賠償了。因為惠斯勒曾經堅稱：「聖喬治協會 [223] 是一個折磨不幸的人的組織，應該讓員警來取締他們。天曉得沒有得到資助的窮人受著怎樣的煎熬！」

惠斯勒先生曾作為某個案子裡的證人被傳喚，這件案子裡的購畫者拒絕支付買畫的費用。訊問的對話如下：

「您是一位畫家？」

「是的。」

「您可知道畫作的價值？」

「哦，不知道！」

「至少您對價值有自己的看法？」

「當然！」

「而您建議這位被告以兩百英鎊的價格購買這幅畫？」

「的確如此。」

「惠斯勒先生，據通報您因為這個建議得到了一筆可觀的費用，可有此事？」

「哦，沒有的事情，我向您保證」，他打著哈欠，「—— 沒有這回事，我只不過提了個粗鄙的建議。」

[223]　聖喬治協會（The Society of Saint George），慈善組織名。

　　評論家追查出惠斯勒數年前曾在馬德里待了一年時間，臨摹維拉斯奎茲的作品。他們從中發現了很多樂趣。他和薩金特一樣，從西班牙人的卓越藝術中汲取養分並獲得了靈感，這一點是毫無疑問的。但是沒有一點能表明他是維拉斯奎茲的模仿者 —— 除了粗鄙的建議。

　　這是拿維拉斯奎茲和惠斯勒作比較。令人安心的是他的名字會和那位偉大的西班牙人的名字共存。這使得惠斯勒提出了那個小小的問題，現在看來極為經典：「為什麼要把維拉斯奎茲拉進來呢？」

　　惠斯勒給世界上的寶貴一課就是去觀察；而這一點他是從日本人那裡學到的。拉夫卡迪奧·赫恩[224]曾經說過，普通的日本居民能察覺出用西方人的眼睛絕對看不出來的暈色和陰影。利文斯頓[225]在非洲發現了一些部落，那裡的人們從來沒有見過任何種類的繪畫。他很難讓他們認出一英尺見方[226]的紙片上人的畫像 —— 真的是照著人的樣子來畫的。

　　「人大，紙小，不好！」這就是部落首領做出的評論。

　　首領想要聽到畫上的人說話，這樣他才相信那就是人。毋庸置疑，這位野蠻部落的首領在他自己的權力範圍內是個大人物，但是他缺乏將真實的人和用鉛筆畫在小紙片上的線條聯結起來的想像力。

　　日本人 —— 任何一個日本人，都會傾心於惠斯勒的〈夜曲〉。羅斯金不會。他從未見過夜晚，因此他宣稱惠斯勒「向大眾臉上扔了一罐顏料」。

　　當僅僅由感覺提供證據時，人會對有些事情做出武斷的評定，這不過是證明這個人的局限性的另外一種方式。我們生活在一個狹小的世界，在

[224] 拉夫卡迪奧·赫恩 (Lafcadio Hearn, 1850～1904)，在獲得日本國籍後更名為小泉八雲 (Koizumi Yakumo)，作家，以其創作的關於日本的書以及收藏日本民間傳說和鬼怪故事而聞名。

[225] 利文斯頓 (David Livingstone, 1813～1873)，英國探險家、傳教士。

[226] 約等於 0.09 平方公尺。

這裡我們的感官造成並宣稱在我們所見、所聽、所嗅和所嘗的事物之外，什麼都不存在。環繞地球一周是二萬五千英里 [227] —— 外太空是無法計算的，人一天只能走三十英里。在地面上，他能跳起約四英尺高。在城市裡，他單憑自己的耳朵能聽到兩百英尺開外他的朋友在呼喚他。至於嗅覺，他確實幾乎要失去這一感官；味覺，透過刺激物和調味品的使用，也差不多快要失去了。人類能夠看到並認出四分之一英里之外的另一個人，但是在同樣的距離下幾乎等同於色盲。

然而我們依然十分樂意為自己設置標準，直到科學帶來了分光鏡、電話機、顯微鏡和倫琴射線，來強迫我們接受一個事實，那就是我們是渺小的、不發達的、微不足道的生物，有著相當不可靠並且完全不適於做最後決定的感官。

惠斯勒比其他任何人看到的更多。他教我們去觀察，他還教藝術世界學會選擇。

雄辯並不在於將所有事情說清楚 —— 你選擇你希望被人理解的真相。在文學方面，為了表明你的重點，你必須將事情說出來；而在繪畫中你必須將之忽略。選擇就是至關重要的事情。

日本人看見一枝孤零零的百合花莖在寒風中搖擺，沐浴在朦朧、亮灰色的空氣中 —— 只有這兩種事物。他們給我們看這些，使我們感到驚訝和欣喜。

惠斯勒為我們展現的夜晚 —— 不是黑色的、墨水般的、無意義的虛空，這些都代表著魔鬼；不是黑暗，不是僅僅缺少光線，不是當先知說「這裡不應有夜晚」時在他腦中的景象 —— 不是這些。先知認為夜晚是令

[227]　25000 英里約 40233.6 公里，30 英里約 48.3 公里，4 英尺約 1.22 公尺，200 英尺約 61 公尺，0.25 英里約 0.4 公里。

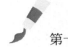

人反感的，但是我們知道太陽持續不斷地照明，會迅速毀滅所有的動物或植物。事實上，沒有夜晚就不會有動物或植物，也不會有先知提議為了改善生活而消除的夜晚。在夜裡，花朵散發出它們最美妙的香氣，愉快地抬起它們的頭。自然中的一切都在為即將到來的一天的工作恢復精力。我們需要夜晚來休息，來做夢，來忘卻。惠斯勒領會了夜晚 —— 這個偉大的、通透的、深藍色的羊圈，在生命二分之一的時間裡溫柔地圍著我們。疲憊不堪和滿腹苦惱終於得到了安寧 —— 白天結束了，令人感激的夜晚就在這裡。

透納說過，你不可能畫一幅沒有人物的畫。惠斯勒幾乎從來沒有將人物落下，不過我相信有這樣一幅〈夜曲〉，其中只有點點繁星和守護著銀月的淡淡光輝。但是通常我們看見的都是若隱若現的拱橋、幽靈般的塔尖、消失在重重迷霧中的燈光、河面上模模糊糊的紫色駁船，還有陰沉地在海平面上搖晃的航船 —— 這一切都奇怪地被安寧以及休憩、美夢和睡眠的微妙想法變柔和了。

批評家都厭惡地將他們的矛頭指向惠斯勒，而他已經收集了最古怪的批評，並將它們展覽出來，以《蝕刻和乾點》為題。這裡展示了他最著名的五十一幅畫作，在每一個條目下都有一到兩條「推薦語」，由認為這件東西是垃圾並如此描述它的知名人士寫成。

如果你想要看這份目錄的副本，你可以在幾乎任何一家大型公立圖書館的「珍本室」中查閱；或者如果你想要自己擁有一份，需要資金的收藏家也許願意以很低的價格，例如二十五美元左右，出手自己的那份副本。那麼你的機會就來了。

惠斯勒的書《樹敵的優雅藝術》，僅包含一點點精華，標題中也已顯

示出一絲精神，那就是：「正如在許多情況下所提及的，《樹敵的優雅藝術》中某些嚴肅的例子，儘管被過分的公正感所克制，但仍然被一點點地激怒了，並相當多地被激發出不得體和言行失檢的話。」

因此題詞寫道：「獻給稀有的極少數人，他們在年少之時就已斷絕了和大多數人的友誼，這些感傷的篇章紀錄在此。」

書中的一篇上乘之作是「十點鐘」講稿。它是一篇經典之作，揭示出一種鮮明的文學風格，使得讀者十分肯定它的作者在文字上形成了和諧一致，就像顏色一樣，是經過他選擇了的。不管怎樣，這篇講稿是一個回應，它帶著內心的溫度一躍而出，如果不是作者「儘管被過分的公正感所克制，但仍然被一點點地激怒了，並相當多地被激發出不得體和言行失檢的話」，就不會寫下它。讓我們都來感謝那些激怒他的敵人吧。呈現整篇講稿是個巨大的誘惑，但是這樣做會引發某場官司，因此我們應該對看到從原文中摘出來的些許片段而感到心滿意足：

聽著！從來沒有過藝術時期。

從來不會有熱愛藝術的國家。

起初，人類每天勞碌 —— 有的人討伐征戰，有的人追捕獵物；其他人日復一日地在田地裡開墾耕耘。他們也許因有所收穫而活下來，或者勞無所獲地死去。直到在他們之中出現這樣一個人。他不同於眾人，不為其他人的職業所吸引。因此他和女人們一起待在帳篷邊，用燒焦的葫蘆莖描畫奇怪的圖案。

這個人，對他同胞的生活方式毫無興趣 —— 他不在乎征戰的勝利，也不在乎耕種的勞苦。這位精巧圖案的設計者、這位美的策劃者，他從自然裡感受他那古怪的曲線，例如在火中看到的面孔 —— 這個與眾不同的

夢想家就是第一位藝術家。

而當從田地和遙遠的地方回來時,人們拿起那個葫蘆,將它盛著的水一飲而盡。

不久,另一個喜愛自然的、由神靈選擇的人來到這個人身邊 —— 後來,還有其他人。於是他們一起工作。很快,他們用溼泥做出了類似葫蘆的形狀。憑著藝術家的天賦 —— 創造力。不久他們便超越了大自然的零散啟發,讓有著優美的比例的第一個花瓶誕生了。

業餘愛好者還默默無聞,而一知半解者還意想不到。

歷史繼續書寫,征服伴隨著文明。藝術發展了,它的產物被勝利者從一個國家帶到另一個國家。而文化的習俗覆蓋著每一寸土地,於是所有的民族繼續使用僅有藝術家才能創造出來的東西。

數個世紀過去了,它們依然被使用著。世界充溢著美,直到一個新階級的興起。是他們發現了廉價品,預見了贗品製作將帶來的財富。

接下來便湧現了大量濫俗、粗陋和廉價之物。

商人的品味代替了藝術家的技巧,而那些屬於老百姓的趣味回到了他們身上,魅惑著他們 —— 因為它跟隨他們自己的心。偉大之人和渺小之人、政治家和奴隸,都不再那般厭惡它,而是更喜歡它 —— 從此以後便接受了它。

藝術家的職業便消失了,大廠商和小商販取代了他們的位置。

這一次,人們關於此事有如此多的話要說 —— 所有人都得到了滿足。伯明罕和曼徹斯特以它們的力量崛起了 [228],而藝術被驅逐到了古董

[228]　伯明罕和曼徹斯特是英國工業革命時期憑藉自身在物資和地理條件上的優勢而興起的城市。

商店。

自然在顏色和形式方面包含著所有畫作的元素，就像鍵盤包含了所有音樂的音符一般。

藝術家天生就是去撿拾、選擇並用技巧組合某些元素的人，結果也許會是美麗的 —— 就像音樂家收集他的音符，形成他的和弦，直至從混沌中生產出輝煌的和聲。

對於畫家來說，自然被看做是她本身；對於演奏者而言，他的眼裡只有鋼琴。

大自然總是對的這種說法，從藝術的角度來說是武斷之言，就像大自然的存在被普遍認為是理所當然的一樣不真實。大自然極少正確，甚至到了通常是錯的這種程度。也就是說，它能夠帶給一幅畫以和諧的完美而使其身價百倍的情況，極為罕見。

陽光耀目，風從東來，捲雲而去。除此以外，一切都是鐵灰色的。站在倫敦，可以從各個角度看到水晶宮的窗戶。度假者享受著燦爛的一天，而畫家把頭轉向一邊，閉上了雙眼。

能領會這一點的人是如此之少，而人們又是多麼忠誠地相信大自然在任何時候都是崇高的 —— 也許可以從人們每天對愚蠢的日落發出的無休無止的讚賞推斷出來。

覆蓋著雪的山頂的莊嚴消失在清晰中，但是遊客的樂趣就在於看清山頂。為看而看的渴望，就像在眾人之中成為那唯一的一個的欣慰與愉悅。因此快樂在於細節。

夜晚的薄霧用詩意籠罩著河邊，就像戴著面紗的女人。可憐的建築物

在模糊的天空裡迷失了自己；高聳的煙囪變成鐘樓；而倉庫就是夜晚裡的宮殿；整個城市都懸掛在天空中，仙境就在我們面前 —— 那時旅人在趕路回家；工人和學者、哲人和尋歡作樂之人，停止了領會這樣的風景。當他們不再去看時，曾一度合著調子唱歌的自然，只對著一個人唱著優美的歌，那就是藝術家 —— 她的兒子和她的主人。之所以說是她的兒子，那是因為他深愛著她；而之所以說他是她的主人，那是因為他理解她。

對他來說，她的神祕是毫無掩飾的；於他而言，她的教導變得逐漸清晰。他不是拿著放大鏡看鮮花 —— 不然他可以直接向植物學家學習，而是領會她挑選的明亮的色調和微妙的暈染，以及無盡和諧的暗示中的奧妙。

他並沒有像推崇細枝末節的人所提倡的那樣，將自己限制在對每一片草葉的邊緣漫無目的、不加思考的複製中，而是在纖細葉片長長的捲曲中，用直線、高莖來修飾。他懂得優雅是如何固著於高貴，力量是如何強化了甜美，從而產生出永恆的美。

在灰白色蝴蝶帶著小巧的橙色圓點的檸檬黃翅翼中，他似乎看到眼前有一座金色的莊嚴的大廳。廳裡有著細長的藏紅花色的柱子，牆壁的高處還畫著精緻的圖畫。應該用怎樣柔和的雌黃色調來描畫輪廓呢？在底部要用哪種深沉的色調來重複描畫呢？

總而言之，他為自己的創作尋找到的提示便是精巧和可愛，因此大自然永遠是他靈感的源泉，隨時為他服務，對他從不拒絕。

事物經過他的大腦，就如穿過最後一道淨化器，蒸餾出了始於神靈的思想的至純精華，神靈將之留給他來實現。

他被他們分離出來以完成他們的作品。他創作出了驚人的傑作，它以

其完美超越了大自然所創造的一切。而神靈站在一邊，嘖嘖稱奇，感覺到米洛斯的維納斯比他們的夏娃更為美麗。

現在在他們之中，淺嘗輒止者悄悄地四散開去。業餘愛好者減少了。唯美主義者的聲音只能在地面上聽到——大災難就在我們的頭頂上。

有藝術家的地方，就會出現藝術——充滿愛並碩果累累。永不會有希望遲遲不實現、或被侮辱、或為粗鄙下流之人誤解之時。當他逝去，她就悲傷地飛走——儘管依然盤旋在大地上，帶著溫柔的眷戀，但卻拒絕被安慰。

她和這個人，而不是和大多數人，結成親密之友。在她的生命之書裡，極少有人鐫刻下自己的名字——曾經幫助她書寫她的愛與美的故事的人，他們的名單的確太短。

陽光燦爛的早晨，伴著她光輝的希臘式的溫和。當她從重複線條的祕密中升起時，他和她手握著手，一起鐫刻雲石。可愛的手臂和掛毯帶著有節奏的韻律一起飄動，直到她將西班牙的畫筆浸在光和空氣裡的那一天，直到他的人民在他們的畫框上生動再現的那一天。那時，所有的高貴、憐愛、親切和宏偉，都應該是他們的。歲月流逝，只有少數人能成為她的選擇。

因此我們感覺到了快樂！扔掉了所有的憂慮，覺得一切都是好的——正如曾經那樣，決定那並非是我們應為之哭泣的，也不用馬上採取措施。

我們已經忍受了夠多的黯淡！當然，我們厭倦於哭泣，眼淚已經錯誤地欺騙了我們。它們讓我們悲傷！當沒有悲傷時，一切都是美好的！我們接下來要做的就是等待。直到他帶著神靈在他身上做的標記，選擇再次降

臨在我們之中。誰應該繼續之前的事業呢？令人欣慰的是，即便他永遠
不會出現，美的故事也已經完結 —— 我們看到了帕臺農神殿的大理石雕
刻，富士山腳下的葛飾北齋以鳥類為飾的摺扇[229]。

[229]　指古希臘藝術和日本藝術。

賦予生命於畫布，跨越時代的藝術之路：

文藝復興巨人 × 肖像畫先驅 × 抒情風景畫家 × 皇家藝術學院院士……將瞬間化為永恆，創造世界之美！

作　　者：[美]阿爾伯特‧哈伯德（Elbert Hubbard）

翻　　譯：關明孚

發 行 人：黃振庭

出 版 者：崧燁文化事業有限公司

發 行 者：崧燁文化事業有限公司

E - m a i l：sonbookservice@gmail.com

粉 絲 頁：https://www.facebook.com/sonbookss/

網　　址：https://sonbook.net/

地　　址：台北市中正區重慶南路一段六十一號八樓
　　　　　815 室
Rm. 815, 8F., No.61, Sec. 1, Chongqing S. Rd., Zhongzheng Dist., Taipei City 100, Taiwan

電　　話：(02)2370-3310

傳　　真：(02)2388-1990

印　　刷：京峯數位服務有限公司

律師顧問：廣華律師事務所 張珮琦律師

定　　價：330 元

發行日期：2023 年 09 月第一版

◎本書以 POD 印製

國家圖書館出版品預行編目資料

賦予生命於畫布，跨越時代的藝術之路：文藝復興巨人 × 肖像畫先驅 × 抒情風景畫家 × 皇家藝術學院院士……將瞬間化為永恆，創造世界之美！ / [美]阿爾伯特‧哈伯德（Elbert Hubbard）著，關明孚譯 . -- 第一版 . -- 臺北市：崧燁文化事業有限公司 , 2023.09

面；　公分

POD 版

ISBN 978-626-357-601-8(平裝)

1.CST: 藝術家 2.CST: 世界傳記

909.9　　112013439

電子書購買

臉書